复旦大学上海医学院院歌

人生意义何在乎？为人群服务。
服务价值何在乎？为人群灭除病苦。
可喜！可喜！病日新兮医亦日进。
可惧！可惧！医日新兮病亦日进。
噫！其何以完我医家责任？
歇浦兮汤汤，古塔兮朝阳，
院之旗兮飘扬，院之宇兮辉煌。
勖哉诸君！利何有？功何有？
其有此亚东几千万人托命之场。

话剧《行走在大山深处的白衣天使》入选 2025 年度上海高校"时代新人铸魂工程"培育项目高校原创文化精品

剧说上医

第二辑

行走在大山深处的白衣天使

金 力 袁正宏 主审

张艳萍 徐 军 主编

复旦大学出版社

编 委 会

行走在大山

深处的

白衣天使

复旦大学上海医学院博士生医疗服务团原创主题话剧

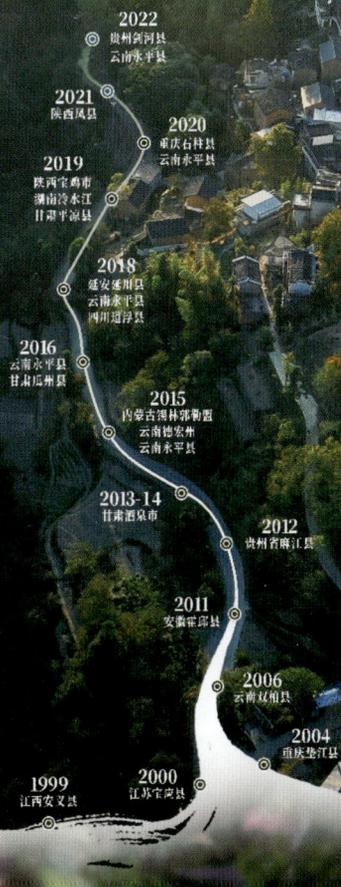

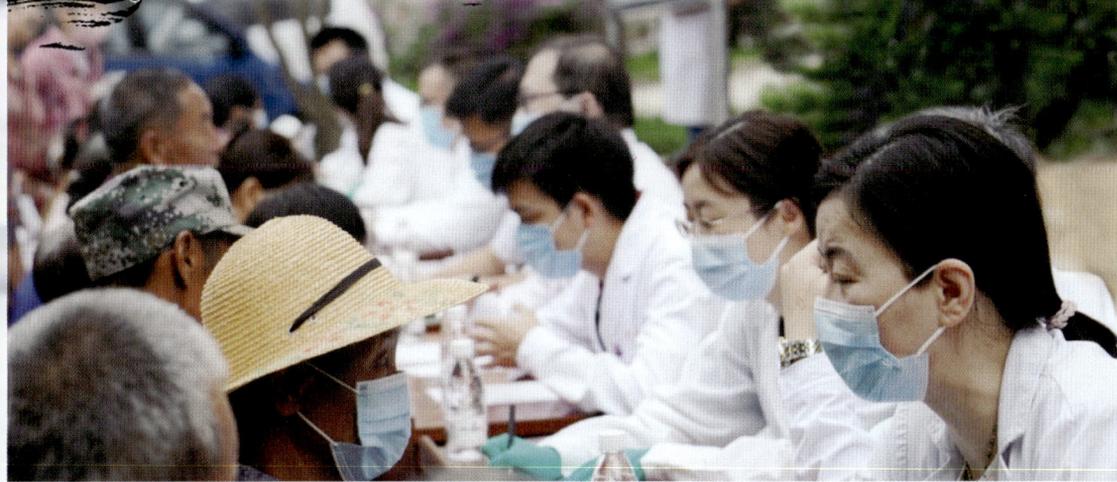

2022
贵州剑河县
云南永平县

2021
陕西凤县

2020
重庆石柱县
云南永平县

2019
陕西宝鸡市
湖南冷水江
甘肃平凉县

2018
延安延川县
云南永平县
四川道浮县

2016
云南永平县
甘肃瓜州县

2015
内蒙古阿林郭勒盟
云南德宏州
云南永平县

2013-14
甘肃酒泉市

2012
贵州省麻江县

2011
安徽霍邱县

2006
云南双柏县

2004
重庆垫江县

2000
江苏宝应县

1999
江西安义县

1998
安徽金寨县

1997
江西井冈山

1996
江西上饶市

1995
浙江舟嵊

1994
江苏泰县

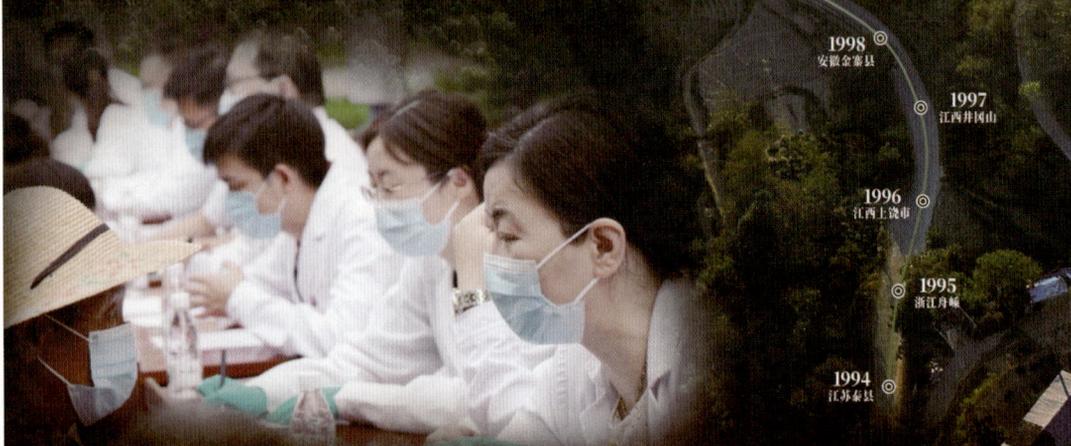

行走在大山深处的白衣天使

复旦大学上海医学院
博士生医疗服务团
原创主题话剧

2023
宁夏西吉县
青海玉树市
湖北公安县

2022
贵州剑河县
云南永平县

2021
陕西凤县

2020
重庆石柱县
云南永平县

2019
陕西宝鸡市
湖南冷水江
甘肃平凉县

2018
延安延川县
云南永平县
四川道浮县

2016
云南永平县
甘肃瓜洲县

2015
内蒙古锡林郭勒盟
云南德宏州
云南永平县

2013-14
甘肃酒泉市

2012
贵州省麻江县

2011
安徽歙县

2006
云南双柏县

2004
重庆垫江县

2000
江苏宝应县

1999
江西安义县

1998
安徽金寨县

1997
江西井冈山

1996
江西上饶市

1995
浙江舟嵊

1994
江苏泰县

2022 年，复旦大学原党委书记焦扬等亲切慰问《行走在大山深处的白衣天使》剧组师生

2023 年，复旦大学党委副书记，上海医学院党委书记袁正宏等亲切慰问《行走在大山深处的白衣天使》剧组师生

2022 年 11 月，《行走在大山深处的白衣天使》在复旦大学相辉堂公演

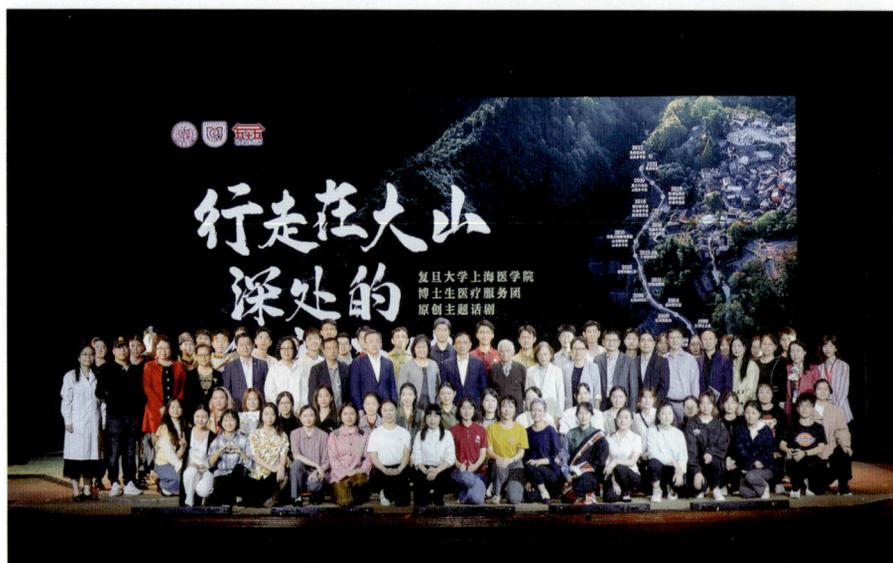

2022 年 11 月，《行走在大山深处的白衣天使》在中山医院福庆厅公演

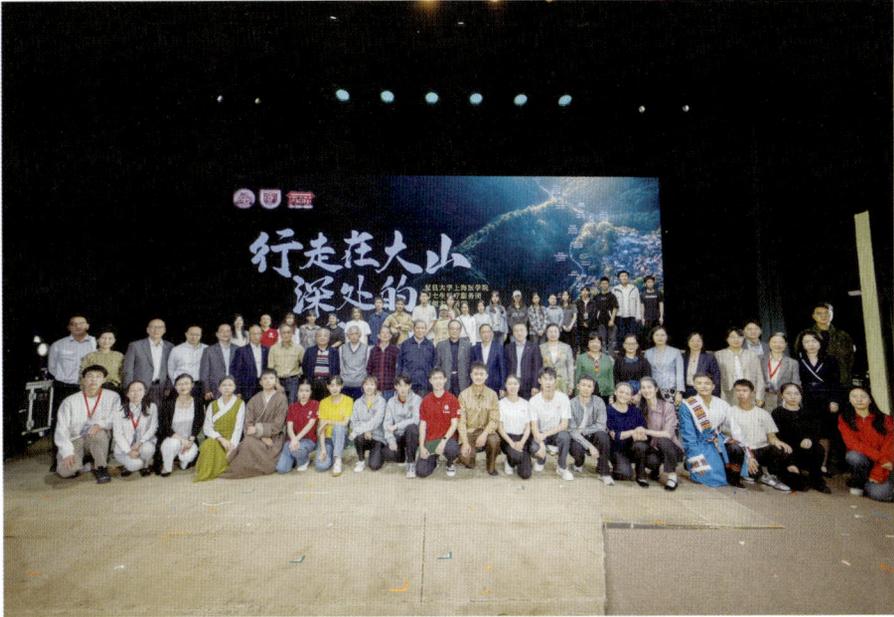

2023 年 10 月，《行走在大山深处的白衣天使》在中山医院福庆厅公演

复旦大学原党委副书记彭裕文，校党委常委、上海医学院党委副书记徐军与演职人员合影

序

讴歌世纪上医　演绎光荣传统

古塔朝阳，枫林落照，歇浦汤汤，时光冉冉。2027 年，复旦大学上海医学院即将迎来百年华诞。

回首往昔，筚路蓝缕，上医人始终与国家同行，与民族同兴。新民主主义革命时期，上医艰苦创业；社会主义革命和建设时期，上医获得新生；改革开放和社会主义现代化建设新时期，上医加快发展；中国特色社会主义新时代，上医深化改革。百年来，从吴淞口到枫林桥，从医学院路到歌乐山下，从抗美援朝到西迁重庆，行走在大山深处，建功于五湖四海，"为人群服务，为强国奋斗"成为一代又一代上医人践行的精神传统，深深融入每一位师生、医护、校友的血脉灵魂。

《剧说上医》丛书计划辑录自部委市三方共建托管复旦大学上海医学院及其直属附属医院以来，复旦上医党委牵头创作的系列校史话剧剧本，以及师生、医护、校友参演、观演话剧后的感想。书内附有每一部话剧的演出视频和原创歌曲 MV，供读者扫码观赏。

排演话剧并非师生们的心血来潮，而是复旦、上医文化使然。复旦素有编话剧、演话剧的传统。复旦剧社成立于 20 世纪 20 年代中期，迄今已有百年历史，是校园戏剧的发轫之处。上医话剧历史虽未经完整考据，但就我所知，在

1947 年上医举行的元旦庆祝复员完成游艺大会上，学生曾演出过《失恋同盟》《佳偶天成》两部青春短剧，而这次游艺大会的发起人和观众就包括林兆耆、吴绍青、钱悳、沈克非、谷镜汧、黄家驷、张昌绍、陈翠贞、徐丰彦等多位一级教授。另一位一级教授荣独山，曾担任过话剧主创和主演。在周国民教授写的一篇回忆荣老的文章中提到："1959 年 5 月 4 日，为纪念五四运动 40 周年，话剧《火烧赵家楼》在上海第一医学院礼堂上演。演出非常成功，赢得台下观众阵阵掌声。这场话剧的主创和主演就是荣独山教授。"当时和荣独山教授一起担任主演的，还有首创"真丝人造血管"，赫赫有名的崔之义教授。大家熟知的沈自尹院士，曾经也是一名话剧爱好者，高中时就曾通过演出话剧传播革命思想。以上所举之例不一而足，但可以证明的是，上医人演话剧、看话剧，确有传统。

话剧作为一门综合性的艺术，在如今的社交媒体时代，依然有着旺盛的生命力。在有限的时空里，观众沉浸其间，为演员的精彩对白、举手投足以及美妙的光影艺术所吸引，视觉、听觉以及情感均得以充分调动。尤其是观看身边人演身边事，通过话剧回顾院史，更加妙趣横生，意味深长。

2020 年 10 月和 11 月，经过近一年的筹备，抗疫主题剧《山河无恙》和大师剧《颜福庆》先后上演。 2021 年 6 月底，在中国共产党成立 100 周年之际，我们又趁热打铁，推出反映上医人响应党和国家号召，溯江而上创建重医的话剧《我们的西迁》，并复演了《山河无恙》和《颜福庆》。 2022 年 10 月，反映改革开放以来上医人参与扶贫助医故事的原创主题话剧《行走在大山深处的白衣天使》连续上演 4 场，并于次年再次连演 4 场。其中，《颜福庆》大师剧以 1927 年至 1937 年颜老创办上医的十年历程为主线，《我们的西迁》聚焦于 20 世纪五六十年代上医分迁重庆创建重医，《山河无恙》展示的则是新时代上医人逆行出征抗击疫情的故事，《行走在大山深处的白衣天使》讲述的是 20 世纪 60 年代的"指点江山医疗队"和 1994 年以来的"博士生医疗服务团"的动人故事。连续三年创排的"话剧四部曲"，得到了师生、医护、校友的热情响应，令人鼓舞。而社会各界的高度赞扬，众多热心者索要文稿、视频的举动促成了

本丛书的出版发行。

当然，《剧说上医》系列是开放的，在未来更长的时间里，更多以上医人、上医事、上医史为主题创作的话剧可以纳入其中，成为上医文化的品牌。面向上医百年，我们还拟创排《烽火中的上医》（剧名暂定），展示抗战烽火中，上医为国家和民族保存医学教育火种的往事，等等。当然，我们更期待无数的上医人、上医友能给予指点、支持，不断丰富《剧说上医》系列。

在迎接上海医学院创建百年的接续活动中，如此深入挖掘院史并大力传播，正是希望在重温上医学科发展、学术科研、人才培养等辉煌历史的同时，让上医"为人群服务，为强国奋斗"的精神深入人心、发扬光大并代代相传。

习近平总书记指出，"文化是一个国家、一个民族的灵魂""文化自信，是更基础、更广泛、更深厚的自信，是一个国家、一个民族发展中更基本、更深沉、更持久的力量"。对复旦上医而言，文化是我们的灵魂，师生对上医文化的自信和传承是上医生命力和战斗力的体现。未来，上医党委将进一步挖掘上医人、上医事、上医史，以文化人、以文齐心、以文聚力，让更多师生、医护、校友受感召、受教育、获力量。

最后，让我们再次唱响院歌。"人生意义何在乎？为人群服务。服务价值何在乎？为人群灭除病苦。"这是上医所倡导的文化之根、精神之魂，是推动上医发展的不竭动力。在追求卓越的道路上，让我们赓续这一文化传统，努力创造不负先辈期望、无愧于历史和人民的新业绩。

<div style="text-align:right">

复旦大学党委副书记
复旦大学上海医学院党委书记　　袁正宏

</div>

剧说上医

剧说上医

002

剧 情 介 绍

　　《行走在大山深处的白衣天使》是根据 20 世纪 60 年代的"指点江山医疗队"和 90 年代的博士生医疗服务团的真人真事改编，着眼于毛主席的"六二六"指示和党的十八大以来国家打赢脱贫攻坚战的宏大背景，围绕把医疗卫生工作的重点放到农村去、巩固拓展脱贫攻坚成果同乡村振兴有效衔接等国家重大民生战略，从赤脚医生、巡回医疗，到支医支教、定点帮扶，再到远程医疗、多学科会诊，展现了一幅幅时代图景，艺术再现了那段服务基层、踏遍青山的如歌岁月。剧中通过两代人跨越时空的交流、丰富生动的各地风俗、深刻的思想启迪和诗性的审美表达，展示了一批批医学生白衣启航、接力奉献、服务人群的成长故事，他们走在前人走过的为民服务之路上，在祖国大地上不断书写奋斗的青春华章。

原 型 故 事

"人生意义何在乎？为人群服务。服务价值何在乎？为人群灭除病苦……"这首拥有近 90 年历史的复旦上医院歌，见证了一代代上医人的选择。

1967 年，原上海第一医学院的 19 名青年学生积极响应毛主席"把医疗卫生工作的重点放到农村去"的号召，组成"指点江山医疗队"奔赴贵州。在贵州，医疗队得到了贵州省委的关心和接待，他们向省委提出要去最艰苦的地方，在省委的安排下，医疗队前往贵州最贫困的地区之一——剑河县。此后，医疗队在贵州黔东南山区扎根 11 年，先后转战剑河县的太拥镇、南哨镇，以及岑巩县等 3 个驻点，用学到的医学知识为当地群众防病治病。同时筹建、完善了能解决疾病重症的基层医院，为乡村培训了一批赤脚医生、卫生员，改变了当地缺医少药的面貌。医疗队员被当地群众亲切地称为"毛主席派来的好医生"。

医疗队员们扎根贵州山区，短则 11 年，长则 25 年。此后队长周剑萍（退休前为上海市人口计生委党委书记、主任）多次重访剑河县助学助医，由她发起的剑河民族中学助学活动持续二十多年，至今还在资助当地学生。队员张永信（退休前为华山医院党委书记）退休后依旧在为当地医疗卫生事业做贡献，并整理编写"指点江山医疗队"事迹回忆录《我与第二故乡》。队员们纷纷以不同形式与贵州省、黔东南苗族侗族自治州，以及剑河县的各级卫生医疗单位建立业务专业合作，始终牵挂着"第二故乡"，关注当地的变化和发展。

1994 年，原上海医科大学成立博士生医疗服务团。30 年来，每年赴国家中西部的集中连片特困地区、少数民族地区开展医疗帮扶，让百姓在家门口就能享受优质高效的医疗卫生服务。博士生医疗服务团所到之地从东海之滨到雪域高原，从茫茫戈壁到西南边陲，他们经过贡嘎雪山，走过青海玉树高原，深入井冈山、瑞金、延安、百色等革命老区，也先后 6 次前往学校长期对口援建帮扶的云南省大理白族自治州永平县，走进学校持续 25 年开展研究生支教的宁

夏回族自治区西吉县，以及"指点江山医疗队"的"第二故乡"贵州省黔东南苗族侗族自治州剑河县等，为当地民众开展大型义诊、送医下乡、科普宣传、示教查房、疑难病例诊断等医疗志愿服务。先后有千余人次投身博士生医疗服务团工作，30年间走遍全国23个省（自治区、直辖市）39个县77家医院，行程超过35万公里，服务群众12万余人次，把最优质的医疗服务送到基层，带到老百姓的身边，被老百姓称为"行走在大山深处的白衣天使"。同时，博医团还形成了健康科普课程、远程医疗会诊、医护进修培训等15项常态化、长效性的医疗帮扶工作模式，持续加强与当地的血脉联系。

20世纪60年代的"指点江山医疗队"和90年代延续至今的博士生医疗服务团都是对复旦上医"为人群服务、为强国奋斗"精神的践行，围绕把医疗卫生工作的重点放到农村去、巩固拓展脱贫攻坚成果同乡村振兴有效衔接等国家重大民生战略，致力于为脱贫攻坚筑起"健康防线"，为乡村振兴探索"健康路线"，为健康中国改善当地"健康曲线"。

2021年10月，贵州剑河县委向复旦上医发来函件，希望为"指点江山医疗队"建立历史纪念馆。为此，剑河县成立了工作领导小组，开展上海"指点江山医疗队"在贵州黔东南活动轨迹走访，收集相关史料，分别拜访相关人员22次，收集整理照片、回忆录30余份。2022年8月，在复旦上医党委指导下，博士生医疗服务团前往剑河县开展志愿医疗服务活动，重走上医"指点江山医疗队"为民服务之路。在开展医疗服务的同时，博医团还前往"指点江山医疗队"曾经工作、生活过的太拥镇、南哨镇等地，走访当年培训的赤脚医生学员，翻阅保存至今的培训教材和上课笔记，在与培训学员和受救助的患者代表交谈中，感受到"指点江山医疗队"与剑河人民结下的深厚情谊。2022年10月，复旦上医创排了原创话剧《行走在大山深处的白衣天使》，并先后于2022年和2023年在校内公演8场，剧中通过两代人跨越时空的交流，展示了一批批医学生白衣启航、接力奉献的故事，艺术再现了那段服务人群、踏遍青山的如歌岁月。

博士生医疗服务团和"指点江山医疗队"都是复旦大学上海医学院"爱国

奉献、服务人群"精神的传承者，在"行走"的路上，两代人进行时空对话，"为人群服务"的共鸣激励着他们不断前行。在这场奉献接力中，每一代人都在书写着时代的答卷。 2024 年是博士生医疗服务团成立 30 周年，复旦大学上海医学院开展"服务人群践初心、奋斗强国启新程"大型医疗志愿服务活动，组织了 11 支医疗服务团队 200 余名上医师生继续前往祖国各地开展医疗志愿服务活动。同时，邀请老队员一起重温历史，赓续红色传统，不断弘扬习近平总书记对医务工作者提出的"敬佑生命、救死扶伤、甘于奉献、大爱无疆"的职业精神，在火热的实践中坚定爱国心、报国志。复旦上医"为人群服务、为强国奋斗"的精神从未被忘记，奋斗者永不独行！

剧 本 大 纲

引子

时间：1968 年

地点：贵州省黔东南苗族侗族自治州剑河县

上医"指点江山医疗队"颜队长之子颜老师读到了父亲的一本日记，上面记载着 1968 年医疗队给身患卵巢肿瘤，却被乡民误认为是"恶胎"的患者贵梅动手术取瘤的故事。医疗队以自己精湛的医术告诉大山里的百姓"世界上没有什么妖魔鬼怪，只有科学才能护佑健康"。这种服务为民的精神影响了颜老师，也影响了一代代的博医团成员。

第一场

时间：2004 年

地点：宁夏回族自治区固原市和西吉县

2004 年，博士生医疗服务团成立的第十年。队员们来到了宁夏西海固，这里干旱少雨，苦甲天下。博医团在这里看到了很简陋的医疗情况，科室分科不细，医生技术不足，妇科筛查没有普及，更加糟糕的是老百姓没有就医的意识，总是以为忍一忍就可以过去了。与此同时，复旦大学研究生支教团已经在西海固坚守了五年，研支团曾老师的学生小梁股骨颈骨折，可是因为动手术要花钱，家里就径直把他带了回去。曾老师向博医团寻求帮助，颜老师带着博医团的医生们主动上门，当地医院也决定为小梁减免手术费用。医者仁心感动了小梁，他决定好好学习，以后也要考大学，当医生。

转场

时间：1972 年

地点：贵州省黔东南苗族侗族自治州剑河县

颜老师继续读着父亲颜队长留下的医疗日记，颜队长记录了一段自己独自治疗肩关节下脱位病人的故事。他在日记中写道："医生无法挑病人，也不能选条件，往往要在不可能的情况下去追寻那一线的可能。这是医生对自己的要求，对病人的承诺，更是对生命的尊重。""再难的事情，想方设法完成，因为医生就是战士，你不上，谁上！"

第二场

时间：2013 年

地点：青海省玉树藏族自治州玉树市

2010 年，玉树地震，两个朝气蓬勃的年轻人——洛桑和扎西一死一伤，给两个家庭留下了无尽的哀伤。 2013 年，博医团来到玉树，那时候的小梁已经考上了大学，并成为了梁博士，并在暑假参加博医团的工作。博医团到了扎西家。瘫痪多年的扎西原来根本不相信治疗能让自己恢复，开始非常不配合，通过岳婕的激励，重新燃起了希望。扎西获得救治后，也希望博医团能去看望洛桑的父母。在洛桑家，为了安慰洛桑妈妈配合治疗，梁博士用洛桑的语气和她说话。在舞台上，洛桑也与梁博士此时的身影重合，诉说思念之情。在医生的宽慰下，洛桑妈妈积极配合治疗，精神面貌也焕然一新。颜老师也更加理解了记载在父亲日记上的那句特鲁多医生的名言："有时去治愈，常常去帮助，总是去安慰"。

第三场

时间：2022 年

地点：云南省大理白族自治州永平县

2021 年，国家脱贫攻坚战取得全面胜利之年。次年，博医团来到复旦大学对口支援的云南永平，这里的医疗软硬件条件在国家和复旦大学的帮助下已经获得了长足的进步，博医团继续和学校派驻永平的挂职副县长和驻村书记一起，为永平县人民医院牵线搭桥，联系学校附属医院接收永平医生前往上海进

修。此时，患有马凡综合征的老池和眼盲的妻子前来求医，发现妻子怀孕了，老池在兴奋之际突发心脏剧痛，经过检查，博医团发现老池的主动脉夹层已经到了非常危险的境地。在危难之际，经过授权后，博医团队员与当地医护一起为老池进行了难度极大的主动脉夹层心脏外科手术，挽救了老池的生命，也为这个家庭带来美好的未来。

尾声

时间：2024 年

地点：贵州省黔东南苗族侗族自治州剑河县

2024 年，博医团回到贵州剑河，重返当年"指点江山医疗队"走过的地方，见到了救治过的贵梅。年已古稀的贵梅还保留着当年颜队长给他们培训的笔记。想起当初医疗队扎根剑河，那种踏遍青山的风采犹在眼前。颜老师理解了父亲，希望带领大家成为像父辈那样的人，成为像大山一样可靠、像天使一样温和的医生。

最后，小梁从颜老师手中接过了博医团的旗帜，博医团在三十年间治疗过的群众依次登场，群山群像，踏遍青山，博医团始终在路上。

奋斗者，永不独行！

人 物 介 绍

博士生医疗服务团

颜老师：男，跨越 20 多岁到 40 多岁，博医团领队，心外科医生。

颜队长：男，25 岁，年轻时候是"指点江山小分队"成员，颜老师的父亲。

小 梁/梁博士/梁医生：男，跨越 14 岁到 33 岁，心内科医生。

赵思扬：男，28 岁，骨科医生。

贺 伦：女，27 岁，妇科医生。

岳 婕：女，26 岁，康复科医生。

潘 莨：女，26 岁，内分泌科医生。

文 心：女，23 岁，眼科博士生。

当地医生

胡院长（胡一梅）：女，40 岁，宁夏西吉人民医院院长。

卓玛院长：女，35 岁，青海玉树人民医院医生。

傅县长：女，45 岁，复旦大学挂职云南永平县副县长，分管医疗系统。

邓晓峰：男，25 岁，云南永平县当地医生，善于学习。

当地病人和村民

曾老师：男，24 岁，复旦大学研支团派驻西吉县的支教老师。

贵 梅：女，72 岁，"指点江山小分队"在剑河太拥时期的民兵连长。

杨大姐：女，50 岁，贵梅的女儿。

洪书记：女，30 岁，贵州剑河县太拥区区委书记。

孙 芳：女，30 岁，宫颈癌患者。

小 梁：男，14 岁，骨折患者。

小梁爸：男，38 岁。

洛　桑：男，25 岁，藏族青年。

洛桑爸：男，60 岁，藏族老人，刚出场的时候 50 岁左右。

洛桑妈：女，60 岁，藏族老人，刚出场的时候 50 岁左右。

老　池：男，43 岁，马凡综合征患者。

池　妻：女，40 岁，盲人，孕妇。

小　芇：女，16 岁，角膜皮样瘤患者。

何大娘：女，62 岁。

扎西妈：女，60 岁，扎西母亲。

扎　西：男，40 岁，高位截瘫患者。

另有"指点江山医疗队"成员、多位医生角色人物、当地群众和民族舞伴舞人员。

那年风正起

扫描二维码，
观看本幕视频

［神秘的音乐氛围］

［舞台上有一条之字形向上的道路，远处是黑白背景的青山，二十世纪七十年代造型的颜队长和其他指点江山队员背着小药箱行走在道路上］

［小分队下场门下，颜老师上场门上、停下、一束定点光，颜老师正读着一本医疗日记］

颜老师　1968 年秋。

颜队长　1968 年秋。

颜老师　我们指点江山小分队刚到贵州剑河半年。

颜队长　我们指点江山小分队刚到贵州剑河半年。

颜老师　遇到一位叫作贵梅的女孩前来求诊。她只有十八岁。

［18 岁的贵梅上场］

颜队长　贵梅她还只有 18 岁。

［光影扫下、拉开］

颜队长　她是当地的民兵连长，也是一位现役军人的未婚妻。尚未成婚，肚子却逐渐隆起，当地流传起很多风言风语。

［贵梅往指点江山小分队方向走，光影处出现村民的光影，夸张化展现手部指指点点、侧脸，村民在叽叽喳喳议论］

村民 1　我跟你说，这女的不像话。（女）

村民 2　谁娶了她谁倒霉！（男）

村民 3　真丢人！（女）

村民 4　晦气！（女）

村民 5　真不要脸！（女）

村民 6　也不知道这民兵连长是怎么当上的！（女）

村民 7　真给祖上抹黑了！（女）

......

［贵梅肢体展现痛苦，难受］

颜老师　一年多后，她挺着大肚子却尚未分娩，被认为是魔鬼上了身。

［贵梅进入医院］

颜老师　我们检查后，发现是一个巨大的卵巢肿瘤，我们告诉她。

颜队长　太拥条件太简陋了，最好是到自治州医院或到贵阳动手术。

贵　梅　对我们这些穷山沟里的农民来说，简直比登青天还难啊！与其干坐着等死，还不如死马当活马医，求求你们就在太拥给我开刀吧！

颜队长　这不行啊！

贵　梅　求求你们了。

颜老师　死马当活马医……

颜队长　死马当活马医……

颜老师　这声声哀求牵动着我们的心……

颜队长　这声声哀求牵动着我们的心。我决定，哪怕风险再大，就算有九死一生的可能，也得横下一条心，创造条件就地手术！

［乡亲们紧张地等在门外］

［贵梅躺到手术病床上，医生们围过来，颜队长穿上手术服］

村民1　听说那女的要生了，真的吗？（女）

村民2　都怀多长时间了？（女）

村民3　一年多了！（女）

村民4　哇！见鬼咯，这鬼胎要是弄出来得多吓人啊！（男）

村民5　吓人吓人！（女）

村民6　看医生有啥用？糟蹋钱。（女）

村民7　不干净，鬼上身了吧。造孽哦。（女）

村民8　她肯定是被诅咒了！（男）

......

颜老师　我决定为她开刀切除肿瘤。

颜队长	我要为她开刀切除肿瘤!

〔颜队长转身投入紧张的手术中〕

〔肢体展现做手术的过程,手术紧张气氛中不断响起"纱布! 纱布! 钳子! 钳子!"的叫声〕

颜老师	经过六个小时的紧张手术。
颜队长	经过六个小时的紧张手术。
颜老师	我们为贵梅摘除了肿瘤。
颜队长	重达 26 斤。

〔颜队长用盘子抬起肿瘤〕

〔乡亲们围观〕

村民们	(交叠感叹,碎碎念)这就是贵梅肚子里割下的鬼魔!
颜队长	乡亲们,你们看! 世界上没有什么妖魔鬼怪,只有科学才能护佑健康。
村民们	只有科学,才能护佑健康!

〔村民们连连点头,信服〕

颜老师	术后仅半月,患者就可以自己步行 50 里回家。

〔一束温暖的定点光投在贵梅身上〕

〔温暖的、充满希望的音乐响起〕

贵 梅	是毛主席派来的医疗队给了我第二次生命!

〔黑白背景的青山换成彩色的〕

大山少年梦

扫描二维码，
观看本幕视频

> 2004 年，博医团成立的第十年，
>
> 颜老师率领新一批的团员走上宁夏六盘山，
>
> 在"苦甲天下"的西海固地区开展医疗服务，
>
> 遇到了还是中学生的梁向明……

［字幕：宁夏西海固，2004 年］

［背景：黄土高坡，难得见到一点绿］

［长途车上，博医团还在休息］

车上广播　　在本次雅典奥运会的第五场比赛中，中国国家男子篮球队以 67 : 66 险胜世锦赛卫冕冠军塞黑男子篮球队，中国男篮历史上第二次杀进奥运八强。

［颜老师叹气］

赵思扬　　怎么了，颜哥？

颜老师　　看看人家隔壁篮球，再次创造历史。中国男足连奥运会都没进去！

赵思扬　　我就不信了，中国那么多人，连个球都踢不好！

颜老师　　(看了眼窗外)我倒是觉得，与其在足球上出成绩，我更希望这里的大山早日变成绿水青山。西海固穷甲天下，苦甲天下。大部分地方都在六盘山上，这降水又少，土地还贫瘠，老百姓的日子过得太难。但是我想，人总要有种精神，再难也能改天换地，苦尽甘来。

［舞台一边，曾老师和乡亲们一起植树］

［小梁一边上，一边说着"树苗来了"］

曾老师　　小梁快来，就差你了。

小　梁　　曾老师，山上都没有水，这些树，还能活吗？

曾老师　当然，就算山上没有水，咱们可以运水来，以后政府也会开工程，引水上山。到时候不仅山上有树，咱们的足球场也可以铺上草坪，以后踢球就舒服了。

小　梁　真希望早点看到这一切啊！

曾老师　不会远的，小梁！也许这样的情境，我支教的这一年看不到，但是以后研支团的老师和同学们一定会看到的。我相信！

小　梁　嗯！哦，对了，曾老师，我得先回家啦！这几天，妈妈身体不好，爸爸忙也顾不上。

曾老师　好好好！你赶紧回去吧！

小　梁　老师再见！

曾老师　对了！别跟你爸置气！

小　梁　哦，知道了！

赵思扬　看！有他们，有我们，我想这样的日子不会太远。（活跃气氛）是不是，颜哥？

贺　伦　好了，别老颜哥颜哥的！师兄现在留校工作了，该叫颜老师！

赵思扬　好好好，颜老师！

颜老师　你们俩，一唱一和！

贺　伦　（矜持）谁跟他"我们俩"！

赵思扬　颜老师，为什么剑河的乡亲们说指点江山小分队是毛主席派来的医疗队呢？

颜老师　那是因为在 1965 年，毛主席发出了著名的"六二六"指示，要求"把医疗卫生工作的重点放到农村去"。于是，在 1967 年初，一批上医学子自发组织"指点江山"小分队，到贵州最边远的黔东南剑河县，为老百姓送医送药，战斗了十一年的青春时光。

赵思扬　你爸那时候就去了？

颜老师　对，他常对我说，剑河是他的第二故乡。

贺　伦	那这本医疗日记也是？
颜老师	这本日记是他们当时记下来的，他们当初行走在大山深处，而我们博医团从1994年开始，也一直在走着他们当年走过的路，到现在已经是第十年了。
群　演	你们是城里来的大夫？
赵思扬	是啊，老乡，我们是来义诊的。
群　演	哎呀，太好了（站起来），我可以找你们来看病了。
贺　伦	到时候您就带着家人来。
群　演	唉，那就麻烦你们啦。
众　人	应该的，应该的。

［干涸的葫芦河河道］

［背景转成山城背景，这是一个二十世纪九十年代末的县城，一进县城，嘈杂的音乐声从音像店的大喇叭里放出来］

［刹车声，众人险些摔倒］

［赵思扬下来，头有点儿晕，众人跟着下车］

颜老师	怎么回事？
赵思扬	路太颠了，头有点儿晕。
颜老师	没事吧？
赵思扬	没事儿，现在立马叫我义诊都行！
颜老师	义诊还没到时候！你先……（用胳膊肘推一推）
贺　伦	行了，咱们赶紧走吧。
颜老师	（推赵思扬）人家都要自己走啦！
赵思扬	贺伦，我帮你拿包吧……
贺　伦	不用，你先把自己的包拿着吧。
颜老师	你啊，还用问？直接抢不就是啦。（把行李递给他）哎呀，你自己拿着。

［沙尘暴来了］

［贺伦轻松地把行李拎了起来，走了过去］

［小梁冲上来］

小　梁　哎呀！对不起。

赵思扬　这孩子，怎么跑这么急？

［胡院长上场。众人拍拍灰，拍掉沙子］

胡院长　（不确定四人哪个是颜老师）颜老师！

颜老师　您是胡院长吧？

胡院长　抱歉抱歉，有个会，安排后天下乡义诊，就耽误了一会儿，差点没接到你们。

颜老师　没事儿，工作最重要！

胡院长　（看了看博医团）这都是上医的博士们吧！（博医团："胡院长好！"）你们好，我是西吉人民医院的胡一梅。你们来了太好了！我们正好缺人手！正好你们来了，等后续情况熟悉一下，就可以到一线帮我们顶一顶！（求助）

颜老师　我们这次本来就有义诊的安排，听你们的，我们全力配合！

胡院长　太谢谢你们了！这样，我先带你们到医院看看吧！

杨医生　（穿着白大褂）快快快！上海的医生马上就要来了，我们马上布置一下！诶，这边桌子……上海的医生来一趟不容易，我们可要好好欢迎他们。

杨医生　这边差不多了，我们再去那边准备一下。

［出现三个科室。科室里有桌椅、血压计、手套、笔、病历本、纱布、夹板等物品］

颜老师　（对队员）今天是咱们博医团正式工作的第一天，西吉分科比较简单，咱们就按照他们的大科分别来进行门诊吧！我知道你们的技术没问

题，但我们也要向这里的医生学习，因为他们这么多年来一直坚守在基层，对于这里的老百姓，他们比我们更熟悉。好，那我们就开始门诊吧！

众　人　好！

　　　　［门诊开始］

　　　　［孙芳上场，面容凝重，紧张、局促、害羞，整理自己的衣服，在贺伦的门口张望徘徊］

贺　伦　你是来看妇科的吧？

　　　　［孙芳转头就走，口中念叨着"不是不是"］

贺　伦　大姐！

　　　　［孙芳停下，窘迫局促不安，贺伦走向孙芳］

贺　伦　你是哪里不舒服呀？

孙　芳　我……我……

贺　伦　你是不是不太方便说啊？

　　　　［孙芳迟迟不回答，贺伦了然于心］

贺　伦　没事儿，我们先来做一下检查。

　　　　［起身到屏风后检查］

　　　　［贺伦光暗，小梁处光亮］

小梁爸　医生问你了！你怎么摔的？

　　　　［小梁梗着脖子，不说话］

小梁爸　你哑巴了！

小　梁　你能不能好好说话！

小梁爸　我怎么不好好说话了！

小　梁　你哪天好好说话！

赵思扬　老乡！你们两位先不要着急。怎么摔的，我们可以先不用讨论。现在最重要的问题是安排一下手术的事情。

小梁爸	手术？不就是摔了一下，还要手术？
赵思扬	对！而且是马上手术！
小梁爸	（质疑）马上手术？摔一下就要开刀，你们医院又在骗人，想钱想疯了吧！
小　梁	你才想钱想疯了呢！

小梁爸	你！（欲打）
赵思扬	老乡！（阻止）孩子是股骨颈骨折，大腿根断了，这不是开玩笑的事情！
小　梁	（略怕）医生，有那么严重吗？
小梁爸	你听他说！毛都没长齐，会看病吗！
赵思扬	你不相信我的话，那我去找几位老医生来，你听他们怎么说！
小梁爸	说什么说，你们医院都是串通好了的！（生气，准备推轮椅走）不治了！不治了！回家！
赵思扬	不治的话，孩子的腿很可能就废了！（拦住父子）
小梁爸	（激动）废了就废了！（语气软了些）大不了给口饭，（嘴硬）反正死不了！（快速下）
赵思扬	哎呀，老乡老乡！
胡院长、颜老师	怎么回事儿？
赵思扬	（着急）有个孩子股骨颈骨折，（自言自语）他是 Delbet Ⅱ 型骨折，股骨头坏死率很高。（生气不理解）可是家长一听要动手术，就不治了！怎么说都没用啊！
颜老师	这样不行啊！孩子一辈子的事情，不能那么草率！
赵思扬	要不然咱们主动上门劝他们回来手术？
胡院长	好主意！
颜老师	有地址吗？
赵思扬	病人家属走得太急，没留啊！
胡院长	那怎么办？这没法联系啊！

颜老师　留下孩子的姓名了吗？

赵思扬　(找桌上资料)留了，叫梁回明。

颜老师　胡院长，你看看能不能到教育局查一下？那里应该有他家地址！

胡院长　好主意，我这就去！

［小梁处光暗，贺伦处光亮］

贺　伦　(摘手套，沉重)这种情况有多久了？

孙　芳　好几年了！

贺　伦　你一直在忍着吗？

孙　芳　(不敢直视)这、这不是什么光彩的事情。而且看个病不得花钱吗？

贺　伦　先坐，先过来坐。

贺　伦　你这种情况……最好是去市里的医院再做个全面检查。

孙　芳　要去市里啊……(惊讶、着急，缓慢转身侧向观众)在这不能治吗？

贺　伦　咱们这里条件跟不上，做不了病理检查。

孙　芳　(沉默、委屈)要不您就帮我开点药，我吃点药也就好了。(着急、求助)

贺　伦　(非常激动)吃点药！你都已经……(被孙芳打断)

孙　芳　(捂嘴哽咽，请求地，带着哭腔)您就帮我开点药吧。

　　　　［背景音乐响起］

孙　芳　您就帮我开点药吧。

贺　伦　(盯着孙芳，孙芳先挪开视线。走到孙芳身边安慰地，不忍)我帮你开点药，但你有空的时候一定要记得去固原市里的医院看看啊！(诚恳、激动)

孙　芳　……医生！

贺　伦　怎么了？

孙　芳　(窘迫，挪开身子，不敢直视医生)药……别开太贵了……

　　　　［贺伦转身流泪］

贺 伦　（沉默不语）嗯，那就，那就这么开吧（写）……药方拿好。

孙 芳　谢谢谢谢！我去交钱，拿药去了。

［贺伦看着孙芳的背影泪目］

［贺伦处暗场］

026　护 士　不好啦！　12床的病人抽搐了，我们医生控制不来，请您帮帮忙！

［杨医生治疗病人，定格动作］

［颜老师和护士上场］

颜老师　病人什么情况？

［病历挂在床尾，颜老师边走边拿下来］

杨医生　颜医生（颜老师看病历），病人因"恶心头晕一天"入院，怀疑中暑或中毒，昨夜发热昏迷，最高体温39.5℃，癫痫持续性发作，（颜医生看患者瞳孔）我们控制不住他！

［病人大癫］

颜老师　（探试患者额头）没有外伤（看看患者），进食正常，有发热和癫痫发作（解患者扣子），我怀疑是脑炎。当务之急是把病人平复下来（将患者推向一侧，给病人嘴里塞个东西）。先静推安定，稍微慢一点，关注病人的生命体征。你们先备药。

［护士备药］

杨医生　安定有是有，不过我们一般不用静推的方式。

颜老师　（肢体表示疑惑）为什么？

杨医生　安定静推的效果太强，我们怕一不小心，造成呼吸抑制，危及病人生命。

颜老师　你们太谨慎了，现在根本不会有这样的风险。

杨医生　我们以前的确没有这样试过，怕搞不好……

颜老师　（看看杨医生再看看病人）那我来推吧！（体现担当，去准备静推，站在推车旁）

[护士1递止血带；护士2递安定]

杨医生　谢谢颜老师……大家一起来观摩一下！

[护士给颜老师递针筒，然后护士绑止血带，颜老师静推，医生们围了上来，观摩。当地医生将病床基本围住。围观医生由紧张到放松]

颜老师　(推安定)好，推完了。(长舒一口气)其实安定静推本身风险不大，它对尽快控制症状也有很大价值，何况我们有心电监护监测生命体征。病人稳定后尽快做腰穿(起音乐)，有条件的话还要完善磁共振、脑电图明确病因，再行治疗。对了，对于一些顽固发作的患者，我们可能还要反复推安定。好了，接下来的常规处理就交给你们了。

杨医生　好、好，谢谢颜医生了。

[胡院长和赵思扬走向舞台中央]

胡院长　赵医生，您刚才指导的那台手术实在是太精彩了。唉，像我们这边就缺您这样的人才。咱们县医院的医生基本都是中专毕业，有几个大学生就是个宝了。更别提，像你们这样的博士了，而且在读博之前从医经验已经很丰富了，好几个都是主治医生！真羡慕了，要是我们这儿来一个，直接就是科主任加副院长啦(贺伦、颜老师出现)。

[胡院长满意地打量赵思扬，从赵思扬左边开始经前面绕到右边，赵思扬直发毛]

胡院长　我女儿很不错，今年大学刚毕业……也是学医的。

[贺伦大步上场，听到胡院长向赵思扬介绍女儿，很生气，转身想要离开]

颜老师　诶，啊啊啊，胡院长！贺伦有事找你！

[胡院长看向贺伦："诶！贺医生。"颜老师把赵思扬推走："你这小子……"]

贺　伦　呃，我、我有个建议！

胡院长　你说！

贺　伦　今天一上午，接诊了好多病人，她们身上普遍都有各种妇科病。在沟通中，发现她们能忍则忍，实在受不了了，才来医院看看，就比如我刚接待的一个病人，她只开了点药就走了，可是我高度怀疑是宫颈癌晚期。

胡院长　那怎么办？

贺　伦　现在在上海已经开展了妇科常见疾病筛查，主要是宫颈涂片和应急细胞学检查，花费并不多，但是能拯救很多生命和家庭。

胡院长　能不能帮我们写个方案？这样我们也好向卫生局申请项目。

贺　伦　没问题！

胡院长　对了，我听说今天上午有一个孕妇遇到紧急情况，多亏您指导我们医生开展手术啊。（赵思扬和颜老师关注对话）

贺　伦　哦，对，这位孕妇有严重的妊娠期高血压，来医院的时候已经发生子痫抽搐。这种情况非常紧急，必须立即抢救。

胡院长　多亏您在，（赵思扬和颜老师凑上前来）母子平安，真是万幸。（胡院长看看贺伦，看看赵思扬、颜老师）

贺　伦　病人有需要，医生责无旁贷。（赵思扬和颜老师点头："嗯！"）不过，我还是建议大家有机会来上海进修一下，对医生和病人都是好事情。

胡院长　太好了！我们这里有不少的医生都想提升自己，可是就是没有渠道。你们能给西吉牵这么好的线，我替西吉的医生们谢谢你们！（握贺伦的手）

贺　伦　哪里哪里。

胡院长　刚才我说什么事儿来着？

贺　伦　（故意）您说，明天好出去义诊了？

胡院长　对对！我先去安排一下！（走了几步，自言自语）我刚才是说这事儿吗？

贺　伦　（阴阳怪气）恭喜、恭喜啊，院长驸马。

颜老师　（推一下，给赵思扬一脚）快追啊！

赵思扬　诶，贺伦……（追两步停下）

［众人迎着沙尘暴走（形体表现）］

［胡院长和杨医生看到场景有点着急］

胡院长　哎呀，怎么变成这样啊。

杨医生　（向颜老师解释）今天风大，都给吹乱了。

胡院长　实在是抱歉，小地方简陋，和大城市没得比，你们多担待呢！

颜老师　（颜老师带头搬桌子）没事儿，我看这儿就挺好的。想想当年咱们上医的沈克非教授，抗美援朝的时候坚守在阵地上做手术，头顶就是美军的飞机在轰炸，而他拿着手术刀的手稳定得就像磐石一样。医生治病，不挑地方。

［细节：贺伦想搬，赵思扬说不用。胡院长和杨医生想帮忙，颜老师说不用］

［众人点头］

胡院长　那我先去安排下患者了。

［众人边准备门诊的东西边聊天］

赵思扬　（对贺伦）贺伦，（贺伦："嗯?"）我看你昨晚拨号上网去了。

贺　伦　嗯！收了下邮件。

赵思扬　是美国博士后的事情吗?（赵思扬和颜老师放椅子，注：前面的椅子此时不放，赵思扬不要挡到颜老师）

贺　伦　嗯。

赵思扬　你拿到 offer 了?

贺　伦　是啊……

赵思扬　……恭喜啊!（背过身）

贺　伦　（有一种故意的感觉）就是……

赵思扬　就是什么?（急切）

贺　伦　（转身）就是很多师兄师姐都劝我以后留在那边，我还在纠结……（赵

思扬一听到师兄师姐就转回去）

颜老师　（擦桌子）虽然国外很好，但是国内更需要你这样的医生（拍拍桌子）。（小声说）人家都要出国了，（推赵思扬）你说句话呀！

赵思扬　贺伦，我……我……

贺　伦　怎么了？

赵思扬　（身体前倾）我会一直支持你的（比手势），不管你做什么决定。（跑开）

贺　伦　（失望）唉。

颜老师　你……你……（说不出话，用手指着两个人）俩木头！（甩手）

［胡院长和曾老师带着乡亲们出现］

胡院长　曾老师，我来和你介绍一下……

曾老师　颜老师！

颜老师　曾老师！（对贺伦等）

胡院长　你们认识啊！

颜老师　这是复旦研究生支教团的曾老师！他们研支团从 1998 年就在西吉支教。曾老师，你是第 6 届了吧？

曾老师　对啊。

颜老师　不容易啊，咱们是行走大山深处，他们是扎根大山深处。

曾老师　颜老师，听说你们要来西吉，我特地把乡亲们带来给你们看看！西吉的医疗条件有限，去好医院又太远！不少乡亲得了病，就只能忍着！

颜老师　那不行啊，我们赶紧看看吧！

曾老师　乡亲们，这是上海来的医生，都是复旦大学的博士！大家有什么不舒服就请他们看看！

群　众　谢谢！

［看病剪影］

胡院长　颜老师、赵医生，你们来一下。

颜老师　怎么了？

胡院长　教育局说查不到梁回明这个学生。

赵思扬　那怎么回事儿？这孩子是股骨颈骨折，不太可能是从别的县过来的啊！

曾老师　等等！股骨颈？就是大腿根？

赵思扬　对啊！

曾老师　我能看下他叫什么名字吗？

胡院长　叫梁回明！正好，我这里有他的病历复印件！（拿出来）

曾老师　（看）我知道了！这可能是他家属填的名字，给填错了！不是梁回明，
　　　　应该是梁向明！

赵思扬　你怎么知道啊！

曾老师　他是我学生，听说昨天骨折了，我还打算今天上门家访一下呢！

赵思扬　那你能带我们去他家吗？

曾老师　可以啊！

赵思扬　他是股骨颈骨折，不能移动，所以最好叫辆救护车过来。

胡院长　我去安排！

赵思扬　咱们先上门去！

颜老师　好，我们走吧。

［小梁家］

［光影展示小梁爸和赵思扬、老书记争吵］

赵思扬　小梁爸，小梁这么疼你看不到吗？

小梁爸　疼也是他自己摔的，自己忍着去！

赵思扬　那可不行啊！小梁必须得治啊！

小梁爸　都说了不治！不治！

赵思扬　小梁爸，孩子现在虽然骨折了，但是我刚才看了他一下，这几天都躺
　　　　在床上，骨折部分没有位移，治好的希望很大。

颜老师　是啊，小梁爸，不抓紧治的话，孩子会落下终身残疾的。到时候后悔就来不及了！

曾老师　老梁，这是上海来的医生！他们能治好小梁的腿，要听他们的话，别耽误了孩子。

小梁爸　穷人家的孩子，没那么多破讲究！我小时候腿也断过，找点草药随便糊糊，过几个月一样都没事儿！你看我这儿走路，（撞众人，众人后仰躲过）有事儿嘛！有事儿嘛！一点事儿没有！去医院、检查、手术，哪个不要钱！

赵思扬　小梁爸，我看你走路的样子，当时应该不是骨折，所以敷点草药，可以好起来。可小梁不一样，他是股骨颈骨折，不治疗的话，这条腿就废掉了，他可能永远站不起来了！你忍心让孩子一辈子都躺在床上吗？

小梁爸　我……你，你以为我不想治吗？你回头看看，看看，我这个家还剩啥？能卖的我都卖了，还欠着一屁股债呢……我……我（蹲下）真的没办法了！

　　　　［赵思扬一时语塞，曾老师拉过博医团］

曾老师　小梁妈身体不太好，不能干活，也离不开人。家里就指着小梁爸。去年借了点钱做小买卖，结果被几个人串通好给骗了，所以他现在谨慎得有点儿过头。

　　　　［众人沉默］

小　梁　（带着哭腔）爸！我不治了，不治了！医生，你们走吧！我们家没钱治病。

曾老师　（难过）小梁！你说什么傻话呢！你跑步摔倒，我知道你是为了赶山路回家可以照顾妈妈，让爸爸少为家里操心。但如果你腿不好了，你爸还要再照顾你，你愿意吗？

赵思扬　我想起来了！我们到的那天沙尘暴那么大，那孩子还跑这么快，原来是为了回家照顾妈妈！

颜老师　哦！就是那个孩子！

贺　伦　（同时）原来是他啊！

小梁爸　你这孩子！就是为了回来照顾你妈？

小　梁　是啊！你生意赔了以后，就整天生闷气，妈生病了，你都发现不了。

小梁爸　那你那天在医院怎么不说？

小　梁　你自己不会看吗？

曾老师　小梁！跟你爸好好说话！（走向小梁爸）

　　　　［小梁爸陷入两难，顿足］

小梁爸　你这孩子，哎呀……怎么就这么倔呢！

曾老师　老梁，你看你孩子这么懂事，你也该振作点儿了！

小梁爸　（看看老书记，再看看医生）医生，你看我这孩子，治好的可能性有
　　　　多大？

赵思扬　正常生活应该没问题。

胡院长　赵医生（拉拉衣角），我们医院没做过这种手术，心里没太有底……

赵思扬　这个手术有一定难度，但我们在上海已经成功开展了很多例，可以指
　　　　导你们当地医生进行手术，手术成功对孩子未来不会有影响。你们医
　　　　院也可以掌握这门技术，今后遇到类似情况可以处理。

胡院长　太好了！那请你们指导，我们来开展。

赵思扬　你们后期要做好随访。

胡院长　没问题。

小梁爸　（下定决心又囊中羞涩）可是医生，就是这手术费要多……

胡院长　老梁，手术费的事情不用担心，我们医院给小梁免了！

　　　　［小梁爸看到希望，仍感羞愧，说："医生，谢谢你们。"］

杨医生　（咳嗽）院长！您来一下。

胡院长　嗯？

杨医生　院长，这孩子要是治好，自然没什么问题，但如果说是没治好，他们
　　　　来找医院的麻烦怎么办啊？

胡院长　我懂你的意思，但我们毕竟是治病救人的医生，不能对病人视而不见。

杨医生　我不是阻止这个手术，我只是提醒一下可能会有这些问题。

颜老师　杨医生说得有道理。医学是个讲规矩的学科，我们一方面要有慈爱之心，一方面也要做好知情同意，把各种风险和可能性都告知患者和家属。

贺　伦　我们医生也会尽自己最大的努力，大家一起面对疾病。

胡院长　说得对，那我们就群策群力治好小梁！

众　人　好！

　　　　　〔胡院长接电话〕

胡院长　诶，好好，救护车已经在路上了！

颜老师　太好了，我们快去准备一下。

　　　　　〔沙尘暴来袭，背景再次变成黄色〕

曾老师　糟了！沙尘暴又来了！

小梁爸　快进屋！先躲一下！

　　　　　〔风呼啸，人们挤在屋里〕

小梁爸　医生，我去给你们拿点水喝。

曾老师　我去帮你！

　　　　　〔贺伦见没什么事儿，忽然想起什么，从自己的包里拿出一份材料〕

贺　伦　胡院长，这几天我一直在考虑关于如何在西吉开展妇科常见疾病筛查的方案，这是我连夜赶出来的草稿，里面还有大体的成本测算，你看看能不能再完善一下。

胡院长　太好了！回去我们就开会商量，争取让这个方案早日执行！

贺　伦　好，谢谢。

胡院长　不愧是上海来的博士，效率就是高，我替西吉的妇女同志感谢你！

贺　伦　哪里哪里。

　　　　　〔曾老师推着坐轮椅的小梁上场〕

［一阵大风］

小　梁　老师！这么大的风，咱们前几天刚种的树怕是留不住了！

曾老师　当年毛主席翻越六盘山，说"不到长城非好汉"的地方，就在咱们这里！眼下西海固虽然苦，但是比起红军长征的时候，好了不知道多少！再大的苦，只要有长征精神，就一定能克服。树被吹走了怎么办？继续干呗！难道有牺牲就不能长征了？就像你的腿，一定能治好，咱们西海固的荒山，一定能变绿！

［众人积极响应］

［颜老师用胳膊肘捅了下赵思扬］

颜老师　今天表现不错啊！

赵思扬　应该的。

颜老师　表扬一下，你就喘了！别忘了，还有件事儿没干呢！

赵思扬　啊？

颜老师　你要不说点什么？有人还真以为你想当院长女婿呢！是吧？贺伦！

赵思扬　我，贺伦……

贺　伦　什么事儿？

赵思扬　我有件事儿想跟你说……

贺　伦　说吧！

赵思扬　我……

［风停了］

小　梁　风停了！

曾老师　你们看！看那边！

［众人看，风吹过的山头上还是一片绿色］

曾老师　咱们种的树还在！没什么命中注定的！只要干，就一定行！

小　梁　嗯！（转头）哥哥，姐姐！等我好了，我也要去上海上大学，读博士！像你们一样治病救人！你们一定要等我！

［赵思扬一下泄了气］

颜老师　这小子!

［刹车声］

胡院长　救护车来了!

赵思扬　走! 带小梁, 回县城, 做手术!

颜老师　出发!

［背景:山上有成片新种的树苗］

曾老师　颜老师, 看! 这是学生和我一起种的树!

颜老师　真好!

曾老师　他们身上的朝气与热情, 就是我们来到这里最大的收获。他们给我们的, 比我们给他们的更多。

颜老师　诶, 你们研支团不是有一句话, 怎么说来着?

曾老师　"用一年不长的时间, 做一件终生难忘的事。"

颜老师　对!

曾老师　我这一年的支教也快结束了, 新的一批研支团成员就会过来。我相信, 我们会一年一年地来到这里, 你们也会一年一年地把医疗服务送到需要的地方。

颜老师　(一指曾老师身上穿着的利物浦球衣) We'll never walk alone!

曾老师　颜老师, 你也看球?

颜老师　是啊!

曾老师　走! 咱们回上海踢球去! (跑上坡)我就不信了。中国队只能进一次世界杯! (踢球动作, 定格)

［众人走开, 颜老师抽离, 《花儿》主题曲响起］

颜老师　爸, 这是我第一次带队博医团。走在县城里就像回到我小时候的家。我看着这些年轻人, 就像看到了当年的你们。放心, 你们踏遍的青山, 我们也会再去。和你们一样, 我们也要做行走在大山深处的白衣天使。

［《花儿》主题余音袅袅", 就像和大山融为一体］

花开高原红

[2010 年，青海玉树]

[洛桑父和洛桑母在藏式的小屋外收拾院子]

[洛桑、扎西唱着"虫草卖了吗？"的歌声，跳着舞上场，音乐结束，定格动作]

洛　桑　哎呀，扎西，你这个动作不对。

[洛桑爸拿着箩筐上场，收拾虫草]

扎　西　哪不对了？

洛　桑　你过来，我跟你说，你这手最后应该抬高点，你得像这样，1、2、3。哎呀，你这腿要跟着一起动！

洛　桑　这就对了！

洛桑父　这俩小子！

[洛桑母上场]

洛桑妈　(拿着一杯酥油茶给洛桑父)喝碗酥油茶，歇一会儿吧！

洛桑父　给洛桑和扎西也拿一碗吧！

洛桑妈　你看他俩这开心的样子，哪顾得上喝酥油茶啊！

洛桑爸　你们俩大清早跳这个舞干嘛去啊！

洛　桑　今年赛马节，和扎西排了这个舞，准备上台去演出呢！

洛桑爸　好！演出的时候，我们去看你们跳！

扎　西　好嘞！我叫我妈一起去看！

洛桑爸　哎，好！

洛　桑　扎西，咱们下午要在格萨尔王广场彩排，早点出去准备准备吧。

扎　西　那我们走呗！

洛桑爸　哎，等等，我要带你妈妈去医院看病，你先留在家里帮忙收拾收拾虫草，收拾好了再出门。（笑着说）

洛　桑　那行吧，反正时间还早。

扎　西　那我也帮忙，两个人快一点。

洛　桑　好兄弟。

洛桑妈　好孩子，那就辛苦你们俩了。

洛桑爸　那我们先走了。

扎　西　叔叔阿姨再见。

洛　桑　爸妈再见。

［洛桑父、母下场］

洛　桑　我收拾里屋的，你把院子里的收了吧。

扎　西　好。

洛　桑　辛苦你啦!

扎　西　好兄弟，说什么呢?

［忽然，地震］

［画外音：（高喊）地震啦! 扎西摇晃、跌倒，喊着"洛桑……"］

［字幕:2010 年 4 月 14 日 7 点 49 分，青海省玉树市发生 7.1 级地震，造成 2698 人遇难］

2013 年，党的十八大召开之后的第二年，

颜老师率领博医团踏上雪域高原，来到青海玉树。

此时，梁向明已经在上医读博，成为新一届的博医团团员。

［主题音乐响起］

［字幕:2013 年，青海玉树］

［地震废墟遗址背景］

［博医团颜老师、岳婕和潘茛目视玉树地震废墟遗址］

潘　莨　（指着远处的废墟）哎，那是什么？

颜老师　（声音低沉）那是玉树地震废墟永久保留纪念遗址。

　　　　　［众人默哀几秒钟］

颜老师　咱们这次来，一定要好好地服务玉树群众！

众　人　明白！

颜老师　时间不早了，我们先走吧。

众　人　好。

　　　　　［梁博士带着两个医药箱上场］

梁博士　颜老师，入户要用的医疗器械都准备好了！

颜老师　小梁，你总算来了。

梁博士　最近赛马节，路上都是人，就给耽误了。

岳　婕　是吗？怪不得街上这么热闹。

颜老师　小梁，你拿一套，给岳婕一套。为了尽可能提高效率，咱们按照名单，分成两路，随时联系。

众　人　好！

颜老师　我和岳婕一组。潘莨，你带着小梁。小梁，你刚加入博医团，跟着潘莨多熟悉熟悉。

梁博士　好的！

潘　莨　小梁，我们走吧。

颜老师　岳婕，我们先讨论下病人的情况。

　　　　　［众随即分成两路，占据舞台两侧］

　　　　　［德吉正等着医生。德吉家里：双人沙发、单人沙发、小茶几、零食干果］

潘　莨　您好，请问是德吉吗？

德　吉　我是，医生您好啊！

梁博士　大爷，最近身体怎么样？

［灯光暗］

颜老师　我们走。

岳　婕　好的。

扎西妈　是上海来的医生吗？

颜老师　是的，大娘。

扎西妈　太好了，这边请。

［潘莨和梁博士进入藏民德吉家里，德吉拿出片子、化验单及药物给他
们和其他几位医生看，潘莨说什么］

潘　莨　哎呀！不行！

德　吉　啊，医生，怎么不行！

潘　莨　你胰岛素打的量不对！

德　吉　啊？（大声，因为耳背）

潘　莨　你胰岛素打的量不对！

德　吉　啊，不对！

潘　莨　按照要求，你上午打6，下午打6，这样一天12个正好！但问题是，
老乡，你长期没有打够，都是上午打5，下午打5，这样血糖一直有问
题的！再严重下去，可能会得尿毒症的！

德　吉　尿毒症！（吓得站起来，重敲拐杖）那不是得去透析吗？我们邻居就有
尿毒症，先不说钱的事情，就是经常跑医院也受不了啊！医生你一定
要救救我啊！

［潘莨站起来，扶着德吉］

［扎西家：铁皮床、电视、遥控器、短凳、长凳等］

扎西妈　医生，我儿子怎么样啊？

颜老师　大娘您放心，岳婕是我们康复科的专家，让她帮扎西看看。

岳　婕　扎西，那我给你检查下腿部的肌肉情况，你一会儿配合一下。

扎　西　好的，医生。

岳　婕　颜老师、大娘，你们过来帮我抬一下他的腿。

颜老师　来了来了！

扎西妈　好的！

　　　　［岳婕捏扎西大腿］

岳　婕　好，可以了。颜老师，我们这边讨论。

岳　婕　刚才你们看到了吗？扎西的下肢肌肉还在收缩，说明他是不完全截瘫。

扎西妈　(担忧)医生，您说的是什么意思？

　　　　［潘莨安抚德吉让他坐下］

潘　莨　大爷你先别急（扶他坐下），按照我的方法，你下载一个血糖测量软件，再好好打胰岛素，上午打 7，下午打 8，一天打够 15 个单位。血糖正常以后，再调回来啊！配合吃药，按照我说的，情况就会有改善！（看了看）这样，我给你把药物怎么使用都写在药盒子上，一定要按量吃药啊！

梁博士　大爷，别光顾着省钱，药吃不到位更费钱啊！

潘　莨　是啊！来，给您！（把药盒递给德吉）

德　吉　明白了！谢谢医生！你们真是我的大救星啊！

梁博士　您言重了！

　　　　［舞台另一边］

扎西妈　医生，您说的是什么意思啊？

岳　婕　大娘，扎西只要经过有效的康复训练，还是可以坐起来的。

扎西妈　(兴奋)真的吗？那太好了！

扎　西　我……我还能坐起来？

岳　婕　当然！

扎　西　那……那我要怎么做呢？

岳　婕　简单来说，就是三步走。

扎西妈　医生，哪三步啊？

岳　婕　第一步，借助双手的力量让自己坐起来；第二步，加强核心和上肢的力量，学会床到轮椅之间的转移；第三步，练习轮椅操作技巧，比如上坡、转弯等，生活能有一定程度上的自理。

扎　西　那……医生……你是说我可以不是废人了？

岳　婕　是的！

扎　西　那太好了！

扎西妈　太好了，儿子。妈盼着你好起来多少年了。

扎　西　妈，这些年来辛苦你了。

扎西妈　妈不辛苦，不辛苦。

颜老师　哦，对了，大娘。

扎西妈　哎，医生？

颜老师　之后，他可能需要一张专业的骨科康复床，我们可以帮你们想想办法。

扎西妈　谢谢！

扎　西　医生，有两位病人，想请你们帮忙去看下！

颜老师　什么病人？

扎　西　（叹口气）是我好朋友的父母。当初地震的时候，房梁砸下来，砸到了我的腰上；洛桑在里屋，就……他是家里的独子，他人不在了，父母无依无靠。你们能不能帮我去看看他们？　（哽咽）

岳　婕　颜老师……

颜老师　好的！他家怎么走？

扎西妈　我带你们去！

［洛桑家］

［扎西妈敲门］

扎西妈	洛桑爸! 洛桑妈!
洛桑妈	洛桑? 是洛桑回来了吗?
洛桑爸	你, 唉! 是扎西娘!
扎西妈	是我, 姐姐。
洛桑妈	哦! (独自念经)

[洛桑爸叹气, 开门, 众人进简陋的屋子]

洛桑爸	快请进, 快请进。
扎西妈	好, 好。
洛桑爸	(问扎西妈)我刚就想问, 这两位是?
扎西妈	这是上海来的医生, 给咱们看病的!
洛桑爸	哦! 远方的贵客! (找哈达)
颜老师	不用了! (看洛桑家条件)我们给您老两口看身体更重要!
洛桑爸	这是我们藏人招待贵客的规矩 (一边找哈达掩饰), 地震那年, 要不是解放军金珠玛米救了我和老伴的命……只可惜……

[洛桑爸找到压在柜底的哈达, 颜老师他们严肃地接受这一礼物]

颜老师	扎西德勒。来, 让我们的医生给两位看下吧! 麻烦您找下最近的检查报告吧!
洛桑爸	好, 好。

[洛桑爸找, 医生看扎西妈看了下洛桑家的房子, 叹了口气, 和颜老师说……]

扎西妈	这老两口没了孩子, 腿脚又不方便, 现在就靠社区的人给他们送点米面, 平日里连门都不出。老太太想念儿子, 眼睛都快哭瞎了, 平日里基本都坐在床上, 走得最远的路, 就是从床走到屋那头的厕所。
洛桑爸	(拿着报告书)医生, 这是我们的病例和检查报告。
颜老师	老大爷都是基础的常见老年病, 照常吃药就行, 可是老太太有比较严重的心脏问题, 可能需要手术。
岳 婕	不过我们这组没有心外的医生, 颜老师, 要不把梁博叫过来?

［颜老师打电话］

［梁博士接电话］

梁博士　好的！我马上过去！你们等我！

　　　　［梁博士刚要走，涌出来一大批穿着传统藏族服饰的人载歌载舞，唱着《虫草卖了吗》的歌曲。梁博士几次想过来，过不来］

梁博士　街上全是人，我过不来。

扎西妈　坏了，今天是赛马节游行和演出，街上都封路了，他过不来！

岳　婕　可明天一早，我们就要出发赶飞机了！来不及帮他们看了。

颜老师　要不我们视频连线吧，怎么样？

岳　婕　这主意好！

　　　　［嘟嘟的声音，切换视频连线］

颜老师　洛桑妈，这是我们心外的医生……（没说完）

洛桑妈　（抢着说）我不治！

扎西妈　我的好姐姐，你就看看吧。

洛桑妈　我不治，我不去医院。

洛桑爸　不是去医院，是医生来咱家给你看病！

洛桑妈　看病，看病！当初要不是你非要带我去看病，不让洛桑出去跳舞，他也不会……我不听你的了！我不治病了！我要在家等洛桑回来。（生气）

梁博士　喂，颜老师，病人现在怎么样了？

洛桑妈　（猛然一惊）洛桑，洛桑，是你吗？我听到洛桑的声音了！洛桑，你回来了吗？

扎西妈　老姐姐，这是上海的医生！不是洛桑。

洛桑妈　就是洛桑，是我儿子的声音！

洛桑父　（激动地站起来）洛桑早就不在了！

洛桑妈　谁说洛桑不在了！他只是出去彩排了，他回来了还要表演给我们看呢！（激动，瘫坐到椅子上）

颜老师　大娘!

扎西妈　姐姐!

洛桑妈　洛桑。（很伤心）

颜老师　小梁，你就顺着老人家吧!

　　　　［洛桑父叹气］

梁博士　我，我是……洛桑!

洛桑妈　洛桑，我等你等得好苦啊! 你怎么才回来?

洛桑爸　（强忍）别问那么多，好好听儿子的话!

洛桑妈　（抽离）洛桑!

　　　　［橙光照在梁博士的身上，出现一个剪影，而梁博士则抽离，成为洛桑，以洛桑的口吻说词］

　　　　［类似超时空对话］

梁博士/洛桑　妈妈!

洛桑妈　洛桑!

梁博士/洛桑　妈妈!

洛桑妈　洛桑!

梁博士/洛桑　妈妈!

洛桑妈　（忽然停下）洛桑! 你终于回来了!

梁博士/洛桑　妈妈! 你还好吗?

洛桑妈　有什么好不好的? 你不在，咱家就像珠穆朗玛失去了金光，就像格桑花没了花香。我常常想起你小的时候，特别喜欢玩打毛蛋的游戏，一玩就是半天。（洛桑妈剪影给他送水，梁博士剪影喝水，妈妈给他擦汗）到了夏天的末尾，你喜欢跟我坐在院子里看星星，（两人仰头）当第一颗明亮的星星从银河跳出天幕，秋天就要到了，我们跳起舞蹈，来庆祝丰收节日。（洛桑妈在前面跳，剪影中的两人同步跳）后来你就长大了。（剪影换成成年洛桑，侧脸）你是那么高大英俊，（转身）还跟小时候一样喜欢跳舞。直到……（地震声，倒，哭喊）洛桑! ! ! 我

和你爸常常想，那天你没有在家就好了。不，你就是没有在家！你去格萨尔王广场了，（激动起来）妈知道你一定是外面有什么事耽误了，只要办完了事，一定会回来的！

梁博士/洛桑　妈！我回来了。

洛桑妈　回来就好，回来就好。

048

梁博士/洛桑　妈妈，（走入光影，和成年洛桑交叠）珠穆朗玛的金光，终有一天会绽放；草原上的格桑，终有一天会再送来花香。假如有那重逢的一天（收光），妈妈（洛桑母看向洛桑），我希望你没有白发，没有皱纹，没有病痛，没有哀伤。

梁博士/洛桑　妈妈！（喊出来，跑向妈妈）

洛桑妈　洛桑！（喊出来，也向洛桑走。两人拥抱，停留些许时候。摸脸）你又瘦了，你要好好照顾自己。

梁博士/洛桑　妈，你也要照顾好自己啊，一定要听医生的话，好好治病。

洛桑妈　哎，好，我听你的。

梁博士/洛桑　妈妈，我会一直陪在你身边。（逐渐离开）

〔光影伸手，洛桑妈伸手〕

洛桑妈　洛桑，我会好好听你的话！

〔音乐响起，回到现实〕

洛桑爸　谢谢！谢谢医生！（和颜老师等人握手）

洛桑妈　医生，请你们帮我治疗吧！（岳婕把洛桑妈扶过来）

〔主题音乐响起〕

〔剪影在治疗〕

梁博士　当初我之所以想学医，是因为赵医生医术高明，治好了我原本可能残疾的腿。可是这次的玉树之行才让我更加深刻地理解那句话——"有时去治愈，常常去帮助，总是去安慰"。

〔颜老师抽离〕

颜老师　　"有时去治愈，常常去帮助，总是去安慰。"也许一名医生并不能解决所有的病痛，但是至少我们能让病人的心灵感受到安慰。以真情感人，以深情化人，以至情愈人。这就是大医生！

危难见栋梁

扫描二维码，
观看本幕视频

颜老师	医生无法挑病人，也不能选条件，往往要在不可能的情况下去追寻那一线的可能。这是医生对自己的要求，对病人的承诺，更是对生命的尊重。哪怕单枪匹马，哪怕艰难繁复，仍一往无前。有的时候，单枪匹马也得应付复杂病例。

［船工一只手拿着竹篙上，放下，问颜队长］

船　工	医生，我肩膀很疼，能帮我看看吗？
颜队长	好的。
颜老师	1972 年夏天，一个船工为了避免木排撞上石崖，导致肩关节下脱位。这种情况一般需要两位医生配合，但是其他同事都下乡看病去了，要好几天才能回来，病人等不了那么久，所以我尝试使用一个人就可以完成的局麻，然后为他复位！

［颜队长让病人躺到病床上］

颜队长	老乡，来，这里坐，小心。

［颜队长扶船工坐，躺下］

［船工边躺下边呻吟］

颜队长	哎，老乡，别拿着你的篙子了。
船　工	不拿篙子怎么撑船呢！
颜队长	等你胳膊搞好了，怎么撑都行！来！我帮你拿。（帮忙把篙子放下，转身去操作台上用针管吸取麻药）
船　工	嘶……哎哟，这、这、这针疼吗？（起身）
颜队长	不疼不疼。
船　工	好粗的针头。
颜队长	没关系的，放松放松。（走到病人身边，打麻药）好了！跟着我，放松，放松。（手抓住病人的手腕，右脚踩着病人右腋窝，"咔嗒"一声

响)好!

[船工慢慢坐起，先试探地微动一下，再活动肩膀]

船　工　哎，医生，能动了，能动了，真的不疼了！谢谢医生！

颜队长　这是我应该做的。

船　工　那我就去干活了，医生再见！（转身高兴地跑）

颜队长　老乡！老乡！你的篙子！

[颜队长举起篙子，定格]

颜老师　医生就是这样，到了关键时刻，一个人要当成两个人用，再难的事
　　　　情，也要想方设法完成，因为医生就是战士，你不上谁上！

[字幕：2012 年]

[业务员在桌后算账]

[老池牵着妻子上]

老　池　你好，我来……

业务员　你来领残障补贴吧？还有你媳妇的一起领，对吧？

老　池　对对！我和我媳妇的！她眼睛不好，我帮她签字。

业务员　唉，好的。（把两个装着钱的信封递给老池）

[老池转身后，业务员抬头摇头叹气]

[老池伛偻身体，与池妻互相搀扶，两人默默地低着头走开]

[两人走了几步，老池捂胸，踉跄屈膝]

池　妻　（摸索着）你怎么了？

老　池　我有点胸闷！

池　妻　那咱赶紧回家休息。

2021 年，脱贫攻坚战取得全面胜利之年，

博医团来到复旦大学对口支援的云南永平，

梁向明医生已经成为了博医团的骨干成员，协助颜老师开展工作。

[音乐:《嘀嗒》响起]

[字幕:2021年,云南永平]

[永平人民医院,红砖建筑,相对破旧一些]

颜老师 你们俩快跟上。

[文心、梁医生快步上场]

颜老师 我们到了。

文 心 颜老师,总是听您说起永平,这次咱们总算来了。

颜老师 嗯,先不说这个,傅县长还在等我们开会呢,我们快走吧。

傅县长 大家好,我是从复旦过来挂职做副县长的傅宁,欢迎大家来到永平!2012年,在教育部的指导下,复旦和永平签约,助力乡村振兴。除了你们医学院和各附属医院的大力支持,还有生科院的科技扶贫、驻村书记、支教志愿者等一大批复旦的老师和同学过来。学校和上海其他大型国企、政府部门也在永平进行投资。现在各个条线都已经动起来了。医疗有你们的支持,相信肯定会大大改观!

颜老师 (眼神与傅县长交流)我们复旦会尽力支援永平,咱们这个座谈会,可以聊一点儿现在医疗方面的痛点。

傅县长 主要还是在观念!(叹了口气)这几年国家一直在支持西部建设,我们医院添置了不少新设备。我去北京、上海看过,我们的硬件并不差,但是软件就差很多了……

文 心 怎么说?

傅县长 (起身)比如我们这里的医生连硕士都没几个,更别提像你们这样的博士了(指一指博医团众人)。病人知道我们这儿的医生水平有限,有问题就去大理,去昆明,小地方留不住病人。

梁医生 那下面的乡镇卫生院岂不是问题更严重?

傅县长 是啊,有个镇的病人花了600块钱包了个车,开了四个小时到我们医院,就是为了做个导尿管。实在是没有人才啊!

颜老师 (放下茶杯)我觉得这事儿可以从两方面考虑。一方面,积极争取政府

的支持，让人才来得了，留得住。另一方面，要把病人留下来，完善病人资料库，培养病人和医生的信任感。

傅县长　病人，唉！

［文心眼神看向傅县长］

傅县长　我们这里是少数民族聚居地，许多人得了病，第一反应不是来医院，而是忍着，或者尝试各种偏方，拖到不行了才来医院。

颜老师　唉，这样可不行啊。

傅县长　是啊，我们这里有很多观念也需要转变。就比如，得了肿瘤化疗要掉头发，女性病人就不愿意做。

文　心　（激动地）对的呀，对的呀……我还听说，有的病人宁愿包草药，也不愿意来医院看病。

傅县长　是啊，前两天有个脑血肿的病人住院，才 37 岁，本来要开颅的，住了两天后，他老丈人来了，说回家去包草药！结果大面积脑梗死。唉！他们家三个孩子，最大的才五年级啊！就这个人的舅公，也是脑血肿，开颅了，不一样好了！（准备坐回去）

颜老师　情况我大致了解了，我们也一起坐下来想想办法吧。

邓晓峰　傅县长，这边都安排好了，医生们可以下门诊了。

傅县长　好！那我们就先过去吧！

［傅县长带颜老师离开］

［邓晓峰带文心来到舞台中央］

邓晓峰　文医生。

文　心　晓峰。

邓晓峰　文医生，有个眼科的病例我们觉得比较棘手！您是这方面的专家，想请您去看一下！

文　心　看看去！

邓晓峰　这是她的病历本。这个孩子视力逐渐减退，就来我们医院看。我们检

查过了，没有外伤，但是有一些增生，也不知道增生的原因，所以一直拿不准主意。

文　心　我检查一下。

邓晓峰　这边请。

［文心对小芃进行检查］

文　心　诶，你是小芃吧。

小　芃　是的。

文　心　是不是眼睛不舒服呀？

小　芃　嗯。

小　芃　姐姐，我怕疼。

文　心　没事，放松，姐姐手很轻的，我们再来一次，好不好？看这里哦……

文　心　小芃，姐姐问你哦，你眼睛上的东西是一直都有的，还是才长出来的？

小　芃　是一直都有的。

文　心　好，没事儿了，乖。你们先回家吧……

小　芃　姐姐再见。

［文心到外面跟邓晓峰说病情］

邓晓峰　文医生，孩子怎么样啊？

文　心　孩子的肿物位于角膜颞下侧，边界清楚。结合病史，高度怀疑是角膜皮样瘤。目前肿瘤较小，但还需要完善相关检查，如果侵犯角膜较浅，可以考虑单纯切除，术后规律随访。

邓晓峰　那我们这里没有做过小孩子的眼部手术啊！

文　心　可以去上海治疗呀，（停顿）哦，对了，患者家庭经济怎么样？

邓晓峰　这……不太好。

文　心　可是住院前后的花销可能比较高，而且角膜等待时间还不确定。这样吧，一会儿晚饭的时候，我去问问颜老师，看看他有什么办法。

邓晓峰　好的，谢谢文医生。

　　　　［颜老师刚好来看看门诊的情况］

颜老师　小文，我来看看你们门诊的情况。

文　心　颜老师，您来了！我正想找您呢！我们刚发现了一个角膜皮样瘤的孩子，这里没有办法治疗，如果耽误的话，会导致终身残疾。我想能不能联系去咱们上海治疗，进行角膜移植。

颜老师　好，我去联系一下眼耳鼻喉科医院，看能不能通过绿色通道去上海治疗。孩子还小，未来的路很长，这时候能帮一点儿，就是帮了一辈子！

文　心　太好啦！谢谢颜老师！

　　　　［老池和池妻搀扶着上场］

老　池　医生，你们这儿看病要钱吗？

颜老师　老乡，我们是来义诊的，不收钱。

文　心　老乡，有什么不舒服吗？

老　池　是我媳妇儿，（推推池妻）来，你自己说。

池　妻　医生，我最近老是犯困，一吃东西就吐。

文　心　那要不我带你去门诊检查一下吧？

池　妻　好啊好啊。

邓晓峰　那你们忙，我先交班去了。

颜老师　那我去看看梁医生那边的情况。

　　　　［颜老师、邓晓峰离开］

　　　　［文心把池妻带到上场门屏风后］

　　　　［滴嗒声的背景音响起，展示焦虑的老池］

　　　　［检查完之后文心带着池妻出来］

老　池　医生，我媳妇咋样啊？

文　心　老乡，告诉你个好消息，刚才妇科医生说了，你媳妇儿怀孕啦！可能有两三个月啦。

老　池　（非常激动喜悦）什么？我要当爹了，我要当爹……

　　　　［老池突然心脏疼，捂住胸口倒下］

文　心　老乡？老乡！

池　妻　老池，老池？

　　　　［老池躺在病床上］

池　妻　老天爷！老池千万不要有事啊！

　　　　［梁医生负责老池的病。老池躺在病床上，池妻坐在床边，握着他的手］

　　　　［梁医生在一旁，看老池的片子，拿起片子查看后又放下］

　　　　［老池动了动］

池　妻　老池，老池！医生，老池有动静了。

梁医生　（跑过来，对池妻）好的，我去检查一下老池，你先在这里等等。（去检查老池）

池　妻　好！

梁医生　（转身对池妻）老乡，有个情况我得跟你说一下，来，先坐。老池的心血管已经很粗了，而且有严重的主动脉夹层，现在必须手术。

池　妻　啊？啥夹层？啥手术？！

老　池　（挣扎着开口说话）医生，医生。

梁医生　哎，老乡？你说！

　　　　［梁医生从前面绕过病床，握住老池的手，把老池扶一下］

老　池　医生，我的病要紧吗，我们家不能没有我，我还要把孩子养大。

梁医生　孩子？

池　妻　妇科医生刚说我怀孕，已经两三个月了。

老　池　（依然沉浸在喜悦中）是呀，我们终于有孩子了！

　　　　［梁医生松开老池的手。老池皱眉苦恼状。梁医生踱步到一旁，思考，回头走近了几步］

梁医生　可是老池，我观察你的体态，结合你的血管情况，怀疑你是马凡综合征，这是一种先天性疾病，会遗传给孩子。

老　池　啊？什么？马什么？

梁医生　你的驼背就是马凡综合征的症状！

池　妻　啊？那会怎么样啊？

［转到池妻身边，跟池妻说］

梁医生　来，老乡，我跟你说，马凡综合征患者常合并有主动脉夹层和高度的近视，很多人就是因为夹层动脉瘤破裂导致的猝死。

池　妻　猝死？！（站起，无助）医生，您是说老池会猝死吗？

梁医生　老乡，你先别急，坐。所以我们医生建议，老池现在需尽快手术。至于孩子，建议你们去妇产科做一个全面的检查。

［老池和池妻瘫坐在地上］

池　妻　（低声哭）这可怎么办？这可是我的丈夫，我的孩子啊……医生，医生，你是上海来的医生，对不对？医生，医生，求求你救救他们吧！

老　池　医生，求你帮帮我们，孩子要生，我也要活下来，我要照顾老婆和孩子。

梁医生　我……

老　池　其实，我早就知道自己的血管有问题了，以前有个医生也劝我做手术，但是家里哪来的钱啊？（叹气）

池　妻　你为啥瞒着我啊？（伤心）

老　池　开刀、住院是一大笔钱，为了给我治病让你更苦，我还算男人吗？我想着能拖就拖，病也不会更严重，能撑得住。

梁医生　你这是大错特错啊！病是不会自己好的，不及时治疗，病情只会越来越重，手术机会也会越来越少，治愈的几率只能越来越低。

老　池　医生，你看我现在还有救吗？我是真的想活下去，哪怕就是几个月，我能见到孩子一面啊。（哭）

池　妻　是啊，医生，求求您救救我的丈夫和孩子吧！

[老池和池妻抱在一起哭成了泪人]

[梁医生被触动了]

梁医生　我……再想想办法……

老　池　求求你了……

[老池病床换成急救床]

[肢体画面展示梁医生为老池夫妇向颜老师、傅县长等人求助]

颜老师　文心，你安排人同步给老池和孩子做个全面的基因检测。

文　心　好的。

傅县长　我们县里也会大力支持。

[傅县长向医院争取]

傅县长　（打电话）老陈吗？扶贫资金里有没有一些特殊疾病的专项资助啊？

颜老师　好！那就麻烦你们在各地校友会都呼吁一下，辛苦了！

[梁医生正要推老池进手术室。傅县长和颜老师来到]

傅县长　梁医生，医院可以免除老池的手术费，以及提供一定的营养补贴。

颜老师　复旦校友会可以为老池提供康复过程中的医药费，以及未来几年的身体检查费用等。向明，这次手术我已经向卫生健康委做了备案，已经批准，下面就看你的了！

梁医生　我加油！

[老池的病床推入光影幕布，开始动手术]

梁医生　（音乐起）主动脉夹层由于涉及人体最粗的血管（特写）——主动脉，且手术过程复杂（穿衣服），需要用到深低温停循环等特殊技术，需要心血管外科（特写）、体外循环（特写）、麻醉科（特写）等多学科的通力协助，才能尽可能保障患者平安下手术台。永平的各位同事，虽然以前你们没有接触过这样高难度的手术，但是我相信（往前走）只要我们通力合作，就一定可以成功！

众　人　好！（往前一步，手术操作特写）

梁医生　手术刀、血管钳、纱布。（特写，出导丝往后抬，弹 4 下）。

　　　　［音效：警报器］

麻　醉　梁医生，血压只有 30 了。（特写）

梁医生　可能是夹层破了，股动脉插管好了吗，泵压多少？

体外循环　好了，泵压 100……（手部特写）

梁医生　ACT 多少？

体外循环　500 秒。

梁医生　来股静脉插管。（小梁手操作抽丝，特写）

体外循环　好了！

梁医生　快，体外转机，流量多少？

体外循环　全流量……

梁医生　低血压多长时间？

麻　醉　2 分钟。（麻醉特写）

梁医生　（麻醉特写拉到全景）麻醉做好脑保护，监测脑氧，观察瞳孔变化。

麻　醉　好！

梁医生　大圆刀（特写），体外减流量，来电锯开胸（特写），心内吸引开到最大，看到破口了，就在升主动脉，阻断钳，快……心内吸，好，阻断了！剪刀，灌注排气，准备灌注停搏液，心脏表面加冰降温。

　　　　［音效：心电图呈现一条直线的 bi 声］

麻　醉　好（特写），心电图一条直线（慢慢拉成全景），心脏停跳很好，血压70，双侧脑氧均 75%。

梁医生　好，安全了。

颜老师　罗曼·罗兰说过，世界上只有一种英雄主义，就是在认清生活真相之后依然热爱生活。小芃通过复旦的绿色通道，移植了角膜，重见光明。（文心给小芃解开围着眼睛的纱布，小芃起来："太好了，我看到啦！"）老池的手术非常成功，并且在县扶贫办的帮助下成为了一名仓库管理员。（梁医生推着手术床出来，做加油，胜利的姿势。老池在

仓库工作，村民带着池妻抱着孩子，老池凑上看孩子，村民也友好地凑过来。孩子啼哭）我们这代人有能力就有责任，给他们创造一个更加美好的未来。在风雨荆棘面前，让无力者有力，让病患者前行。有火把可以照耀，有希望可以追寻。

天使在人间

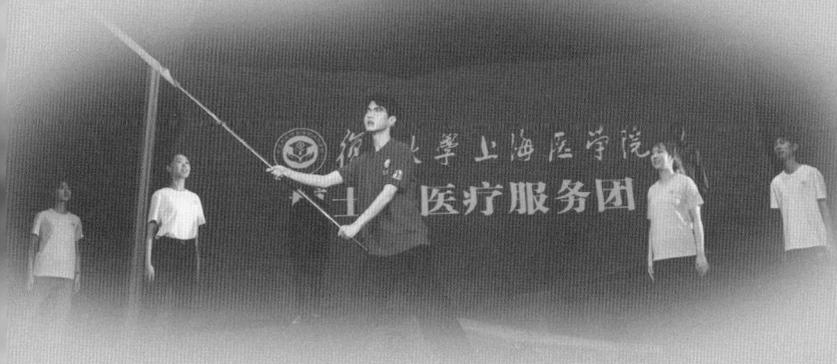

扫描二维码，
观看本幕视频

［《铁路修到苗家寨》的音乐响起］

［杨大姐推着坐轮椅的老年贵梅出］

［贵梅戴着老花眼镜，翻看着一本笔记］

杨大姐 （微笑）妈，又在看你这本笔记啦？ （手一挥）都快翻烂啦！给我瞧瞧。

（拿过来看）

贵　梅 哎！ （有点着急，双手轻轻去抢）你小心点儿！

杨大姐 知道啦，知道啦。

贵　梅 当年指点江山小分队救了我的命（拍拍胸），还办了赤脚医生培训班，

这啊（用手指一下，杨大姐把笔记递过来），是我上课记的笔记。这些

治病方法，救了多少老乡的命啊！

杨大姐 您当年记得可真详细啊！

贵　梅 医学容不得半点马虎（拍拍杨大姐的手）。你想想，当初切我那大瘤

子，整整 26 斤呢，要是有一点疏忽，我这条命就没了。 （咳嗽，用手

拍胸）

杨大姐 （着急）妈，您别激动，您好好休息吧！

贵　梅 真想再见见他们呢！

杨大姐 我知道。 （面向观众转弯原路返回推贵梅下场）

2024 年，博医团成立的第三十年，

他们回到小分队战斗过的贵州剑河，

颜老师与父亲产生跨越时空的共鸣。

［字幕:2024 年，贵州剑河，县医院］

［舞台上分成三个区，各自展现不同的医疗场景］

［右边面向大屏幕，上面是腾讯会议，其中有上海医院的场景］

颜老师 这里是贵州剑河县人民医院远程会议室，正在接入远程医疗系统。现在由我来报告病例。病人戴某某，男，67 岁，主诉头晕头痛伴行走不稳，双上肢乏力 5 月余，加重 3 月，肌电图如屏幕所示。

［上海专家出现在屏幕上，整个屏幕是一个腾讯会议，背景是紧急医学救援指挥中心］

上海专家 根据临床表现提示、肌电图提示前角细胞累及，首先考虑运动神经元病可能，同时建议复查肌电图了解疾病发展情况，肺功能了解呼吸功能评判严重程度等。

［中间区域，挂着"复旦大学博士生医疗服务团专题讲座"的横幅］

［背景写着"急性胸痛的识别及处理"复旦大学上海医学院　梁向明］

梁医生 刚才呼吸科的陈主任讲到了"慢性咳嗽的诊治"，皮肤科的成主任讲到了"皮肤屏障与黄褐斑"。我是心外科的梁向明，下面就从我的专业讲一下急性胸痛的识别及处理。胸痛是急诊就诊的第二大常见原因，急性胸痛病种繁多，多达 50 余种，严重者危及生命。

［田慧正在门诊，何大娘上来］

何大娘 您是上海来的医生吧？我腰疼，能帮我看一下吗？

田　慧 哎，大娘，你上午不是在消化那边吗？

何大娘 是啊，你们好不容易来一趟，这机会太难得了，可不得趁机都看看。

田　慧 您这资源整合能力可以啊！

颜老师 好了，时间差不多了。咱们上车，下乡义诊去！

［众位医生跑过来，车门边集合］

颜老师 这次我们下乡的目的地是太拥和南哨镇，上世纪六七十年代由上医医

学生组成的"指点江山"小分队曾在那里工作了 11 年，为当地的医疗服务和医疗建设做出了重要贡献！今天我们回到他们战斗的地方，也是告诉当地的老百姓，上海医疗队，从未走远！上车！出发！

［开车，山路风景］

［颜老师长舒了一口气。博医团拍照片］

颜老师　真好！

梁医生　颜老师，怎么了？

颜老师　我从 20 世纪 90 年代就参加了博医团，大大小小走了好几十个地方，今年是博医团的第 30 年，最大的感受就是路越来越好走了。你看看眼前的这条高速公路，又平整，又宽阔，谁能想象几年前，我们下乡义诊的时候走的还是坑坑洼洼的泥路？

梁医生　对啊！当初赵主任去我们西海固的时候，差点儿被颠散架。国家脱贫攻坚，在基础建设上可是花了大力气。路修好了，幸福感就来了，那些驻村的医生，就可以更快地上门看病，转运病人。

颜老师　是啊，我记得当年指点江山小分队的张医生，为了转运 3 个病孩，三天走了 220 里路呢。

田　慧　这不是从上海生生走到无锡吗？太厉害了！

颜老师　是啊，我们现在条件好了，也要记住他们的精神。到了！

［博医团下车，杨大姐上场］

杨大姐　你们是上海来的医生吗？你们认识"指点江山小分队"的医生吗？

颜老师　是的，大姐，我们是上海来的博医团，指点江山小分队的医生都是我们的前辈！

杨大姐　（拍手）这太好了！我妈可盼着你们回来呢！

颜老师　你妈妈是？

杨大姐　我妈叫贵梅，指点江山小分队曾经给她开出 26 斤的瘤子（比划一下），救了她的命（拍拍大腿）！

颜老师　你是贵梅的女儿？

杨大姐	是啊!
颜老师	你妈妈在哪儿?
杨大姐	唉,我妈妈在剑河县人民医院住院,她发了好多天的高烧,现在还在昏睡。你们能不能去看看她? (握住颜老师的手)
颜老师	好的,没问题。
杨大姐	谢谢,谢谢。
颜老师	客气,客气。
杨大姐	对了,这是她之前做的笔记。当初指点江山小分队给她做过赤脚医生培训,这么多年,她一直当宝贝似的留着。 (拿出笔记本)
颜老师	(双手捧过,打开笔记)1973 年,剑河流行麻疹,很多抵抗力弱的老人跟孩子被传染上了病毒。

[颜队长拿着书给穿着民族服饰的学员们讲课。贵梅在认真地做笔记]

颜队长	现在麻疹流行,不少病人合并肺炎。我们可以用磺胺、青霉素挽救患者的生命。

[贵梅举手]

颜队长	贵梅同学,你有什么想问的?
贵 梅	虽然磺胺、青霉素可以救命,但是我们发现对于那些只有麻疹没有肺炎的人,这些药没有用,那该怎么办?
颜队长	你的问题非常好。虽说山区缺医少药,但是在这里却遍地有中草药,漫山遍野都是宝。我们可以使用本地草药煎成大锅汤,让老百姓普遍服用,有利于发疹,减少麻疹并发症,可以有效缓解疫情。

[贵梅等认真记录]

颜老师	(翻看)这份珍贵的笔记可以留到院史馆里。
梁医生	是啊!难得她保存了五十年。不过,这次我发现,指点江山小分队其实一直留在当地人的心里,只要一提起他们的名字,大家都倍感亲切。

颜老师　对，我们博医团就是要传承小分队"为人群服务"的精神。好了，扎西这里也差不多了，我们回县人民医院看贵梅阿姨吧！

　　　　［贵梅躺在病床上，旁边是杨大姐照顾］

　　　　［颜老师等人带着花来到贵梅的病房］

杨大姐　医生，我妈就在那！

颜老师　哦，好，贵阿姨！

杨大姐　(赶过去)妈！是小分队，小分队的医生来看你啦！还给你带了花儿！

颜老师　贵阿姨，我们来看您了。

　　　　［贵梅动了动，喉咙里似乎发出了一些声音］

杨大姐　妈，你说什么？

贵　梅　(轻声但已经很用力地)小分队，小分队！

　　　　［《铁路修到苗家寨》的音乐响起］

　　　　［所有人静止，老年贵梅起身。大屏上出现黑白背景］

　　　　［颜队长带着几个指点江山小分队的队员，扛着药箱，走在山坡上］

颜队长　这里就是毛主席在红军长征的时候路过的剑河！当初他把自己唯一一件毛衣赠送给了这里的穷苦人。今天，我们上医指点江山小分队在34年后的1968年重新来到了这里。这里，就是最真实的中国，也是我们最该奉献的地方！

　　　　［洪书记带着一群穿着民兵服的当地老百姓上，其中有年轻贵梅］

洪书记　颜队长，我是太拥区的洪书记。这次听省里说你们要扎根剑河，为老百姓送医送药，我们非常激动，都说你们是党中央，是毛主席派来的医疗队，大家伙提前好多天都盼着你们来呢！(介绍年轻贵梅)这是我们的民兵队长贵梅，听说你们还要为区里培训赤脚医生，她也报了名！

年轻贵梅　队长好！

颜队长　你好！

年轻贵梅　同志们，快来帮上海来的同志搬行李啦！（去拿行李）

年轻贵梅　我来，我来。

颜队长　不用，我们拿得动！

年轻贵梅　没事儿，没事儿。（接过行李）

洪书记　来剑河，就像来了自己的家，别客气。来，我给你们介绍一下未来将要战斗的地方，剑河下面有两个区，一个是太拥，一个是南哨……

［声音减小］

老年贵梅　那都是五十多年前的事情了，那是我和小分队第一次见面。谁知道，后来，我就得了那怪病，成了他们的病人，还被切出了一个 26 斤的瘤子。小分队还没当我的老师，就先成了我的救命恩人。再后来，我上了小分队的赤脚医生培训班，记下他们讲的每一个知识点。我也要成为像他们那样的人，成为"行走在大山深处的白衣天使"。

颜队长　（抽离）贵梅。你做到了！在我们离开剑河，回到上海以后，你还留在这里，为老百姓治疗病痛。你是大山的女儿，也是大山里的白衣天使。

老年贵梅　颜队长！不光是我，还有培训班上那么多的同学，他们都把小分队的精神传递给大山的每一个角落。你们虽然离开这里，但是爱国奉献、服务人群的精神，没有走。

［贵梅躺回床上］

颜老师　（加入抽离）爸！还有我们。这 30 年来，我和博医团走遍了大半个中国。（手拿日记本）看到了你们当年所看到的，理解了当年你们所想到的。您所走过的路，就是我们最好的明灯。我一生最大的成就，就是在老百姓的眼中，看到了你们曾看到的信任与期望。（走到舞台中间）爸，让我欣慰的是，有越来越多的人走在这条路上。

颜老师 梁医生，当年博医团走进大山的时候，你还是山里的一个孩子。（看着，抚摸旗帜）就像我们传承了"指点江山小分队"的精神，你也传承了博医团的精神，走出大山，考上复旦，成为博医团的新成员，（给颜队长递旗）为更远更深的大山里的父老乡亲送去医药和健康。现在，你已经成为了一个像大山一样可靠，像天使一样温和的医生。梁医生！

梁医生 我在！

［颜队长挥旗，颜老师去接旗交到梁医生手里］

颜老师 现在，复旦上医博士生医疗服务团的接力棒，我交到你的手上。就像当年颜福庆老校长把"服务人群，服务社会"的理念交到我们的太老师、老师辈那一样。上医的每一位前辈，都希望你将博医团的精神传承下去，这是我们共同的使命，这是我们的梦想与光荣！

［梁医生挥旗，其他医生围到他的身边，跑到舞台高处，定格充满希望和力量的造型］

［医生的造型光逐渐暗下来，变成剪影］

［一个个患者走上台来，背后出现中国地图的多媒体］

患者 1 我是贵州剑河县股骨颈骨折患者。1998 年，博医团上门带我去进行免费手术，治好了我的双腿，让我能更好地照顾妈妈和爸爸。

患者 2 我是贵州麻江县角膜皮样瘤患者。2012 年，博医团为我开通了绿色通道，帮我转诊到上海五官科医院实施角膜移植术，使我最终重获光明。

患者 3 我是甘肃瓜州县的患者（女）。2016 年，我中枢神经感染，不敢腰穿，是博医团耐心解释，让我和家人同意腰穿，检查出了脑炎伴有外周神经异常。

患者 4 我是湖南冷水江的患者（女）。1998 年，我因睡觉受凉，长期疼痛难忍，博医团为我针灸治疗，让我顿感轻松，终于可以安稳睡觉了。

患者 5 我是甘肃酒泉市的患者。2013 年，博医团来给我们治疗日光性皮炎、

过敏性皮炎、湿疹、虫咬皮炎和皮肤感染。

患者6 我是云南永平县的肝癌患者。2016年，我突发肝性脑病，是博医团迅速抢救，才让我转危为安。

患者7 我是内蒙古锡林郭勒的患者。2015年，我的肋骨被牛撞断！博医团为我进行了紧急外科处理。

患者8 我是四川甘孜道的患者。2018年，我严重食物中毒，博医团为我进行了洗胃和解毒。

患者9 我是江西井冈山的患者。1997年，我黄体破裂，博医团为我进行了腹腔镜手术。

患者10 我是陕西凤县的患者，2021年，我患双眼白内障，博医团为我更换了晶体，让我重见光明。

众 人 救我们的，是复旦博医团！

［随着患者一个个登场，背景上在地图中显示博医团去过的地方（标蓝色）越来越多，越来越快］

颜老师 爸！这是我们这代人所书写的时代答卷，所继承的上医精神！上医的各位前辈们！你们，永不独行！我们，就是你们！

［背景从地图过渡到上医精神的历史传承照片，有颜福庆老校长、重庆歌乐山办学、抗美援朝炮火中手术、一门四代血吸虫、指点江山小分队，一直到博医团的历史照片，用真实的历史延续传承］

［颜队长向颜老师竖起了大拇指］

自一九九四年成立以来，先后有一千余人次投身博士生医疗服务团的工作。三十年来，博医团从东海之滨到雪域高原，从莽莽戈壁到西南边陲，队员们攀登过贡嘎雪山，跨越科尔沁草原，深入井冈山、延安等革命老区，在当地累计服务超过一万个日夜，开展大型义诊服务群众十二万余人次，足迹遍布二十三个省，三十九个县，七十七所医院，行程超过三十五万公里，是一代代上

医人的无私奉献，成就了长达三十年的奉献接力。

特别是党的十八大以来，博医团主动投身医疗帮扶工作，见证了国家脱贫攻坚战取得的历史性成就，未来还将继续为全面推进乡村振兴贡献力量。到农村去，到基层去，到祖国和人民最需要的地方去。复旦上医"为人群服务，为强国奋斗"的精神，从未忘记！

［全剧在歌声中落幕］

主题曲

话剧《行走在大山深处的白衣天使》主题曲

行走

作词　许静波

作曲　张洪寅子

这是你的白衣，你的启航

这是你的牵挂，你的远方

你走在，大山的最深处

不惧怕道路崎岖，夜色湿凉

你走在，温暖的夕阳里

身后是万家和乐，炊烟行行

这条路漫漫又长长，你的身影是一片光

山一程来水一程，他乡就是我故乡

这条路漫漫又长长，你的身影是一片光

风一程来雨一程，愿人间再无忧伤

这是我的追寻，我的篇章

这是我的使命，我的担当

我走在，你曾去的方向

只为了心中理想，家国安康

这条路漫漫又长长，你的身影是一片光

山一程来水一程，他乡就是我故乡

这条路漫漫又长长，你的身影是一片光

风一程来雨一程，愿人间再无忧伤

那些许下的诺言，对自己的话

也许无奈，爱在心房

一步步脚印，不忘初心梦想

少年的梦是一片光

一片光，把梦想点亮

一片光，照我去远方

漫漫路，岁月不彷徨

我们要，做国之栋梁

扫描二维码，
观看主题曲 MV

行 走
话剧《行走在大山深处的白衣天使》主题曲

作词：许静波
作曲：张洪寅子

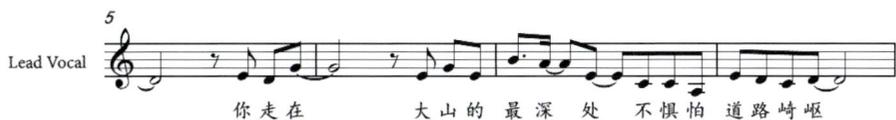

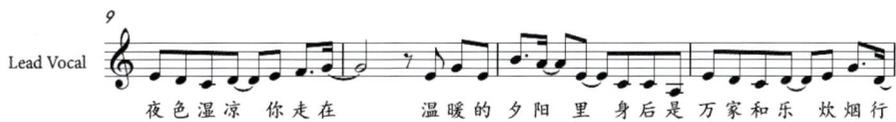

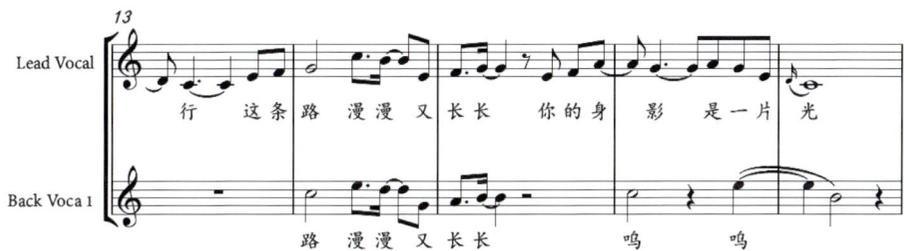

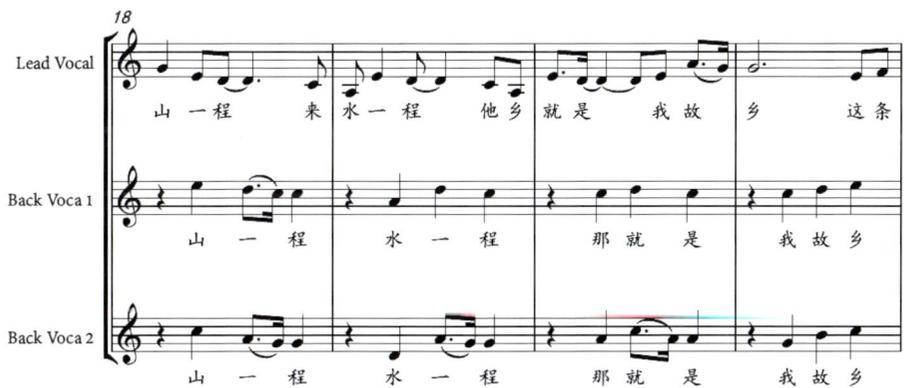

话剧《行走在大山深处的白衣天使》主题曲

081

话剧《行走在大山深处的白衣天使》主题曲

Lead Vocal: 乡 这条路 漫漫又长长 你的身 影 是一片
Back Voca 1: 我 故乡 哈 哈 身影
Back Voca 2: 我 故乡 哈 哈 身影

Lead Vocal: 光 风一程 来雨一程 愿人间 再无
Back Voca 1: 是一片光 风 一程 雨 一程 愿人 间
Back Voca 2: 是一片光 风 一程 雨 一程 愿人 间

Lead Vocal: 忧伤 那些 许下的诺言 对 自己的话 也许无奈 爱在心
Back Voca 1: 再 无忧伤 哈 哈 也许无 奈
Back Voca 2: 再 无忧伤 哈 哈 也许无 奈

话剧《行走在大山深处的白衣天使》主题曲

演职人员

2023 年首演演员介绍

博医团成员

赵镇淳●颜老师
生物医学研究院2020级直博生

舒文俊●小梁 | 梁博士 | 梁医生
基础医学院2021级本科生

孙野●刘翰德
基础医学院2020级本科生

李江楠●贺伦
公共卫生学院2018级本科生

文泽轩●赵思扬
公共卫生学院2021级硕士生

于紫怡●岳嫌
国际文化交流学院2022级硕士生

张博雅●潘莫
公共卫生学院2022级直博生

吴焱●颜队长
基础医学院2021级本科生

当地医生和患者

叶丝陶●贵梅
附属中山医院2017级本科生

陈若雪●洪主任
附属中山医院2022级硕士生

胡浩●梁队长 | 老池
基础医学院2021级本科生

朱琪瑜●梁妈妈
公共卫生学院2022级本科生

何韫荃●胡院长 | 何大娘
基础医学院2022级博士生

李苏瑶●杨医生
附属中山医院2020级硕士生

李蔚怡●护士
基础医学院2019级本科生

吕霖●老书记
公共卫生学院2021级硕士生

赵晨阳●小东爸
生物医学研究院2022级直博生

当地医生和患者

贾蔷蕊●小东|小鹏
公共卫生学院2021级硕士生

许港婷●孙芳
脑科学研究院2021级硕士生

葛安丛●傅县长
国际文化交流学院2022级硕士生

黄文玺●邓晓峰|老白
基础医学院2021级本科生

林浩原●老池妻
药学院2020级本科生

刘雨润●杨大姐|业务员
附属眼耳鼻喉科医院2022级博士生

程舒扬●白大褂
基础医学院2021级本科生

朴岳姗●群演
附属中山医院2018级本科生

黄侃●群演
附属华山医院2018级本科生

2024 年复演演员介绍

文泽轩●颜老师
公共卫生学院2023级博士生

柳思宇●卓玛院长｜傅县长｜胡院长
华山医院2023级博士生

龙萍●洛桑妈
公共卫生学院2019级本科生

李翀●赵思扬｜德吉
生物医学研究院2023级硕士生

许凯羿●洛桑爸｜邓晓峰
基础医学院2021级本科生

群 演

丁思雨、李骄阳、张恒悦、王跃豪、蒋鸿琳、许凯羿、胡浩、吕霖、李易城、龙萍、胡天天、童启聆

陆雯君●孙芳｜何大娘
基础医学院2021级本科生

徐闾闾●岳婕｜文心｜杨医生
口腔医学院2020级本科生

姚冰然●扎西娘｜老年贵梅
基础医学院2021级本科生

陈雨茜●潘莫
基础医学院2021级本科生

李鑫●小梁爸｜扎西｜船工
公共卫生学院2023级硕士生

吕霖●洪主任
公共卫生学院2021级硕士生

群演

彭蔚、孙嘉芋、曾爽、张博雅、李江楠、林浩原、黄雨涵、陆雯君、李鑫、道具组成员

主创人员

指导：徐军

监制：包涵、程娌、陈文婷、于专宗

编剧：许静波、陈文婷

副编剧：田宁子、王沁玥

导演：纪欣怡

副导演（首演）：陈雨婷、李菁菁

副导演（复演）：龙萍、舒文俊

导演助理（首演）：汪巧

制作人：陈文婷

执行制作（首演）：龚博、文泽轩、刘懿萱、易达、梁说今

执行制作（复演）：常琳、褚泓杰、姚雪莹、李钒菲、朱晗

医学顾问：王达辉、胡尵、陈向军、王亮、龙子雯、何志杰、栾骁、王忠、方芳、俞海、国敏、李海庆

剧情顾问：刁承湘、陈苏华、高继明、刘嫣

肢体指导：胡嘉禄

表演指导：薛光磊

艺术指导：陈寅

形体指导：陈琳

联络统筹：尤小芳、孙昶领、常琳、叶全伟、宋义蒙、王玉

志愿者统筹（首演）：王晓鹂、曹沐紫、奇卓然、易康祺

志愿者统筹（复演）：吴玉飞、夏泽敏、孜丽努尔·阿不都许库尔

视频统筹：王一江

宣传统筹：黄思静、金雨丰

舞美设计：刘四宇

灯光设计：耿仟一

灯光执行：金妤婕、董嘉瑄

多媒体设计：陈思妍

多媒体执行：王涵怡

化妆统筹：刘辉

影像录制：洪军、李鑫宇、刘建锐

剧照：王犁

音响：张云飞

AV设备搭建：王诗华

舞台监督（首演）：朱依晗、王祎宁、陈琛、陈茂祥

舞台监督（复演）：李易城、姚雪莹、李鑫、李钒菲

道具组：鞠卓凝、梁颢严、高艺轩、何瑞、黄玉杰、王鑫钰、李钒菲、杨悦、王祁、白立言、曾爽、童启聆、齐怡嘉、孙嘉芊、夏婷婷

音效组（首演）：李志珍、吴光哲、褚泓杰、张天彧

音效组（复演）：褚泓杰、薛宇润、荣书窈、王兰馨

灯光组：易达、王鑫钰、王祁、朱依晗、齐怡嘉

服化组：林天、安虹蓉、李蔚怡、顾怡云、朱思、巩烨、何静、秦烨培、李美逸、朱亚、蒋鸿琳

宣传组：王祎宁、龙萍、陈若雪、王紫怡、田亚楠、王鑫钰、高艺轩、姚雪莹、童启聆

后勤组：吴佳宁、林佳恩、黄汇莹、李佳颖、孙嘉芊、周子琳、夏婷婷

演员（首演）：赵镱淳、舒文俊、孙野、李江楠、文泽轩、王紫怡、张博雅、吴焱、叶丝陶、陈若雪、胡浩、朱琪瑜、何韫荃、李苏瑶、李蔚怡、吕霖、赵晨阳、贾茵蕊、许港婷、葛安丛、黄文玺、林浩原、刘雨润、程舒杨、杜岳姗、黄侃

演员（复演）：文泽轩、舒文俊、柳思宇、龙萍、李翀、许凯羿、陆雯君、徐阃阃、姚冰然、陈雨茜、李鑫、吕霖、彭蔚、孙嘉芋、曾爽、张博雅、李江楠、林浩原、黄雨涵、丁思雨、李骄阳、张恒悦、王跃豪、蒋鸿琳、胡浩、李易城、胡天天、童启聆

观演感想

原创话剧《行走在大山深处的白衣天使》已精彩谢幕，向复旦大学上海医学院博士生医疗服务团这支最美"医路奋斗者"队伍致以最崇高的敬意。公演后也收到了师生良好的反响。

焦扬
复旦大学原党委书记

话剧制作精良、感人至深，既彰显了新时代大学生风采，也体现了新一代年轻上医人传承红色基因、赓续红色血脉、弘扬光荣传统，用所学服务社会、报效祖国的初心使命。为你们点赞，好传统要发扬下去，好剧目要流传下去，让"团结、服务、牺牲"的复旦精神和"为人群服务，为强国奋斗"的上医精神代代传承、发扬光大！

大家兼顾学业与演出，克服困难努力付出，相信每一个演员在这个过程中也得到了提升，必将受益终身！希望继续将剧目打磨完善，不断提高，做成精品，走出校园，搬上广阔舞台，让更多校内外师生共享艺术盛会，走进这堂特殊的"大思政课"，接受深刻的理想信念教育。

袁正宏
复旦大学党委副书记、上海医学院党委书记

感谢你们用精湛的演出，为我们演绎了"指点江山医疗队"为人群服务的行动，也讲述了博医团为人群灭除病苦的故事。你们用实际行动，代表青年人向先贤致敬，向历史致敬，向上医致敬。这部作品也是给上医创建 95 周年最好的礼物。希望大家把博医团的故事，把"指点江山医疗队"的故事，一代代讲下去。

张仲年

上海戏剧学院原副院长、导演系主任

复旦大学上海医学院及其附属医院有着丰富的医疗实际案例和故事素材，将其放到舞台上，有着强烈的真实感。博医团的故事让人感动、动容。可以继续深挖实际案例，深挖医生和病人背后的故事，让人物形象更立体丰满。

钟晓婷

上海木偶剧团艺术创作室主任、国家一级编剧

故事很流畅、丰富、感人，可以进一步强化主角的贯穿作用和个性特色，强化人物的成长与变化，使其更让人更印象深刻。

胡嘉禄

著名舞蹈家、国家一级编导

《行走在大山深处的白衣天使》以情动人，将在大山里默默奉献的医生的故事以话剧的形式呈现给观众，让观众可以以更直观、更感性的方式了解博医团、走进博医团，感受生命的洗礼。可以考虑融入音乐剧的形式，可以更好地表达情感。

陈苏华

复旦大学上海医学院博士生医疗服务团资深领队

我的青春与博医团共成长，期待博医团坚守初心、行稳致远！

高继明

复旦大学附属中山医院党委副书记、纪委书记

读万卷书，行万里路，博医团是社会实践的大课堂，通过了解国情、民情、社情，读懂中国社会主义现代化国家建设伟大成就。

刘嫣

上海市老年医学中心党委副书记

从大学课堂到大山深处，博医团就是一门生动的实践课，为培育有国家情怀和人文精神的医务工作者不断前行。

朱晓勇

复旦大学附属妇产科医院副院长、妇科主任医师

不忘初心，博学笃志；牢记使命，服务人群；山高水远，仁心所向；知行合一，止于至善。

徐可

复旦大学附属第五人民医院副院长、泌尿外科主任医师

非常荣幸成为复旦大学博医团的一员。很高兴有机会用自己的专业技术为西部边远地区百姓解除病痛，用实际行动践行了医者的初心和使命。

张成锋

复旦大学附属华山医院皮肤科副主任、主任医师

指点江山医疗队的精神激励了一代又一代人以天下为己任，把个人前途与命运和国家的发展紧紧连在一起，实现卓越的人生价值。

许静波（编剧）

复旦大学历史学系校友，苏州大学传媒学院副教授

我和博医团去过大山，见过那些在大山深处的病人，在他们的眼中，县里就是很遥远的地方，更不用说省城，乃至北上广。可是总有一些人能俯下身子，倾听草根的声音，抚摸泥土的真实。过去的 30 年，博医团一步步走来，感受最深的应该是那些被他们救助的病人，原本的人生在沉落的边缘，却迸发出了新的奇迹。这些故事写下来，仿佛是很小很小，但对于一个个体来说，却是

很重很重。

纪欣怡（导演）
上海戏剧学院导演 MFA

不管是当年的"指点江山"医疗队，还是如今已坚持了 30 年的博医团，他们走入大山深处，用实际行动践行"敬佑生命、救死扶伤、甘于奉献、大爱无疆"的精神，他们给当地百姓带来的不仅是生命的延续，还有医学的进步、观念的发展。在这次的创作中，由于历史年代跨度较大、涉及的医学专业科目繁多，我们做了大量调研，并采访了许多相关人士，剧中的所有病例也都取材于真实故事。我们了解得越多，便越被博医团的精神感动，也更感肩上的创作责任重大。力求在挖掘和再现真实的基础上，融入艺术化手段，让观众通过这部戏，与我们一同走进博医团的"前世今生"。

田宁子（副编剧）
上海市影像医学研究所 2019 级博士生

博医团有很多美好的故事，关于爱和救助，话剧《行走在大山深处的白衣天使》只是博医团那么多故事的一个缩影，让我们讲给大家听。

王沁玥（副编剧）
复旦大学附属华山医院神经内科 2020 级博士生

非常荣幸能在老师们的指导下参与本次剧目创作，在这过程中体悟前辈们远大深邃的医学理想和"为人群服务、为强国奋斗"的真挚情怀，故事流动，精神永传。

汪巧（导演助理）
复旦大学文献信息中心 2022 届硕士

很开心能够参与到这部剧的制作中，以戏剧的形式让更多的人了解上医博

医团的故事。

陈雨婷（副导演）
复旦大学附属华山医院 2018 级本科生

演绎的是回忆，向往的是未来，《行走在大山深处的白衣天使》的故事一直在行走。

李菁菁（副导演）
复旦大学基础医学院 2020 级本科生

挥洒汗水在希望的田野上，浇灌梦想在大山深处，一代又一代人走过的地方，留下一个又一个震撼人心的故事，时间长流奔腾向前，而博医团的精神永存不朽，并请君共赏壮美篇章！

赵镱淳（饰　颜老师）
复旦大学生物医学研究院 2020 级直博生

他们拨开迷雾，疗愈的不只是病痛，还有那些淳朴柔软的心灵。

吴焱（饰　颜队长）
复旦大学基础医学院 2021 级本科生

以白衣为甲，以医术为剑，一个个医学前辈呕心沥血，他们悬壶济世的情怀时刻激励着我，我希望通过表演与前辈对话，把这份热血分享给更多的人。饰演的过程仿佛是一场穿越时空的对话，在每一场演绎中，颜队长的形象愈加丰满。在对话中，我逐渐体会到那个时代，这些上医人的激情与担当。由衷希望通过我的演出，能够让观众跨越时间，去体会一以贯之的精神与情怀。

舒文俊（饰　小梁、梁博士、梁医生）

复旦大学基础医学院 2021 级本科生

白衣天使，用平凡铸就不凡，用一生书写伟大。

我在剧中饰演梁医生，这是一个受到博医团帮助从而立志走出大山，最终在上医攻读博士成为博医团一员的关键角色，这个角色串联起了多个场景。在一次次的调度和转场中，我仿佛也同博医团一起用脚步丈量山河，见证了他们的使命和担当。

孙野（饰　刘翰德）

复旦大学基础医学院 2020 级本科生

扎根一座山，服务一方人。与刘翰德携手回溯 1998，追忆奉献精神。

李江楠（饰　贺伦）

复旦大学公共卫生学院 2023 级硕士生

深入基层，服务人群，向博医团的前辈们致敬！

文泽轩（饰　赵思扬）

复旦大学公共卫生学院 2021 级硕士生

从指点江山小分队到复旦大学上海医学院博士生医疗服务团，复旦大学人的奉献在接力，他们为偏远地区提供优质医疗服务的坚持也从未动摇。一部剧、两重时空、三代队员、四次接棒……有幸见证这段历史，希望延续这份精神！

张博雅（饰　潘莨）

复旦大学公共卫生学院 2022 级直博生

善医者，先医其心而后治其身。

曾爽（饰　曾老师）

复旦大学公共卫生学院 2021 级本科生

从小生活在农村，我特别能理解戏中乡亲们的困境，有病难治，有方无钱，一山便是一世界，是社会发展难触及的地方。好在还有博医团、研支团这样的组织，他们将医疗和教育带到有需要的地方，解决了人民的急难愁盼，带去了科学，消除了偏见，还将希望的种子种在了荒山，让贫瘠的土地上孕育出绿色。

许凯羿（饰　洛桑爸、邓晓峰）

复旦大学基础医学院 2021 级本科生

2022 年《行走在大山深处的白衣天使》在相辉堂首演的时候，我在幕后担任志愿者。当时的我也没想到，一年以后我能够成为剧中的一员，将博医团的故事与精神宣传给更多的人。

在《行走在大山深处的白衣天使》这部话剧中，讲述了上医师生半个多世纪以来致力于基层医疗服务的故事，剧中的每一个事件几乎都有着真实原型。在听到导演讲述跟随博医团开展基层志愿服务的经历，以及回顾我自己的日常排练过程中，我更受震撼与触动！从"指点江山小分队"到"博医团"，从小梁到梁博，我震撼于"为人群服务，为强国奋斗"一代代的传承与其日益旺盛的生命力。我触动于博医团的服务精神——"有时去治愈，常常去帮助，总是去安慰"。博医团不仅仅帮助病人解决病痛，也给他们带来心灵上的慰藉，让他们重拾对生活的热爱与希望。最后，希望自己也能像博医团的前辈们，牢记并传承上医精神，为我国的医疗卫生发展做出贡献。

徐闾闾（饰　杨医生、岳婕、文心）

复旦大学口腔医学院 2020 级本科生

医日新兮病亦日进，我们可能永远不能攻克所有疾病、治好全部患者，但若能为这个世界减少哪怕是一个被病痛折磨的人，我们所做便是有意义的——我会努力成为一个像前辈们一样的好医生的！

龙萍（饰　洛桑妈）

复旦大学公共卫生学院 2019 级本科生

这群可爱的人被唤作"行走在大山深处的白衣天使"，我们通过话剧形式再现前辈们的行医经历，用心演绎，沉浸式感受。这次《行走在大山深处的白衣天使》重排复演，我们也希望能够给大家带来一次新的艺术体验。

柳思宇（饰　胡院长、卓玛院长、傅县长）

复旦大学附属华山医院 2023 级博士生

参演《行走在大山深处的白衣天使》让我对复旦大学的各位老前辈有了深刻的认识，在这个气氛时而严肃时而轻松的剧组，我结识了很多朋友，希望大家可以友谊长存，老前辈们的思想可以永远传承下去！

李鑫（饰　小梁爸、扎西）

复旦大学公共卫生学院 2023 级硕士生

角色刻画很形象，情感很丰富，剧情很好，有机会还会再参与的！

叶丝陶（饰　贵梅）

复旦大学附属中山医院 2017 级本科生

剧中的前辈们，现实生活中的许多老师们到相对落后的地方援建，带去了更先进的理念、技术与管理方法，他们都是我的榜样！除此之外，作为医学生，这部剧提示我，我们不仅要跟进最新进展，学习新技术、新方法，更要具备扎实的基本功，以适应不同的环境。

陈若雪（饰　洪主任）

复旦大学附属中山医院 2022 级硕士生

学一技之长，救数人于困，扬天使之心。博医团，加油！

胡浩（饰　梁队长、老池）

复旦大学基础医学院2021级本科生

往事如烟散去，但记忆永留于心。心中所思所想，皆生发于过往的所见所闻，思想的芬芳蓓蕾，也绽放于记忆的膏壤之上。希望大家在一起经历过这一次时空的交叠之旅后，至少能为记忆的田野添上些许沃土，有所思，有所想，这样我也无愧列于演员名单之上了。

朱琪瑜（饰　梁妈妈）

复旦大学公共卫生学院2022级本科生

医者，才应近仙，德须近佛，博医团深入山区，以深厚学识呵护百姓健康，不愧为医者也！

何韫荃（饰　胡院长、何大娘）

复旦大学基础医学院2022级博士生

在最青春的年华走进大山，下到基层，将最先进的医术奉献给祖国需要的每一个角落——当地百姓们永远感怀于博医团这份医者仁心。

李苏瑶（饰　杨医生)

复旦大学附属中山医院2020级硕士生

这次参演经历让我理解了"到祖国和人民最需要的地方去"的勇气与使命，博医团的精神也会始终激励着我，指引着我的初心。

李蔚怡（饰　护士)

复旦大学基础医学院2019级本科生

当年那个小护士，遇到博医团的医生们，一定觉得很有安全感吧。

吕霖 (饰 老书记)

复旦大学公共卫生学院 2021 级硕士生

医乃仁术，医者仁心。艰苦的岁月里，每个平凡的人都拥有巨大的能量，都是主角。

赵晨阳 (饰 小东爸)

复旦大学生物医学研究院 2022 级博士生

第一次参与话剧表演，感叹于剧组的专业性与热情快乐的氛围，就像一家人一样。通过参演话剧也深刻感受到了大家思想向上、目光向下、行动向远的精神与医者仁心，非常受触动。希望表演顺顺利利的呀！

贾菡蕊 (饰 小东、小鹏)

复旦大学公共卫生学院 2021 级硕士生

是无助，是绝望，也是希望，是生机，走进小东的人生，感受到了行走在大山间的白衣天使的力量。

许港婷 (饰 孙芳)

复旦大学脑科学研究院 2021 级硕士生

沿袭先辈精神，谱写今朝华章。从未改变！

葛安丛 (饰 傅县长)

复旦大学国际文化交流学院 2022 级硕士生

在与病魔的拉锯战中，每一份力量都如星星之火汇聚在一起，看似微不足道，却足以扶大厦于将倾。

林浩原（饰　池妻）
复旦大学药学院 2020 级本科生

在数十年的行走途中，在千万座青山脚下，感谢一群白衣天使，从祖国最繁华的高楼大厦走出，用脚步丈量山与海的距离，用信念与爱创造一个个奇迹。

黄文玺（饰　邓晓峰、老白)
复旦大学基础医学院 2021 级本科生

健康的人希冀医学的进步，疾痛的人更晓普及的初心。不惧风雨，不忘初衷。愿科学健康的阳光，能照到每一个迷茫的远方，照到每一个非理性的角落。

程舒杨（饰　白大娘）
复旦大学基础医学院 2021 级本科生

希望能尽自己所能演这个在苦命中挣扎又盼来曙光的角色。期待观众们可以走进故事，听到人物命运的回响，听到那群身着白衣的人带来的希望之音。

刘雨润（饰　业务员、杨大姐）
复旦大学附属眼耳鼻喉科医院 2022 级博士生

用真心回报真心，是跨越时代的共鸣。

刘懿萱（执行制作）
复旦大学附属眼耳鼻喉科医院 2022 级博士生

希望我们的演出，能够将博医团的奉献接力讲述给更多的人，也希望我们能通过实际行动，将"为人群服务，为强国奋斗"的精神不断传承与延续!

这两个月来，我们见证了剧组从无到有，体验了群策群力打磨剧本的艰辛，还顶住了疫情带来的一次次冲击，本剧才终于能够与大家见面。一群最可

爱的人聚在一起完成一件最有意义的事情，就是这部剧带给我们最直观的收获。这两个月仿佛做了一场梦，谢谢你们陪我做不敢做的梦。相信只是"暂告一段落"，我们很快会再相见的！

见证枫林剧社的第四年，和文社长一起参与的第三部话剧，未来还有很长很长的路要走，即使真的很"艰难"，我们还是会一起走下去的。话剧杀青，我们不散！

陈琛（舞台监督）
复旦大学附属华山医院 2018 级本科生

前后仅两个月的时间但仿佛过了好久好久……从来没有想过剧组排练有这么累。太佩服纪导、陈副导，还有几位尽职敬业的舞监了，完全不知道大家是怎么撑下来的。道具组的妹妹们也超级辛苦，每次都要花很多额外的时间去练迁景，搬会议桌真的很锻炼手臂肌肉，妹妹们真的都辛苦了！

但还是超开心跟大家一起排练，一起"干饭"。听到观众们的夸赞真的会很自豪，而且认识了很多有趣的人，也吃到了很多好吃的茶歇。这真的是很快乐的一段时光！

鞠卓凝（道具组）
复旦大学基础医学院 2020 级本科生

见证了凌晨的多功能厅、相辉堂、福庆厅，躺过了垫子、桌子、病床、急救床，战线极长的排练有过濒临崩溃的疲惫，但和大家在一起的快乐支撑着我一直走了下来。

虽然被叫"鞠姐"，但还是被剧组的家人们照顾得很好。杀青宴后分别的时候，少了"明天排练见"，心里有一块空了，但这不是剧终，我们依旧未完待续。

梁颢严（道具组）
复旦大学附属儿科医院 2022 级硕士生

和大家一起看了无数遍演出/剧本之后，对"为人群服务"的精神有了更加深刻的理解，内卷、焦虑之下不妨想一想这些最珍贵的初心。

还有就是更为深入地了解了剧务工作，认识了很多很棒的同学们。得到了很多非道具组同学的主动热心帮助，看到了大家在重重困难之下的热爱和坚持，感谢、感恩。

李钒菲（道具组）
复旦大学基础医学院 2021 级本科生

参与感是一点点累积起来的。暗场上了桌椅之后、在灯光亮起来的时候发现位置是对的，蹲在斜坡后面看着台上的演员走进光里，推开巨大的光影幕布看着颜老师走进来……

还认识了同样享受着幕后工作，同样习惯了在暗的地方始终做好准备的朋友们。很多很多感谢想给这段难忘的回忆和构成回忆的大家。

李志珍（音效组）
复旦大学护理学院 2022 级硕士生

身为音效组的一员，跟着剧组从无到有，也做到了音效的从无到有。从起初的剧本音效标记，再到找音效，剪辑音效，日常排练找 cue 点，最后四场演出的跟排，中途遇到了很多困难，所幸我们都在齐力解决，为了共同的目标而努力，最终为话剧呈现出理想的音乐效果！

很幸运能加入剧组，体验一场话剧诞生的幕后，以及台下的那"十年功"。

朱思（服化组）
复旦大学附属华东医院 2019 级本科生

非常开心认识了服化的美女子们！

大家演出很棒!演出现场氛围超好!(收到了来自观看了剧的同学非常热烈的夸赞)

龙萍(宣传组)

复旦大学公共卫生学院 2019 级本科生

这群可爱的人被唤作"行走在大山深处的白衣天使",我们通过话剧形式再现前辈们的行医经历,用心演绎、沉浸式感受。希望未来我们也能向他们看齐,用脚步丈量祖国大地,用眼睛发现中国精神,用耳朵倾听人民呼声,用内心感应时代脉搏。

田亚楠(宣传组)

复旦大学附属肿瘤医院 2022 级硕士生

作为幕后宣传组的一员,其实真正参与排练的时间比大部分人要少,但是每次参与排练,总是能被大家的真诚和努力打动到。

在舞台上,大家演出了博医团的故事。聚光灯下,台前幕后的每个人,汇聚成了独属于枫林剧社的故事。

黄汇莹(后勤组)

复旦大学附属眼耳鼻喉科医院 2022 级博士生

本着"民以食为天"的理想加入后勤组,"退休"前喜提"管饭妈咪"的光荣称号,感谢剧组的所有小可爱和给力的食堂,让我拥有了一个幸福感满满的开学季!

回望过去的两个月,我早已习惯日常溜达到枫林食堂二楼给大家订茶歇,然后提着果切和奶茶去"投喂"辛苦排练的小伙伴。到邯郸彩排的那天早上,也出于惯性地掏出手机,开始加各个食堂经理的微信。接地气的工作必然辛苦且繁琐,但搬运餐饮之时总有小伙伴主动加入,收拾后台时也总有小可爱伸出双手。感动之余,只能更努力地采购好吃的,试图喂胖每一位剧社的小天使。

我始终相信，美味的食物拥有治愈的力量，而每一张快乐"干饭"的笑颜，也让我们所付出的一切变得格外有意义。幕后很辛苦，可是当大家的"管饭妈咪"真的很幸福！最后，表白《行走在大山深处的白衣天使》剧组的每一个小伙伴，"后勤妈咪"正式打卡下班！

宋义蒙

复旦大学附属儿科医院专职辅导员、博士生医疗服务团原学生团长

观看话剧的过程中，我几度哽咽，曾经随博医团开展基层志愿服务的场景逐渐浮现在眼前。剧中每一个故事几乎都有真实原型可循，而类似的感人故事还发生在博医团的每一次志愿服务里。非常感谢师弟师妹可以把指点江山医疗队和博医团的故事搬上舞台，真实地还原了上医前辈曾经走过的路、留下的光辉事迹，让更多的人了解博医团，并加入到医疗志愿服务的队伍中来。博医团在第一个百年奋斗目标的征程中已经交出了一份令群众满意的时代答卷。希望在实现第二个百年奋斗目标的前进道路上，年轻的博医人能够继续坚守"真情暖心，造血连心，医德育心"的宗旨，努力践行"为人群服务，为强国奋斗"的上医精神，为推动健康中国建设，为建成社会主义现代化强国做出更大贡献！

孙肇星

复旦大学附属中山医院 2020 级博士生、博士生医疗服务团原学生团长

一代又一代博医团队员们用脚步丈量山川河海，用真情和汗水书写"健康中国"的篇章。我们，"为人群服务"的脚步永不停歇！

在一个个场景切换中，复旦大学博医团的鲜活故事生动展现在我们眼前——从指点江山医疗队深入贵州剑河为村民送医入户，为大山培训了一批又一批赤脚医生，在没有手术室的乡村完成了切除 26 斤肿瘤的大手术，再到小鹏经由绿色通道手术恢复了视力，小东在博医团、教育局、医院等各方努力下，避免了因贫困和无知拒绝手术治疗而造成终身残疾，老池摆脱了马凡综合征随

时可能猝死的厄运……一个又一个普通人的命运因为"像大山一样可靠、像天使一样温暖"的博医团的出现而改变，让他们拥有了曾经奢望中的健康，重拾了生活的希望。 30 年来，一代又一代博医团队员们坚持到农村去，到基层去，到祖国最需要的地方去，用实际行动践行了"指点江山医疗队"前辈们"为人群服务、为强国奋斗"的精神，为巩固脱贫攻坚成果、助推乡村振兴添砖加瓦。何其幸也，曾为博医团的一员，我在同行者身上看到了信仰、坚持、热忱与博爱，在百姓眼中看到了期盼、信任与感恩，所见、所行、所感都激励着我坚定从医初心，明确前进方向。我相信，博医团的故事会激励更多的上医学子一同走上这条通往"健康中国"的服务之路，将"为人群服务"的精神传承下去，做强做大上医人的志愿服务品牌，续写上医人爱国奉献的故事，这是属于我们青年一代上医学子的梦想与荣光！

袁宵潇

复旦大学附属儿科医院 2020 级博士研究生、博士生医疗服务团原学生副团长

前辈们用精湛的临床技术和竭诚的奉献精神为偏远地区和基层提供多维度医疗帮扶，他们以实际行动践行"敬佑生命、救死扶伤、甘于奉献、大爱无疆"的医者使命。看着话剧里一幕幕的行医场景，前辈们教会了我们在仰望星空的同时，也要有为老百姓服务的担当意识，将爱国情怀书写在中国大地上。曾经村民把博医团称为"千里之外的医生"，如今博医团队伍不断壮大，逐渐向日常化的学生团队转型发展。我很感谢加入了这支优秀的队伍，在郁郁葱葱的校园里和一群充满活力与医学热忱的老师和同学们，为群众带去健康义诊服务。党的二十大报告强调了深入实施科教兴国战略、人才强国战略、创新驱动发展战略。我们也将继续致力于进行志愿服务，打造义诊、科普、互联网＋医疗服务体系，为老百姓带去健康，为乡村振兴和健康中国梦的实现贡献我们的青春力量。

陈天慧

复旦大学附属眼耳鼻喉科医院 2022 级博士研究生、博士生医疗服务团原学生团长

以博医团传承为主线，一个个动人小故事就好像一个个鲜红的果实串联在以时间为线的枝丫上。在演员们极具张力的表演中，几度哽咽，几度落泪，博医团 30 年的春秋寒暑，穿梭在大山深处的白衣天使们始终践行着"为人群服务，为强国奋斗"的精神，不忘初心、牢记使命，用自己的专业知识和仁心仁术在"老少边穷"地区治病救人。话剧中的每一个故事都对应着真实发生的博医团故事，每一个人物也能找到对应的原型，这部戏与其说是话剧，我更觉得它像是博医团的历史纪实。

习近平总书记在党的二十大报告中强调：推进健康中国建设，把保障人民健康放在优先发展的战略位置。2021 年中央一号文件对新发展阶段优先发展农业农村、全面推进乡村振兴作出总体部署，把巩固拓展脱贫攻坚成果同乡村振兴有效衔接摆在首要位置。博医团正在发挥医学青年人的优势，也在不断创新博医团的医疗服务模式。

这部戏让我热泪盈眶，回忆过去 8 年的医学生涯，是满满的激动与不悔。愿我始终能以初心践行医学使命，在博医团的大家庭中更好地成长。

宋凌浩

复旦大学附属眼耳鼻喉科医院 2023 级硕士研究生、博士生医疗服务团团员

30 年来，博医团为偏远地区的人民带去健康，但又不仅仅是健康。从赤脚医生培训班里走出来的贵梅，到坚定理想、发奋图强考上复旦上医的梁医生，无论是指点江山小分队，还是我们的博医团，都在将科学的精神、理性的思考、严谨求实的态度传递给大山深处的同胞们。脱贫攻坚，让走入大山、深入群众的道路变得平整又宽敞，也让走出大山、追求科学的信念变得坚定不迷茫！"只有科学才能护佑健康"，我为博医团坚持人民至上，坚持胸怀天下的理想信念而骄傲，也为能与这支伟大的队伍生活在同一方校园中而自豪！

新闻报道

相辉堂首演！ 28 年奉献接力，这些复旦上医人的故事被搬上舞台

相辉堂大幕缓缓开启，山河与岁月在这里交汇驻足。11 月 6 日，复旦大学上海医学院原创主题话剧《行走在大山深处的白衣天使》在复旦大学相辉堂北堂首次公开演出。

昨日（11 月 8 日），第二场演出如约而至。校党委书记焦扬，校党委副书记、上海医学院党委书记袁正宏，上海医学院党委副书记、副院长徐军等出席观看话剧演出，与演职人员握手交流、合影留念。

11 月 12 日、13 日，话剧《行走在大山深处的白衣天使》还将继续在中山医院福庆厅演出。

上好"大思政课"，让复旦精神和上医精神代代传承

"感谢大家，给复旦师生上了一堂非常生动的'大思政课'。"

首演结束，焦扬向完成演出的同学们表示祝贺。她表示，话剧制作精良、感人至深，既彰显了新时代大学生风采，也体现了新一代年轻上医人继承前辈优秀传统、传承红色基因、赓续红色血脉、弘扬光荣传统，用所学服务社会、报效祖国的初心使命。

结合新时代主题，拓展思政工作内涵。近年来，复旦师生围绕中心工作，排演了《陈望道》《颜福庆》《山河无恙》等优秀原创话剧，用丰富的艺术形式演绎了多部生动感人的大戏。得知此次演出中还有不少同学此前参演了其他话剧，焦扬为他们点赞，表示好传统要发扬下去，好剧目要流传下去，让"团结、服务、牺牲"的复旦精神和"为人群服务，为强国奋斗"的上医精神代代传承、发扬光大。

"大家兼顾学业与演出，克服困难努力付出，相信每一个演员在这过程中也得到提升，必将受益终身！"焦扬鼓励在场的主创人员和剧组同学继续将剧

目打磨完善、不断提高，做成精品，走出校园，搬上广阔舞台，让更多校内外师生共享艺术盛会，走进这堂特殊的"大思政课"，接受深刻的理想信念教育。

为人群服务，再现 28 年博医团故事

"我们是医生，病人在哪儿，我们就在哪儿！" 1998 年，安徽金寨，他们冒着风雨，在抗洪一线开展义诊。

"让无力者有力，让病患者前行。有火把可以照耀，有希望可以追寻。"2012 年，云南永平，他们想尽办法，为残疾夫妻治疗顽疾。

"我们博医团就是要传承小分队'为人群服务'的精神！" 2022 年，贵州剑河，他们远程会诊，助力患者康复。

为人群服务，再现博医团故事。《行走在大山深处的白衣天使》以复旦上医"博士生医疗服务团"（以下简称"博医团"）自 1994 年成立以来的医疗志愿服务故事为原型改编，由复旦大学上海医学院党委指导、上海医学院党委学生工作部策划编排，以医学生为主的复旦学生出演。此话剧作为纪念上医创建 95周年的献礼，通过复旦和上医学子的演绎诠释，旨在赓续上医红色血脉，传承"为人群服务、为强国奋斗"的上医精神，展现国家脱贫攻坚取得的历史性成就，以及全面推进乡村振兴的必胜信心。观众们可以跟随剧情的不断推进，跨越数十年历史光阴，辗转祖国山河大地，感受"正谊明道"的医者初心。

真人真事，服务人群

1994 年，由上海医科大学（现复旦大学上海医学院）的博士生们组成博医团，在每年暑假前往"老少边穷"等医疗欠发达地区开展医疗志愿服务工作。在 28 年的接力传承中，他们奔赴祖国最需要的地方，跨越大江南北，走进大山深处，用脚步丈量山河，走过 13 个省市、 22 个贫困县，累计行程十余万公里，用无私付出成就了长达 28 年的奉献接力，被当地群众亲切地称为"行走在大山深处的白衣天使"。

"为人群服务"的精神始终流淌在上医人的血液里,早在 1968 年,上海第一医学院(现复旦大学上海医学院)不同系、不同年级的青年学生组成"指点江山医疗队"奔赴贵州省最贫困的地区之一——剑河县,用医学知识为当地群众解除病苦。在今年上医创建 95 周年之际,博医团特意重走上医"指点江山医疗队"为民服务之路,传承上医前辈的精神。

本剧分别选取不同时间段博医团深入安徽金寨、云南永平及贵州剑河等地开展志愿医疗服务的故事。

他们中,有接过父亲医疗服务旗帜的博医团领队颜老师;有逐渐成长起来的年轻医生刘翰德;有少年时感动于博医团服务人群精神,考入上医深造并成为博医团队员的梁医生;也有散布在全国各地的挂职干部、当地医生和受助患者。他们的身影是博医团故事的点滴缩影,为患者切除肿瘤,上抗洪大堤一线出诊,说服父亲同意让孩子接受腿部手术,为马凡综合征患者开展手术并提供资助,劝残疾在床的老白进行康复训练……整部话剧用最真实的故事,最平凡的视角,全景全方位全跨度地展现上医人为当地医疗卫生事业带来的深切改变,彰显服务人群的使命担当。

原汁原味,反复打磨

历时长、跨度大、故事多,要在短短的一场话剧中展现近三十年的博医团历程和更久的历史渊源,并非易事。为了挖掘出最具代表性的故事,更好地凝聚博医团的精神源泉,主创团队对话剧剧本进行了反复调整、论证,力求让话剧兼具真实性、动人性和艺术性。

"剧中的所有故事都是有原型的。"编剧、复旦大学 2012 届历史学系博士校友许静波表示,这部剧的剧本从去年写成初稿至今,经历了十几版的调整,不断发掘上医博医团服务群众的真人真事,将不同时空、不同人物搬上了同一个舞台。

为了创作好这部话剧,主创团队做了大量调研工作。从五十多年前的"指点江山医疗队",到今年在博医团内最新发生的故事,主创团队翻阅史料,采

访了十几位博医团成员，亲身到永平、剑河等地采风，从而对博医团的故事有了更深的情感连接。

本剧导演、上海木偶剧团导演纪欣怡表示，对一些医疗专业场景，剧组也使用了艺术化呈现手段，如剧中"老池"接受主动脉夹层手术的场景，就通过光影的运用，结合多种镜头景别和音效灯光，并配合手术过程中病人的心电图展示，将手术的惊险和高难度直观地呈现在观众面前。

我们，就是你们！

复旦医学生是这部话剧的主力，参演人员囊括了基础医学、公共卫生、生物医学等多个院系专业的本科、硕士、博士生。

"你们，永不独行！我们，就是你们！"这是剧中的"灵魂人物"、博医团领队颜老师的台词，也是全剧的最后高潮。讲好前辈故事的过程，让参演学生对成为如前辈般的"你们"有了更深的体悟。

"我们即将走上的路，也是先辈们探索过的路。只有读懂先辈的故事，传承先辈的精神，才能更好地发扬上医精神。"生物医学研究院 2020 级直博生赵镜淳饰演颜老师。他说，剧组排练、演出的时段正值复旦上医 95 周年院庆，大家都想演好这部剧，为复旦上医献礼。

基础医学院 2021 级本科生舒文俊在剧中饰演梁医生，这是一个受到博医团帮助从而立志走出大山，最终在上医攻读博士成为博医团一员的关键角色，串联起了多个场景。他说，在一次次的调度和转场中，他"仿佛也同博医团一起用脚步丈量山河，见证了他们的使命和担当"。

饰演当地干部梁队长和老池的基础医学院 2021 级本科生胡浩也有同感。从未接触过舞台表演的他在了解了博医团的历史后，觉得宣传他们的事迹很有意义，便报名参加了剧组选拔。通过表演，一次次的情景再现逐渐让胡浩明晰了前辈们身上的医者光辉，并立志向前辈们学习。

复旦上医枫林剧社社长、公共卫生学院 2021 级硕士生文泽轩负责执行剧组各项工作，并在剧中饰演赵思扬医生。文泽轩介绍，这部剧在编排初期经历了

许多困难挑战，但报名通知一经推送，就有近七十位同学应邀报名，让他深切地感受到了大家的热情。"有幸见证这段历史，希望延续这份精神"是他全程参与话剧排演工作的体验和感受。

一部剧，浓缩的是博医团28年走过万水千山的志愿服务历程，是历代上医人始终听党话，跟党走，始终扎根祖国和人民的需要，守护人民群众健康，助力脱贫攻坚的坚定誓言。

在复旦大学上海医学院，博医团的奉献精神已经成为育人的深厚养料，引导医学生坚定职业理想，践行志愿服务，立志在投身健康中国建设、服务人民健康事业中实现人生价值。

演出接近尾声，伴随着"复旦复旦旦复旦，巍巍学府文章焕"的校歌合唱，所有参演人员上台鞠躬谢幕，台下观众也合拍应和。公演结束，相辉堂内响起了热烈而经久的掌声，演职人员同在场领导、老师一同合影留念。

作者：汪祯仪、龚博、金雨丰
来源：复旦大学融媒体中心、复旦大学上海医学院党委学生工作部、
复旦大学上海医学院党委宣传部
2022年11月9日

剧

照

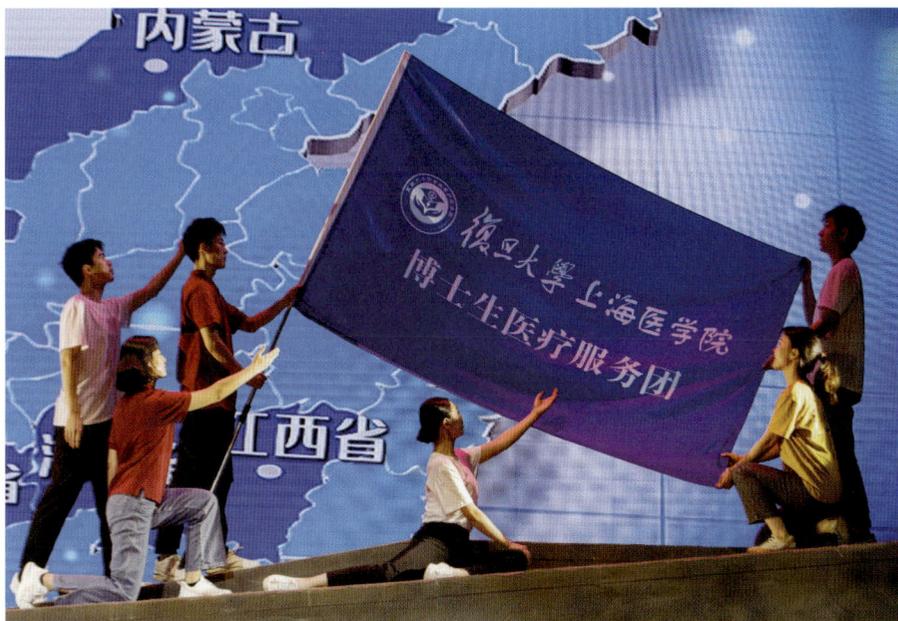

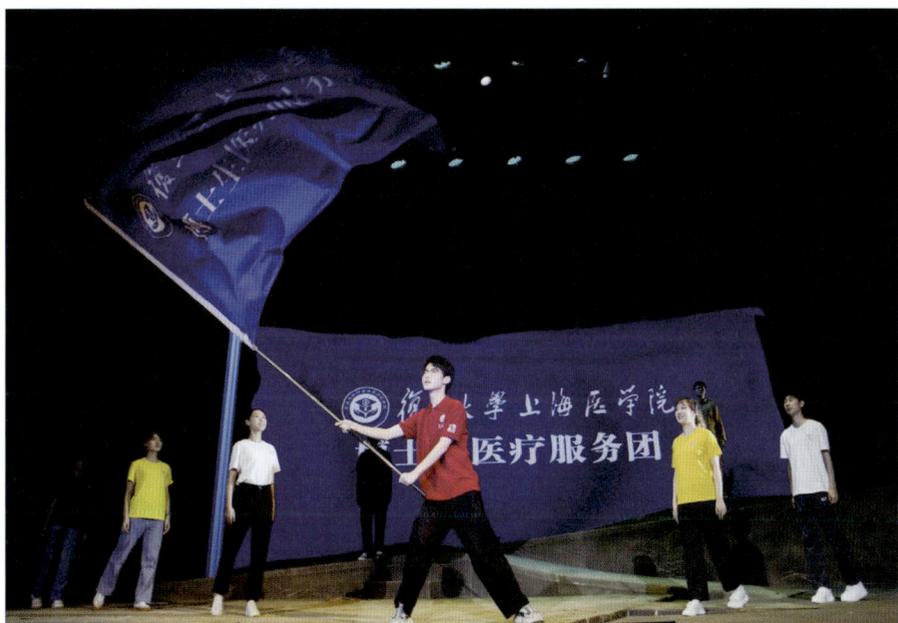

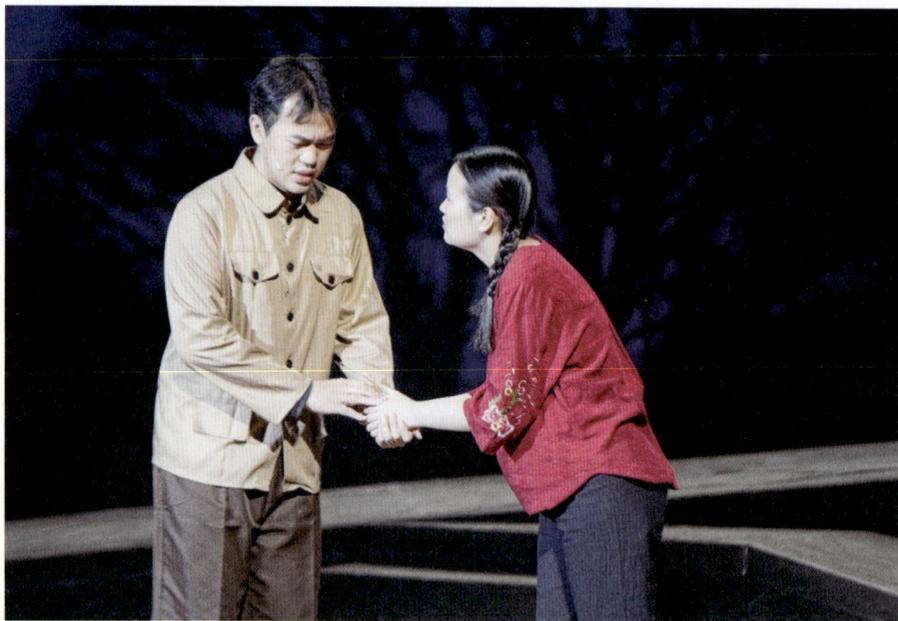

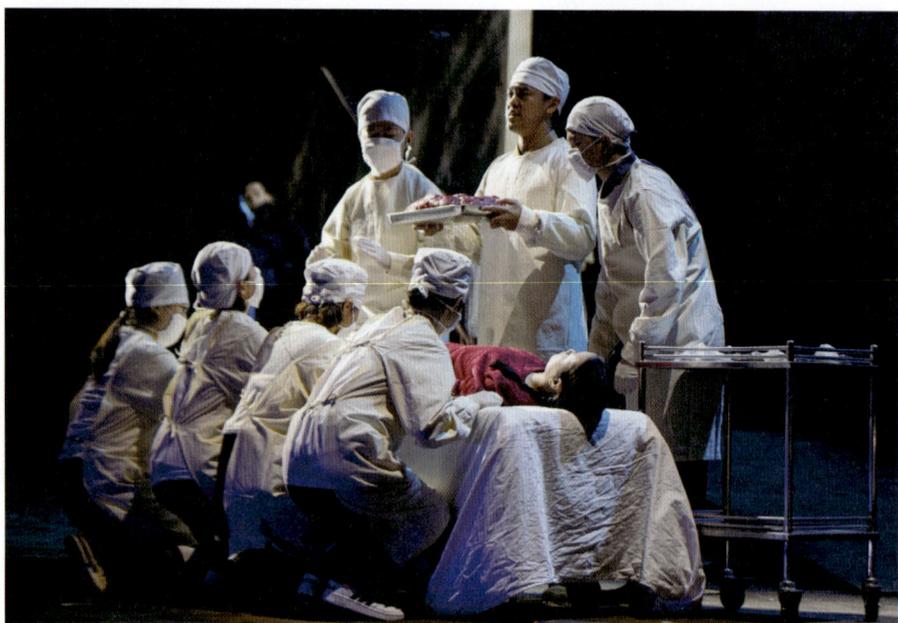

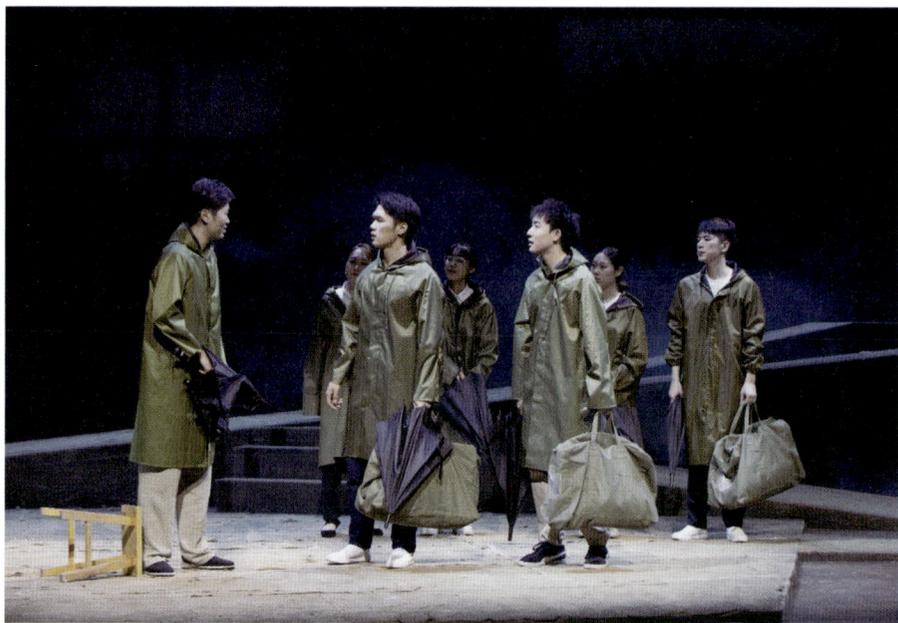

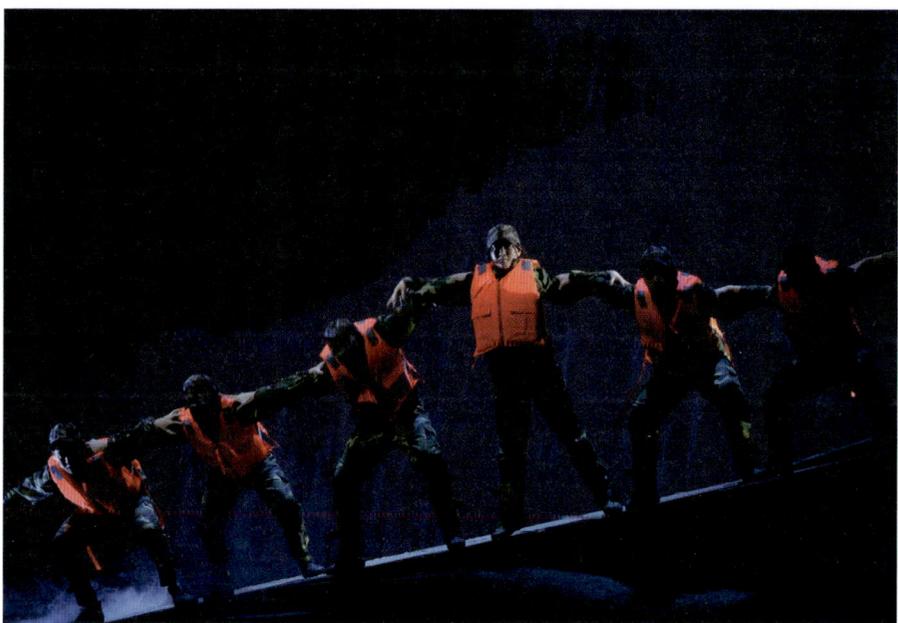

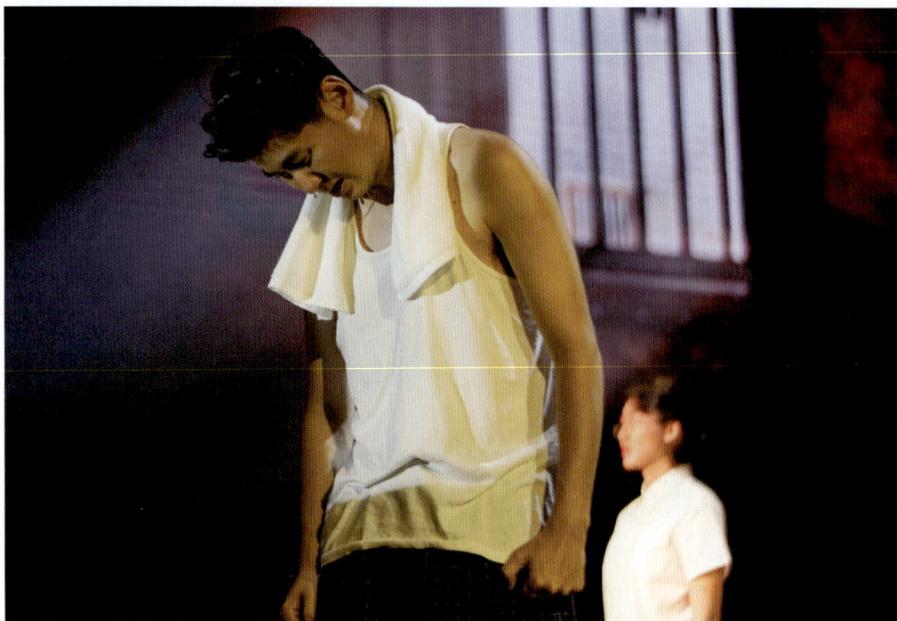

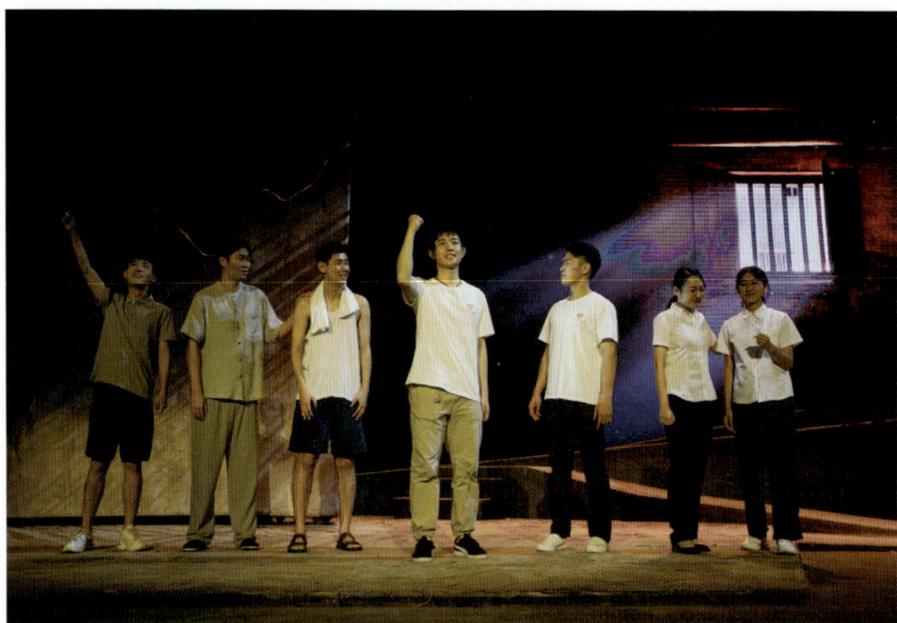

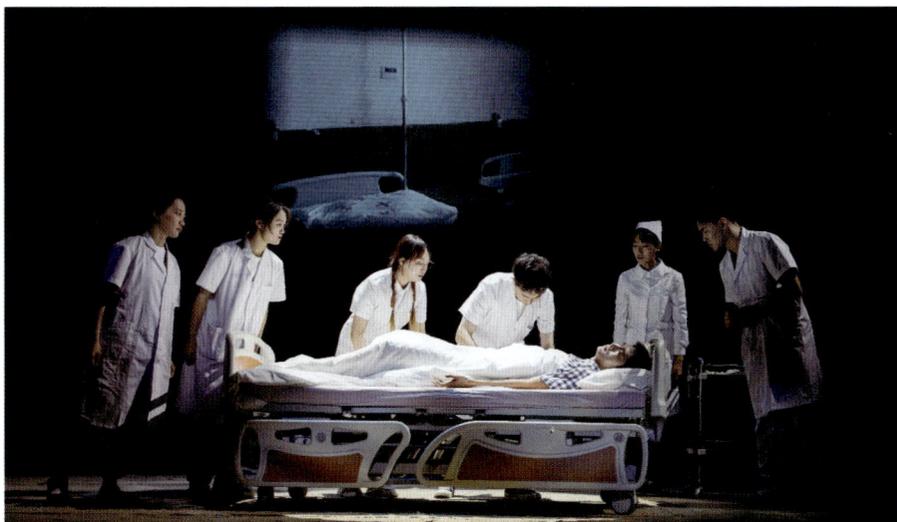

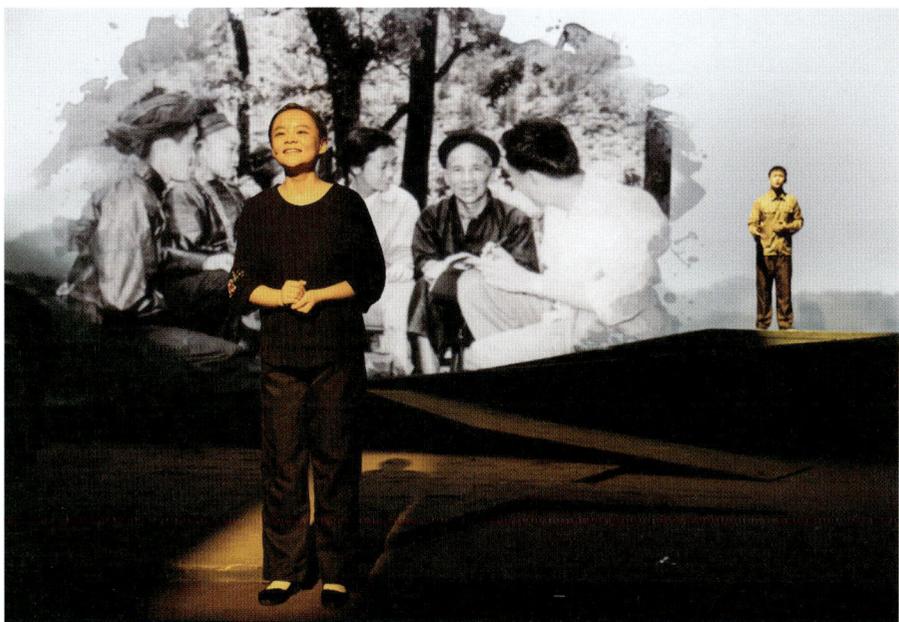

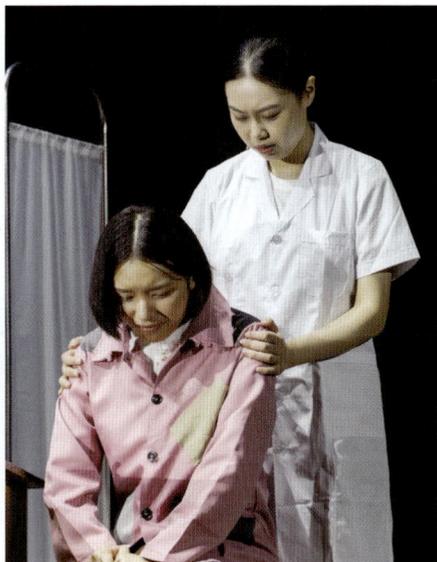
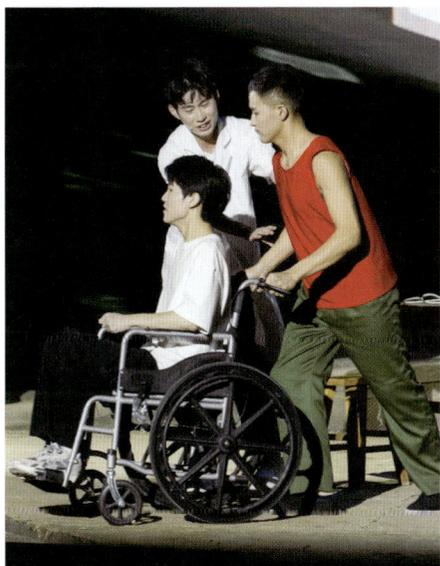
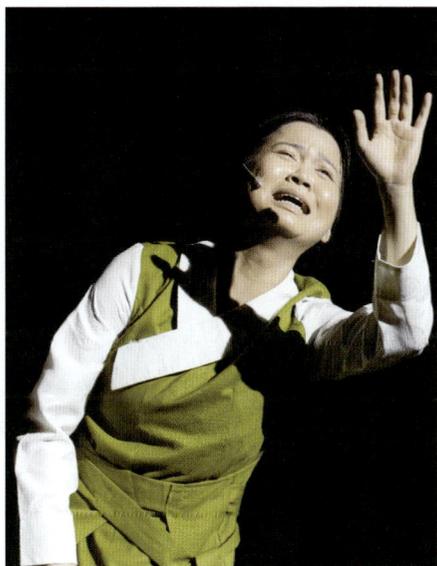

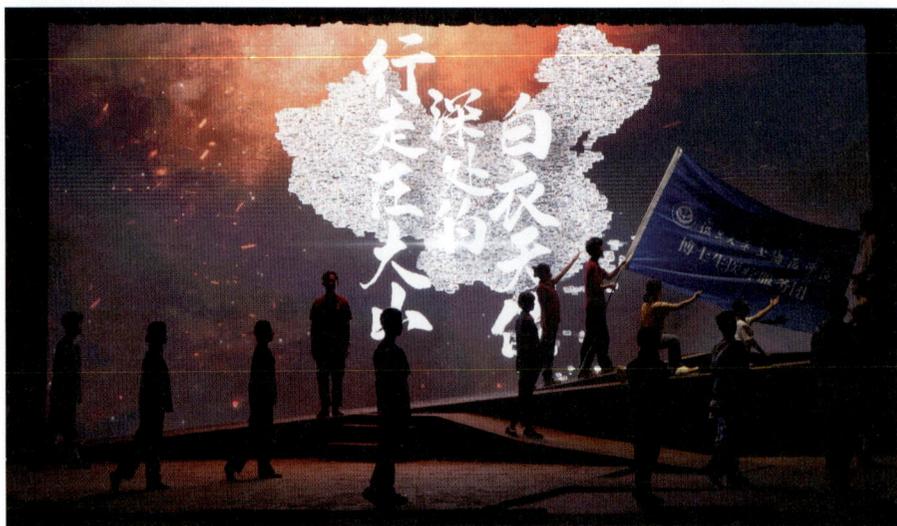

后　　记

伟大脱贫攻坚精神不仅是奋斗的象征，更是我们迈向新时代的动力源泉。
习近平总书记深刻指出："脱贫攻坚精神，是中国共产党性质宗旨、中国人民意
志品质、中华民族精神的生动写照，是爱国主义、集体主义、社会主义思想的
集中体现，是中国精神、中国价值、中国力量的充分彰显，赓续传承了伟大民
族精神和时代精神。"摆脱贫困、实现共同富裕，是中国人民历经千辛万苦所
追求的梦想。在这场与贫困的斗争中，需要勇气、远见、责任和担当。青年兴
则国家兴，青年强则国家强。青年的理想信念关乎国家未来。青年理想远大、
信念坚定，是一个国家、一个民族无坚不摧的前进动力。

在贯彻新时代立德树人工程的过程中，复旦大学上海医学院以脱贫攻坚精
神为主题创作并排演了原创话剧《行走在大山深处的白衣天使》。该剧根据真
人真事改编，讲述了博士生医疗服务团学习弘扬上医前辈"爱国奉献、服务人
群"光荣传统的感人事迹，展现了国家脱贫攻坚取得的历史性成就，将新时代
医务工作者的职业精神、志愿服务精神、脱贫攻坚精神转化为思政育人的生动
教材，发挥了示范引领和辐射带动作用，坚定了对于全面推进乡村振兴的必胜
信心，更坚定了持续弘扬和传承复旦上医"为人群服务，为强国奋斗"的
精神。

全剧以贵州剑河、宁夏西吉、青海玉树、云南永平等地发生的故事为背景，展现了一批批上医学子不畏山高路远，热血接力奉献，真情服务人群，最终收获成长的感人故事。在医学生们的演绎下，一个个人物有血有肉，有笑有泪，打动人心；一幅幅人物群像生动鲜活、饱含深意，引发观众的情感共振。从赤脚医生、巡回医疗，到支医支教、定点帮扶，再到远程医疗、多学科会诊，一幅幅时代图景，一段段服务基层，踏遍青山的如歌岁月在话剧中得以展现。从"指点江山医疗队"到博士生医疗服务团，每一个人都在困难面前豁得出、关键时刻冲得上，展现了在助力脱贫攻坚的过程中，大家众志成城、守望相助，心往一处想，劲往一处使；每一位奋勇前行者的背后都有着学校的坚强支撑，大家将个人与集体融为一体，将国家使命作为自己事业发展的方向。

如果对《行走在大山深处的白衣天使》进行总结，可以用三个词：传承、成长和奉献。

"传承"：上医精神的延续与拓展

早在 1968 年，上海第一医学院（现复旦大学上海医学院）不同系、不同年级的 19 名青年学生组成"指点江山医疗队"，奔赴贵州省最贫困的地区之一——剑河县，用医学知识为当地群众解除病苦。在上医创建 95 周年之际，博医团重走上医"指点江山医疗队"为民服务之路，传承上医前辈精神。原创话剧《行走在大山深处的白衣天使》，讲述的就是博医团沿着前辈的足迹走过万水千山的志愿服务历程。

2022 年，《行走在大山深处的白衣天使》初次上演后就获得了观众的好评和点赞。2023 年，话剧在前一年成功演出的基础上进行了重新编排创作，保留最具代表性的经典片段，增加新的故事，更为全面地展现了一批批上医学子在祖国各地的服务历程。为更好地打磨剧本，主创团队查阅史料、采访博医团前辈，多次参与博医团服务采风，开展了大量调研工作。演职人员利用闲余时间精心排演筹备，话剧剧组成员和博医团成员也共同参与排练过程，不断进行角色的体验交流和故事的讨论。在话剧排演的过程中，他们共同感悟上医人一以

贯之的激情担当，也用自己的方式延续传递着这份精神。一次次的演绎，让演员们对人物形象的理解愈发丰满清晰。公共卫生学院 2023 级博士生文泽轩是枫林剧社的骨干，两度参加话剧编排，在剧中饰演颜老师，其塑造的人物坚持为偏远地区提供优质医疗服务，信念从未动摇。基础医学院 2021 级本科生舒文俊饰演梁医生，这是一个因受到博医团帮助而立志走出大山，成为博医团一员的关键角色。在一次次的调度和转场中，舒文俊也仿佛和博医团的前辈们一起用脚步丈量山河，见证他们的使命担当。

话剧中，还增加了博医团在青海玉树开展服务的故事。"有时去治愈，常常去帮助，总是去安慰。"基础医学院 2021 级本科生许凯羿饰演洛桑爸，他被博医团成员的仁心仁术打动，上医精神代代相承，激励着他立志向前辈学习，为祖国医疗卫生事业发展做出自己的贡献。生物医学研究院 2023 级硕士生李翀扮演赵思扬。他感慨："很荣幸能扮演博医团的一员，给观众展现这么优秀的医生形象，希望上医博医团的精神一直传承下去！"附属眼耳鼻喉科医院 2022 级博士生、博医团学生团长陈天慧曾多次参与博医团医疗志愿服务，无论是剧里剧外，她都被深深触动，她说一定会接好接力棒，以专业所学服务群众。

"这条路漫漫又长长，你的身影是一片光"。原创主题曲《行走》致敬"医路"前辈，并向广大医学生发出做"国之栋梁"的号召。博士生医疗服务团和"指点江山医疗队"的两代人，在"行走"的路上进行时空对话，对于"爱国奉献、服务人群"的共鸣激励着他们不断前行。在这场奉献接力中，每一代人都在书写着时代的答卷，复旦上医"为人群服务、为强国奋斗"的精神，代代相传。

"成长"：独当一面的白衣天使

《行走在大山深处的白衣天使》是一部探讨成长的话剧，剧中故事通过主人公颜老师和梁向明的成长为线索："颜老师"从一位热情洋溢的青年医生，在医疗服务过程中经历了无数的风雨，不断成长引领博医团前行，"小梁"从一名受博医团救助的少年，被上医精神鼓舞，立志并成功地在上医求学，接过前辈

的接力棒，成长为能够独当一面的博医团新成员。梁向明的成长背景是党的十八大以来国家脱贫攻坚的时代缩影，颜老师则是众多上医前辈们的缩影，在与父辈的时空对话中，他们都不断深化对于"爱国奉献、服务人群"的理解。最终，梁向明从颜老师的手中接过旗帜，带领着博士生医疗服务团继续不断前行。

过去的 30 年，博医团一步步走来，感受最深的应该是那些被他们所救助的病人，他们原本的人生在沉落的边缘，却因时代际遇迸发出了新的奇迹。这些故事写下来，仿佛是很小很小，但对于一个个体来说，却是很重很重。剧中聚焦 30 年来博医团在"行走"路上的所见所闻，也见证了国家脱贫攻坚战取得的历史性成就。偏远山区基层医疗水平差，博士生医疗服务团的到来，不仅带来了医疗技术的提升，更带动当地人思想观念的转变，继而为推动当地培养医学人才，提升医疗水平带去动力。就如同剧中的小梁，可能只是被博医团帮助过的很多人中的一个，但对于小梁来说，博医团的出现却是他一次命运的改变：他们不仅挽救了他的双腿，也为他的人生照亮了前行的方向。这种传承与创新的精神正是推动医疗事业不断发展的重要力量。

饰演剧中角色的主力都是上医学生，囊括了基础医学、公共卫生、生物医学等多个院系专业的本科生、硕士生和博士生。在排演过程中，大家兼顾学业与演出，克服困难努力付出，每一个演员在这个过程中都得到了提升。博医团专家志愿者、华山医院骨科副主任医师陈飞雁在观看后被演员们的真挚表演打动，"自然不做作，仿佛他们就是剧中人"。"指点江山医疗队"的前辈们也来到剧场，尘封多年的记忆在瞬间复活，他们上台与演员们亲切交流，苍苍白发衬着学生们的青丝，如此青涩热烈的面庞，他们也曾是这样。前辈们的肯定使演员同学们既自豪又惭愧。"他们感念于我们愿意把这个故事讲述下去，而我们不敢很心安理得地接受他们的夸赞。"药学院 2020 级本科生林浩原在剧中饰演池妻，她讲道："因为越了解这个故事，我们就越知道他们在当时做出这个决定所抱有的决心以及所怀有的志向是多么崇高和纯净"。这或许是《行走在大山深处的白衣天使》的隐藏内核，"对于意义的求索远大于对收益的要求"。

"奉献"：践行为人民服务的宗旨

"为人民服务"的精神始终流淌在上医人的血液里，《行走在大山深处的白衣天使》是历代上医人始终听党话、跟党走，始终扎根祖国和人民的需要，守护人民群众健康，助力脱贫攻坚的坚定誓言。口腔医学院 2020 级本科生徐闾闾讲道，"医日新兮病亦日进，我们可能永远不能攻克所有疾病，治好全部患者，但若能为这个世界减少哪怕是一个被病痛折磨的人，我们所做便是有意义的——我会努力成为一个像前辈们一样的好医生！"也是在这种精神的激励下，主创人员和剧组学生在十分紧张的排练日程下，依旧铆足干劲将剧目打磨完善，靠着一股子韧劲，齐心协力啃下了这块"硬骨头"，让更多校内外师生走进这堂特殊的"大思政课"，接受深刻的理想信念教育。

"深入一线服务的精神，要一代代传承下去"。复旦大学党委副书记、上海医学院党委书记袁正宏和剧组成员交流时肯定大家用话剧形式记录、展示上医历史。他相信，上医人一定会沿着颜福庆老院长创建上医时的道路走下去，初心不变，始终"为人群服务、为强国奋斗"。

观看演出后，原上海计划生育研究所所长、"指点江山医疗队"老队员高尔生深受感动。他深情回忆了参加基层服务的经历，感谢学校对"指点江山医疗队"给予的支持帮助，并寄语新一代的博医团成员，在学习上要走得更高更深，践行"正谊明道"的院训，更好地为群众服务。

"理想者永不独行！"这是博医团精神跨越时空、跨越山河的回响。博医团原学生团长孙肇星在观演后心潮澎湃："博医团的故事会激励更多的医学生一同走上这条通往'健康中国'的服务之路，将'为人群服务'的精神传承下去，续写爱国奉献的故事，这是属于我们青年一代的梦想与荣光！"中山医院 2023 级直博生韩丞治是博医团的新成员，他在观演后说道："感受到的不仅仅是厚重的责任感，还有不断提升自己的紧迫感，要争取像前辈们一样，即使在偏远地区也有能力独当一面，为人群服务。"

《行走在大山深处的白衣天使》是记录，也是升华；是历练，也是洗礼。

对医者来说，比技术更重要的是信念，一个坚守信念的人才能在直面各种困境时勇敢而无悔，锻造出一个温柔而强大的灵魂。

去伪存真，流沙存金；白衣璀璨，青山有情。博医团步履不停，《行走在大山深处的白衣天使》未完待续。

扫描二维码，
观看花絮视频

复旦大学上海医学院
院歌

人生意义何在乎？为人群服务。

服务价值何在乎？为人群灭除病苦。

可喜！可喜！病日新兮医亦日进。

可惧！可惧！医日新兮病亦日进。

噫！其何以完我医家责任？

歇浦兮汤汤，古塔兮朝阳，

院之旗兮飘扬，院之宇兮辉煌。

勖哉诸君！利何有？功何有？

其有此亚东几千万人托命之场。

剧说上医

第二辑

我们的西迁

金 力　袁正宏　主审

张艳萍　徐 军　主编

复旦大学出版社

编 委 会

复旦大学上海医学院党史学习教育 院史原创话剧

我们的西迁

2021.06.27 周日

第一场 14:30　第二场 19:30

复旦大学附属中山医院18号楼3楼福庆厅

上海市徐汇区枫林路179号

上海第一医学院
(现为复旦大学上海医学院)

重庆医学院
(现为重庆医科大学)

出品 // 中共复旦大学上海医学院委员会　　联合出品 // 中共重庆医科大学委员会

监制 // 复旦大学上海医学院党委宣传部/教师工作部　　场地支持 // 复旦大学附属中山医院　　特别鸣谢 // 复旦大学相辉艺术基金

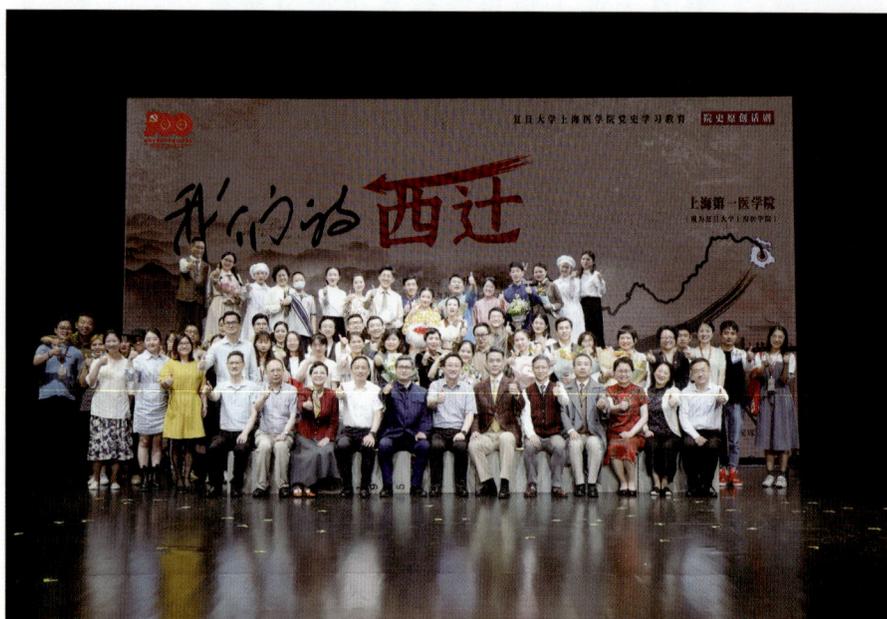

全体演职人员与嘉宾合影

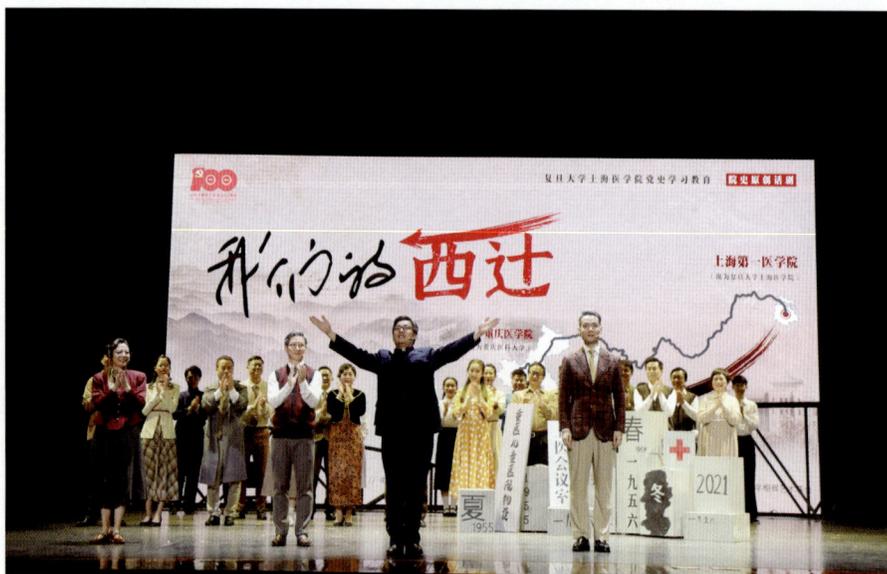

全体演职人员谢幕合影

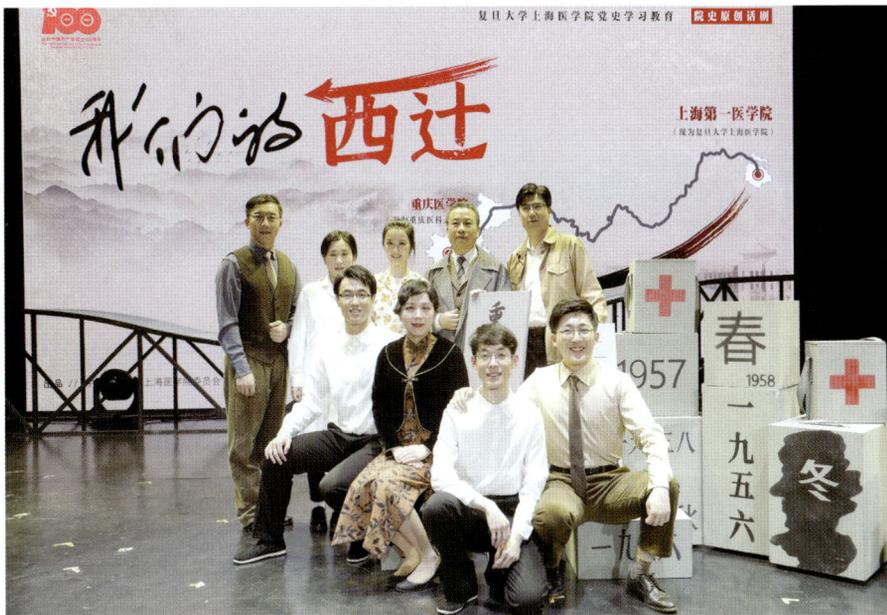

部分演职人员合影（一）

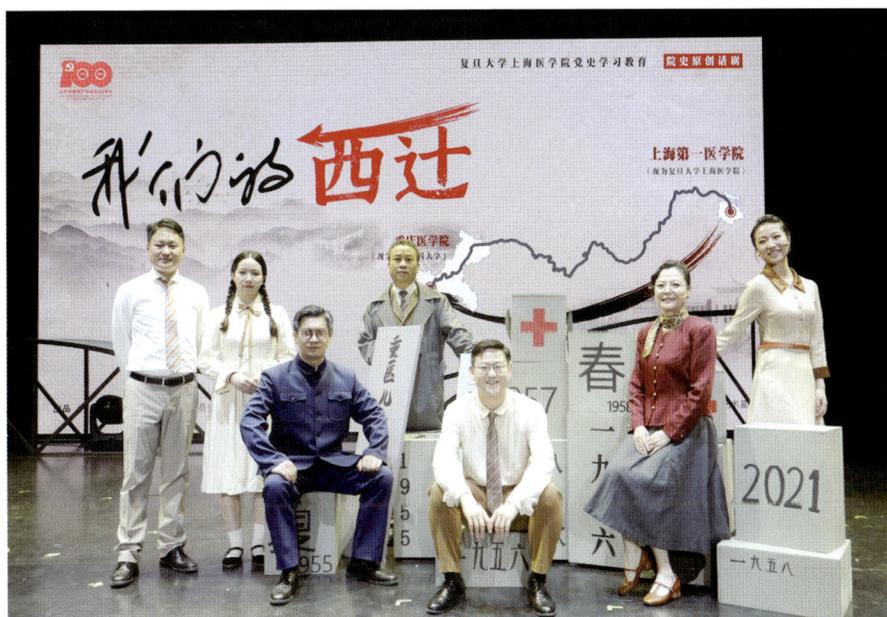

部分演职人员合影（二）

序

讴歌世纪上医　演绎光荣传统

古塔朝阳，枫林落照，歇浦汤汤，时光冉冉。2027 年，复旦大学上海医学院即将迎来百年华诞。

回首往昔，筚路蓝缕，上医人始终与国家同行，与民族同兴。新民主主义革命时期，上医艰苦创业；社会主义革命和建设时期，上医获得新生；改革开放和社会主义现代化建设新时期，上医加快发展；中国特色社会主义新时代，上医深化改革。百年来，从吴淞口到枫林桥，从医学院路到歌乐山下，从抗美援朝到西迁重庆，行走在大山深处，建功于五湖四海，"为人群服务，为强国奋斗"成为一代又一代上医人践行的精神传统，深深融入每一位师生、医护、校友的血脉灵魂。

《剧说上医》丛书计划辑录自部委市三方共建托管复旦大学上海医学院及其直属附属医院以来，复旦上医党委牵头创作的系列校史话剧剧本，以及师生、医护、校友参演、观演话剧后的感想。书内附有每一部话剧的演出视频和原创歌曲 MV，供读者扫码观赏。

排演话剧并非师生们的心血来潮，而是复旦、上医文化使然。复旦素有编话剧、演话剧的传统。复旦剧社成立于 20 世纪 20 年代中期，迄今已有百年历史，是校园戏剧的发轫之处。上医话剧历史虽未经完整考据，但就我所知，在

1947年上医举行的元旦庆祝复员完成游艺大会上，学生曾演出过《失恋同盟》《佳偶天成》两部青春短剧，而这次游艺大会的发起人和观众就包括林兆耆、吴绍青、钱悳、沈克非、谷镜汧、黄家驷、张昌绍、陈翠贞、徐丰彦等多位一级教授。另一位一级教授荣独山，曾担任过话剧主创和主演。在周国民教授写的一篇回忆荣老的文章中提到："1959年5月4日，为纪念五四运动40周年，话剧《火烧赵家楼》在上海第一医学院礼堂上演。演出非常成功，赢得台下观众阵阵掌声。这场话剧的主创和主演就是荣独山教授。"当时和荣独山教授一起担任主演的，还有首创"真丝人造血管"，赫赫有名的崔之义教授。大家熟知的沈自尹院士，曾经也是一名话剧爱好者，高中时就曾通过演出话剧传播革命思想。以上所举之例不一而足，但可以证明的是，上医人演话剧、看话剧，确有传统。

话剧作为一门综合性的艺术，在如今的社交媒体时代，依然有着旺盛的生命力。在有限的时空里，观众沉浸其间，为演员的精彩对白、举手投足以及美妙的光影艺术所吸引，视觉、听觉以及情感均得以充分调动。尤其是观看身边人演身边事，通过话剧回顾院史，更加妙趣横生，意味深长。

2020年10月和11月，经过近一年的筹备，抗疫主题剧《山河无恙》和大师剧《颜福庆》先后上演。 2021年6月底，在中国共产党成立100周年之际，我们又趁热打铁，推出反映上医人响应党和国家号召，溯江而上创建重医的话剧《我们的西迁》，并复演了《山河无恙》和《颜福庆》。 2022年10月，反映改革开放以来上医人参与扶贫助医故事的原创主题话剧《行走在大山深处的白衣天使》连续上演4场，并于次年再次连演4场。其中，《颜福庆》大师剧以1927年至1937年颜老创办上医的十年历程为主线，《我们的西迁》聚焦于20世纪五六十年代上医分迁重庆创建重医，《山河无恙》展示的则是新时代上医人逆行出征抗击疫情的故事，《行走在大山深处的白衣天使》讲述的是20世纪60年代的"指点江山医疗队"和1994年以来的"博士生医疗服务团"的动人故事。连续三年创排的"话剧四部曲"，得到了师生、医护、校友的热情响应，令人鼓舞。而社会各界的高度赞扬，众多热心者索要文稿、视频的举动促成了

本丛书的出版发行。

当然，《剧说上医》系列是开放的，在未来更长的时间里，更多以上医人、上医事、上医史为主题创作的话剧可以纳入其中，成为上医文化的品牌。面向上医百年，我们还拟创排《烽火中的上医》（剧名暂定），展示抗战烽火中，上医为国家和民族保存医学教育火种的往事，等等。当然，我们更期待无数的上医人、上医友能给予指点、支持，不断丰富《剧说上医》系列。

在迎接上海医学院创建百年的接续活动中，如此深入挖掘院史并大力传播，正是希望在重温上医学科发展、学术科研、人才培养等辉煌历史的同时，让上医"为人群服务，为强国奋斗"的精神深入人心、发扬光大并代代相传。

习近平总书记指出，"文化是一个国家、一个民族的灵魂""文化自信，是更基础、更广泛、更深厚的自信，是一个国家、一个民族发展中更基本、更深沉、更持久的力量"。对复旦上医而言，文化是我们的灵魂，师生对上医文化的自信和传承是上医生命力和战斗力的体现。未来，上医党委将进一步挖掘上医人、上医事、上医史，以文化人、以文齐心、以文聚力，让更多师生、医护、校友受感召、受教育、获力量。

最后，让我们再次唱响院歌。"人生意义何在乎？为人群服务。服务价值何在乎？为人群灭除病苦。"这是上医所倡导的文化之根、精神之魂，是推动上医发展的不竭动力。在追求卓越的道路上，让我们赓续这一文化传统，努力创造不负先辈期望、无愧于历史和人民的新业绩。

<div align="right">

复旦大学党委副书记
复旦大学上海医学院党委书记　　袁正宏

</div>

剧说上医

目　　录

剧 情 介 绍

时间　二十世纪五六十年代；改革开放后直到当下。

地点　上海医学院、重庆医学院、重医附属儿童医院、附一院等。

1956 年，上海第一医学院首批西迁人员从上海登船启程，目标——重庆。从此拉开了上医西迁的序幕，也开启了上医与重医、上海与重庆之间长达 60 多年的血脉情缘。

从陈同生书记和颜福庆院长确定"分迁方案"，到钱惪同志全面主持工作，上医向重医派遣人员的工作历时 6 年，总计调派 413 人。其中包括左景鉴、朱祯卿、司徒亮、陶煦、石美森、吴祖尧、李宗明、毕婵琴、郑伟如、吴茂娥、康格非、王鸣岐等各学科专家，更有众多青年教师。他们在广袤的西南大地白手起家，创建了重庆医学院及一所所附属医院，极大改善了西南地区人民的医疗水平。上医西迁是沿海工厂、学校内迁国家战略的重大举措，也是新中国医疗发展历史上浓墨重彩的一笔。

65 年之后，在庆祝中国共产党成立 100 周年之际，复旦大学上海医学院的师生重走前辈西行之路，重温西迁精神，创作了院史剧《我们的西迁》。这是一出全部由医学院师生和附属医院医护人员出演的话剧。我们将在原创的主题曲中，通过钱惪的讲述与歌队对出场人物的介绍，以最真挚的演出，缅怀前辈，再续西迁精神！

人 物 介 绍

钱　悳：男，50 岁，重庆医科大学名誉院长，西迁主要负责人之一。

陈同生：男，50 岁，上医党委书记、院长兼重医院长，西迁主要负责人之一。

颜福庆：男，74 岁，医学教育家、上医创始人，西迁主要负责人之一。

陈翠贞：女，58 岁，中国儿科学开拓者和奠基人，重医附属儿科医院首任院长。

左景鉴：男，47 岁，重医教授、附一院院长，西迁筹备负责人之一。龚之楠夫。

龚之楠：女，40 岁，左景鉴妻。

左焕琛：女，17 岁，左景鉴长女，上医学生。

甘兰丰：男，27 岁，重医附属儿童医院放射科创始人之一。王永龄夫。

王永龄：女，26 岁，儿科血液病专家。甘兰丰妻。

潘秀春：女，24 岁，钱悳秘书，上医西迁教职员工之一。

邵大保：男，16 岁，上医西迁队伍中最年轻的一员。

石美森：男，35 岁，儿科专家，重医附属儿科医院首任副院长。

陶　煦：男，40 岁，原名胡鸿慈，重医基础部主任、教务部主任、院长助理。

张　锦：女，32 岁，重医附属儿童医院副院长、院长，重医儿科系主任。

郑惠连：女，28 岁，重医附属儿童医院办公室主任。

朱祯卿：男，40 岁，重医附一院教授、神经外科主任。

司徒亮：男，45 岁，重医附一院妇产科教授、副院长，妇产科教研室主任。

吴祖尧：男，40 岁，新中国骨科创始人之一，重医附一院骨科主任。

李宗明：男，45 岁，重医附一院内科主任、副院长，人工肝研究专家。毕

婵琴夫。

毕婵琴：女，41 岁，重医附一院妇产科主任，李宗明妻。

郑伟如：男，47 岁，内科专家，病理学专家。吴茂娥夫。

吴茂娥：女，40 岁，重医血液科教授，郑伟如妻。

康格非：男，40 岁，重医医学检验系开创者。

王鸣岐：男，37 岁，著名呼吸病学专家，创建重医附一院肺科并担任主任，曾任重医附一院副院长、重庆医学院副院长。

其　他：医学生、医生、病人等。

序〇幕

扫描二维码，
观看本幕视频

［上海十六铺码头］

［幕后音乐：上医校歌］

［赴重庆的医生、老师三五成群地与学生、家人告别。人群中有夫妻分别，老人与儿子、媳妇道别；老师对留在上海的学生谆谆教导］

钱　惠　　"人生意义何在乎？为人群服务。"这是上医的校歌，也是医者的初心。每当熟悉的旋律响起，我的眼前总会浮现出这样的画面：滚滚东流的长江水，溯流而上的上医人，一颗颗赤忱的医者仁心……上世纪50年代，年轻的新中国百废待兴，从战火硝烟中站起来的中国人以满腔豪情投入祖国的建设事业，广袤，却又相对贫瘠落后的大西南成为沿海地区重点支援地区。1956年，上医第一批西迁人员从上海登船启程，目标——重庆。就此拉开了上医西迁的序幕，也开启了上医与重医、上海与重庆之间长达60多年的血脉情缘。这一切的开始，要从1955年的那个夏天说起……

第一幕

『母鸡下蛋』

扫描二维码，
观看本幕视频

第一场

[颜福庆居所客厅]

[单人上]

单　人　1955 年夏。

单　人　颜福庆——上医创始人；陈同生——上医党委书记、院长。

[单人下]

[颜福庆坐在沙发上看文件。陈同生西装革履，夹着文件包上]

陈同生　颜老，您好呀。

颜福庆　(迎上，握手)陈书记，久违了!

陈同生　我在统战部的时候咱俩就认识了，这回上级派我来当上医的党委书记、院长，今天才来登门拜访，不算晚吧?

颜福庆　不晚不晚，我也一直想跟您好好聊聊，来来，请坐，咱们边喝茶边聊。

[颜福庆和陈同生在茶几旁对面坐下]

陈同生　颜老，我这次来，是想询问您关于上医西迁重庆这件事……

颜福庆　我们已经在积极筹备了，刘海旺同志一行先去重庆考察，这不又有电报来了。

[颜福庆将一份电报递给陈同生，陈同生低头看电报]

颜福庆　海旺到重庆已经快两个月了。四川省委、重庆市委的领导对于建立医学院都很支持。可具体方案迟迟定不下来，基建工作无法推进。他这个总务长着急上火，催着我们掌主意呢。

陈同生　这个主意真不好拿啊。

颜福庆　陈书记，您看这份《计划书》（念）"拟招收学生 4 620 名，本科 4 200 名，干部学员 420 名，投资 127 万元，建筑面积 2 万 1 千多平方米"。

医学院如果建成了，不仅重庆受益，对我国整个西南地区的医疗卫生事业来说，都是功在当代、利在千秋的大事啊！

陈同生　确实如此啊！颜老，我是湖南人，从小在四川长大。太了解那里缺医少药的痛苦了。老百姓缺乏医疗常识，也没有好的医疗条件，一些在大城市看起来根本算不上什么的病，在大山里就能要了人的命啊。

颜福庆　是啊。我搞公共卫生这些年，对西南地区的卫生条件和人群的健康状况非常了解。将上医西迁重庆，中央的决策不可谓不明智。

陈同生　颜老，您能这样想太好了，我来之前还担心您——

颜福庆　担心什么？

陈同生　担心您——舍不得一手创办的上医——西迁。

颜福庆　唉——西迁，在重庆建立医学院，这是利国利民的好事。"为人群服务、为人群灭除病苦"向来是上医的办校宗旨、医者的职责所在。相信上医的师生也都明白这个道理，有这样的觉悟。但是——

陈同生　但是什么？您有顾虑尽管说。

颜福庆　但是全迁，把整个上医搬到重庆去……

陈同生　您的意思是？

颜福庆　上医全迁至重庆，始终只有一所医学院，但如果保留上医，分迁至重庆建一所新的医学院，那就会有两所医学院。

陈同生　对呀！

颜福庆　打个比方，全迁就好比把一棵大树连根拔起，移植到一个新的地方，伤筋动骨，还可能水土不服。分迁就好比是母鸡下蛋，上医拿出最好的资源支援重庆，好比是母鸡孵小鸡，将来小鸡长大，不就有一东一西两只鸡了嘛！

陈同生　（沉吟）有道理，这个方法好。"母鸡下蛋"，在重庆孕育一个新的生命，开创一片新的未来。

颜福庆　将来上海、重庆两所同根同源的医学院，还可以多多切磋交流，合作

共赢，携手共进，岂不是两全其美？

陈同生　太对了！而且说实话，如果全迁，搬迁的费用也够在重庆新造一所医学院了。

颜福庆　更何况，如果全迁，没有了上医，中山、华山这些附属医院就没有源源不断的优秀医学生，岂不是一下子成了空架子？问题多多啊。

陈同生　全迁问题多多，分迁——好处多多。

颜福庆　可中央未必认可分迁方案……

陈同生　这个您不用担心，只要方案合理，理由充分，相信上面会考虑的。

颜福庆　要不我们试一试？

陈同生　试！一定要试！为了给国家建设两所高水平的医学院，为了更多的人群享受优质的医疗服务，为了国家卫生事业的均衡发展，只要我们没有私心，一切为了人民，就值得试，也必须试！

［颜福庆说不出话，与陈同生双手紧握良久］

［钱悳追光］

钱　悳　陈同生书记果然是一诺千金、言出必行，他亲自进京面见高教部和卫生部的领导提出"分迁"方案，果然得到了周总理的支持。至此，上医西迁重庆"分迁"方案尘埃落定。

第二场

［上医会议室］

［单人上］

单　人　钱悳——传染病学专家；李宗明——内科学专家；陈翠贞——儿科学专家；朱祯卿——神经外科学专家；吴祖尧——骨科学专家；左景鉴——外科学专家。

［歌队下］

［重庆医学院师资配备委员会主任、副主任等围坐在会议桌前，陈同生

[主持会议]

陈同生 各位同志，中央已经正式批准了我们的"分迁"方案。今天，我以上海第一医学院党委书记、院长兼重庆医学院院长的双重身份，主持重庆医学院师资配备委员会的第一次大会。同时宣布，颜福庆院长为建院委员会主任；左景鉴、陈翠贞教授担任副主任，负责具体迁院事宜。下面请颜老为大家说几句。

颜福庆 同志们，客套话不多说了。沿海工厂、学校内迁是国家的大战略。首先，要在思想上达成共识：这次去重庆，并非短期支援，而是永久扎根。

陈同生 颜老说得对。有什么困难，请大家畅所欲言，不要有顾虑。在座大部分同志抗战时期都在重庆工作过，知道那里各方面条件都和上海不能比，西迁后待遇也会比现在降低，大家要有心理准备。

吴祖尧 这有什么可怕的，再难还难得过抗战那会儿？住草棚子，吃霉米饭。宗明，你还记得那个顺口溜怎么说来着？

李宗明 一年级戴眼镜，二年级备痰盂……

钱　悳 三年级咯血……

众　人 四年级睡棺材。（众人笑）

陈翠贞 我们可没让学生睡棺材，反倒培养了这么多人才，挽救了许多生命。

左景鉴 我至今还记得我们在轰炸警报声中做手术的情景……

钱　悳 那里的老乡多淳朴啊！没有他们，也没有今天的我们，现在的上医。这次西迁重庆就像是回老家，有什么好挑三拣四的？

陈翠贞 我巴不得现在就回去呢。关于西迁人员，领导上有什么安排？

颜福庆 教研室有正副主任的，副主任到重庆；没有副主任的，安排高年资讲师到重庆。

吴祖尧 设备呢？没有先进的设备，教学和医疗工作很难开展啊。

颜福庆 教学和医疗设备，凡是上医有两套的，都要拿出一套来，支援重庆。

众　人 对对，就应该这样。

左景鉴　去重庆的人员名单大概什么时候确定？招生工作计划什么时候开始？

陈同生　中央希望明年春天，第一批师生能够登船启程。明年 8 月完成招生工作，争取 9 月 1 号正式开学。赴重庆的人员名单我们要尽早确定，但是可以分批分次。

众　人　只有不到一年的时间，很紧张啊。

陈同生　大家还有什么意见建议或困难，都可以提出来。

朱祯卿　临床解剖教学需要用到大量的遗体标本，重庆那边估计短时间内很难解决。

左景鉴　（沉吟）这是个大问题啊。

颜福庆　遗体标本也从上海运到重庆去，解决燃眉之急。然后考虑在当地动员遗体捐献。

陈同生　颜老这个方案好，我同意。学校配给我的那辆福特轿车，这次也一并送过去，给重庆医学院用。

吴祖尧　这么多人、物，怎么走？走水路还是陆路？

陈同生　大批人员集中走，由院方包船。至于后面的小部队，可以视实际情况，灵活处理。

颜福庆　昨天，总务长刘海旺同志已经从重庆拍回电报，那里各项工作已经顺利展开，他在山城翘首等待各位。上海也不能落后，一定要保质保量及时高效地完成筹备任务。

众　人　一定！

陈同生　那么大家各自去落实，散会。

　　　　　［众人离场，左景鉴与陈翠贞走在最后］

陈翠贞　离开重庆这么多年了，我还真想回去看看呢。景鉴，你想不想回去啊？

左景鉴　当然想，做梦都想——歌乐山、沙坪坝……都是留下我们青春记忆的地方。

［钱惪追光］

钱　惪　就这样，荡气回肠的西迁正式开始了。在烽火硝烟的抗日年代，是重庆的高山峻岭，是火辣热情的重庆人接纳了上医，留住了上医的血脉。如今，是我们报答这片广袤土地的时候了。

启程之前

第一场

[1957 年 10 月]

[左景鉴家客厅]

[龚之楠打包行李，左景鉴深情地望着窗外]

龚之楠　真的要走，还真有些舍不得呢。常言道，破家值万贯，没想到搜搜拢拢，要带的东西还真不少。

[左景鉴回身，搀起龚之楠的手]

左景鉴　之楠，真是对不起，从认识那天起，就拖累你跟着我到处奔波。我知道，这个家的一草一木，一张桌子一把凳子，都是你一点点置办起来的。你舍不得，我也舍不得啊。

龚之楠　老左，说什么呢？悲悲戚戚可不像你左大医生的作风。再说，抗战那会我们结婚，条件更艰苦，可是条件艰苦没关系啊，只要有你在身边，我就安心。我愿意跟着你，到祖国需要的任何地方去。

左景鉴　对，现在西南的医疗事业需要我们。

龚之楠　只是，留焕琛一个人在上海……

[说话间，大女儿左焕琛兴冲冲地推门而入]

左焕琛　妈，我回来了。（见到父亲，惊喜）爸爸，你这么快就到上海了呀！这次你能代表重医来参加我们上医 30 周年校庆，我真是太开心了，我已经半年多没见到你了，好想你啊！我已经在上医读书学习了呢。

[龚之楠回屋继续收拾行李]

左景鉴　我一进门，你妈妈就告诉我，你在上医学习得很好。

左焕琛　从今天起，我不仅是您的女儿，也是您的校友了。

左景鉴　你能进入上医读书，我真高兴。不过千万不能骄傲自满。你要时刻牢记好好学习，将来做一个"正谊明道"的好医生哦。

左焕琛　（调皮地）遵命。爸爸，您这次回来能待多久啊？能和我们一起过年吗？

龚之楠　你爸爸这次回来不仅是参加上医 30 周年校庆活动的，还要为重医的建设做许多筹建准备工作，因为重医的建设已经进入关键时刻。不过这次啊，他在上海只能待两天。

左焕琛　（见到房中堆着的行李）这么多行李？爸爸，这些你都要带去重庆吗？要搬这么多东西呀？

龚之楠　焕琛，爸爸妈妈有个重要决定要告诉你。

　　　　［三人坐下］

左景鉴　我们就是在准备搬家——我们决定把家搬去重庆，今后成为重庆人了。

左焕琛　搬家？妈妈，你要和爸爸一起去重庆？

龚之楠　爸爸正和我商议，准备我们全家——一起去。

左焕琛　可是我刚考上大学，我不想放弃学医。爸爸，我去重庆能进重医吗？

左景鉴　不，你弟妹焕琮、焕瑶和我们一起走，你留下。

左焕琛　（惊呼）为什么？为什么让我一个人留下？我不，不，我就和你们一起去！让我也整理东西！

　　　　［左焕琛迅速整理自己的东西］

左焕琛　要去一起去，要留一起留，把我一个人丢上海，我不同意！

左景鉴　焕琮、焕瑶还小。你已经是大学生了，应该独立了。你妈妈在你这个年纪已经是南京抗日救护队的队员，在枪林弹雨中救护伤员了。这次把你留在上海，对你也是一种锻炼。

左焕琛　可是，你们都走了，这么大一套房子里只剩下我孤零零的一个人。妈，我有些害怕。

左景鉴　不用害怕，因为这个家，你也不能住了。

左焕琛　什么意思？

龚之楠　你爸爸已经申请，将房子交还给政府。

左焕琛　那我住哪里？你们回来住哪里？

左景鉴　我们去重庆，是要待一辈子的，不打算回来了，没有必要留着这么大的房子。何况，这房子是国家分配给我的。妈和弟、妹走后，你可以搬去学校宿舍。这样可以把更多时间用在学习上，也可以和同学多交流。

　　　　［左焕琛缓缓站起，沿着屋子慢慢走着、摸着］

　　　　［左景鉴和龚之楠别过头去不忍看女儿］

左焕琛　爸、妈，这么好的家，我们真的不要了吗？

龚之楠　焕琛……

左焕琛　可是我从来没住过宿舍。妈妈，要不这样，让爸爸带焕琮先去重庆，你和妹妹留在上海，我们搬到楼下，不要这套复式大房子，就搬到楼下小套房子去住。

左景鉴　这可不是讨价还价的。这房子我们去重庆后是必须上交的，你就搬到学校去住，好吗？

　　　　［左焕琛受到批评，委屈得几乎要哭出来］

龚之楠　好了好了。焕琛一向是最懂事的。你不要着急，慢慢和她说。焕琛啊，建设重医，你爸爸是带队人。如果他三心二意，不全家搬去重庆，怎么带得好队伍？

左焕琛　我知道，我只是一下子接受不了，有些害怕。那能不能提出申请给我在上海留个小房间？

左景鉴　不行的，我怎能提出为你留房子呢？我要以身作则的，焕琛。

左焕琛　你们就丢下我一人吗？你对病人都那么体贴，你怎么不为我想想呢？不考虑一下我的感受？

左景鉴　我相信你会想通的。我们应该服从大局、明白事理，我们全家都要为重医建设多作贡献。你是我的好女儿，要为弟弟妹妹树立好榜样！

　　　　［左焕琛哭泣，龚之楠安慰］

龚之楠　好了，说够了没有？你是顾全大局，但焕琛从来没有离开过父母，离

开这个家，现在我们把她一个人扔在上海，还要叫她搬到学校去住，我还真不舍得。

左焕琛　妈……

龚之楠　你就给她点时间吧，我相信她会想通的。

左景鉴　唉……

　　　　［左景鉴和龚之楠拿着行李离开］

钱　惠　最终，左景鉴还是"狠心"把女儿独自留在了上海，让她住进上医集体宿舍。对于父亲的决定，左焕琛始终不解，直到——她自己成了一名真正的大夫，弟弟妹妹们都成了重医人，为重医发展作出贡献，她的孩子一度也在上医学习和工作，她才深深明白父母的苦心、父辈的信仰。在一次演讲中，她这样说——

左焕琛　这不是父亲一个人和我一家人的写照，而是我们上医西迁 413 人的整体写照，西迁精神的精髓就是听党的指挥，跟党走，与党和全国人民同呼吸、共命运。是的，这就是西迁精神，我们上医人的精神所在。

第二场

［单人上］

单　人　1958 年初春。甘兰丰——放射科专家；王永龄——血液科专家。

　　　　［单人下］

　　　　［上海外白渡桥］

　　　　［中山医院年轻大夫甘兰丰心事重重地望着滔滔江水］

　　　　［甘的女友王永龄从背后蹑手蹑脚地上，忽然踮脚捂住甘兰丰的眼睛］

王永龄　（粗声粗气地）猜猜我是谁？

甘兰丰　（拨开王永龄的手）永龄，别闹了。

王永龄　真没劲！怎么？生气啦？（抬手腕看手表）6 点 58 分。我可没迟到。你看，我还特地给你带了常熟的叫花鸡。闻闻，香不香？

甘兰丰 （推开）我不饿。（有些难以启齿地）永龄，我今天约你，是有一件非常
重要的事情要和你说。

王永龄 我知道。其实，我也有一件"非常重要的事情"想要问你。

甘兰丰 那——要不，先说你的事情。

王永龄 （羞涩地）这种事情，哪有女孩子先开口的？（转过身去，等甘兰丰先
开口，没有动静）你说呀，我听着呢。

甘兰丰 （鼓起勇气，快速地）我们分手吧！

王永龄 （突然转身，难以置信地）什么？你说什么？

甘兰丰 我是说——我们分手吧。

王永龄 你是开玩笑还是认真的？

　　　［甘兰丰沉默］

王永龄 你说呀！一个大男人，干嘛吞吞吐吐的？

甘兰丰 我们分手吧，我们——不合适。

王永龄 哪里不合适？你不说清楚，我不同意。

甘兰丰 我在上海，你在常熟，两地分居。

王永龄 上海和常熟才多少距离？坐车一天就到了！

甘兰丰 我们都是医生，工作忙，没有规律。要是在一起，以后照顾不了家里。

王永龄 这个理由也不成立。你认识我的时候，就知道我们俩都是学医的。你
现在才想起来不合适？

甘兰丰 以前年轻，没考虑这么多。

王永龄 沈克非和陈翠贞教授，左景鉴和龚之楠教授，李宗明和毕婵琴教授，
还有石美森和凌萝达教授，不都是夫妇两人共同献身医学事业？怎么
会影响家庭和睦？

甘兰丰 我——我心里有了别人好不好？永龄，是我见异思迁，是我对不起
你。你忘了我，在上海你一定能找到比我更好的……

王永龄 （打断）在上海？

　　　［甘兰丰自知失言，打住］

王永龄　我在上海能找到更好的对象。那你呢？你要去哪里？甘兰丰，你脸红了。你从来就不会撒谎。你说实话，我要听实话。

　　　　［甘兰丰沉默］

王永龄　你是要去重庆是不是？

甘兰丰　你也知道了？

王永龄　西迁这么大的事，谁不知道？

甘兰丰　我是上医培养的，上医需要我们，我是下定决心，一定要去重庆的。

王永龄　那我和你一起去。

甘兰丰　永龄，你一个女孩子。重庆的生活太艰苦了，你习惯不了。

王永龄　你受得了，为什么我就受不了？你不要看不起女人。

甘兰丰　我不是这个意思。你一个苏州女孩，吃得惯重庆的辣？

王永龄　吃辣有劲，多吃吃就习惯了。

甘兰丰　重庆都是山，你这么瘦弱，爬不动。

王永龄　多爬爬就当锻炼身体，多好。

甘兰丰　你是家里的宝贝女儿，叔叔阿姨舍得你去那么远的地方？

王永龄　我爸爸妈妈才不像你这么死脑筋呢。又不是去天涯海角，一辈子不见面了。我爸爸还说，等我在那里安顿下来，要接他们去重庆玩呢。

甘兰丰　叔叔阿姨——他们？

王永龄　（点头）我今天想要和你商量的重要事情，就是想和你一起去重庆。

甘兰丰　（将信将疑地）真的？

　　　　［王永龄坚定地点头］

甘兰丰　可是，这次去重庆的，都是上海医学院和附属医院的老师。你的工作单位是常熟第一人民医院，不符合要求啊。

王永龄　有一个办法，我可以换一个身份，不是上医职工，而是……

甘兰丰　换一个身份？什么身份？

王永龄　（低声）家属。

甘兰丰　什么？

王永龄	傻瓜，职工家属呀！
甘兰丰	职工家属？　（恍然大悟）永龄，你的意思是要和我结婚？是不是？我太激动了，我太开心了。（激动地抱着王永龄转圈）永龄，太好了，太好了。
王永龄	放下！放下！你想把我抛黄浦江里啊？
甘兰丰	我们明天就去领证，一起去重庆，好不好？
王永龄	好，明天就领证，一起去重庆。（拿出包里的叫花鸡）喏，叫花鸡，现在有胃口吃了吗？
甘兰丰	（不好意思地挠挠头）还真有点饿了。
王永龄	傻瓜，我怎么放心让你一个人去重庆哟。

钱　惠	许多年以后，甘兰丰与王永龄都已成为重医的专家。当被问及当年的决定时，他们笑着说——
甘兰丰	当时并没有想太多，只有一个念头，到——
两　人	祖国最需要的地方去！
钱　惠	一批又一批上医人无不是怀抱着同样的初心，前赴后继地去到重庆，这一去就是一辈子啊！

第三场

[钱惠办公室]

钱　惠	小潘啊，第三批调往重医的教师名单公示后，有没有人有意见？
潘秀春	钱院长，有意见的人太多了。
钱　惠	是对去重庆有顾虑？有想法？
潘秀春	恰恰相反，好多老师找我问"为什么这次名单上没有我？我究竟要等到什么时候？"，还有人追着要见您，当面申请。您出差这几天，我可是替您挡了好几拨人呢。
钱　惠	我们的老师真是可爱啊。小潘你也是，我一个电话，你一秒钟都没犹

豫就答应了。

潘秀春　这有什么好犹豫的？钱院长您的枪指到哪里，我就冲向哪里。

钱　惪　建设重医，这场"仗"可不好打啊。

　　　　［屋外响起敲门声，潘秀春去开门］

　　　　［陈翠贞教授优雅地走进屋子］

钱　惪　陈教授。

陈翠贞　钱院长，冒昧打扰您了。

钱　惪　哪里话，快请坐。小潘，倒茶。

潘秀春　好嘞（下）。

陈翠贞　钱院长，第三批去重医的名单已经出来了，你自己都要去了，怎么这次还是没有我的名字啊？

钱　惪　陈教授，您先别急，喝口茶。请您留在上海，是陈书记和颜院长考虑再三，共同做出的决定。

陈翠贞　重庆儿童医院已经成立两年多了，美森他们干得热火朝天，而我这个挂名院长人却在上海，这不是笑话吗？

钱　惪　您不是也已经去过好几次重庆了吗？儿童医院和重医儿科系能这么迅速地建立起来，您是第一大功臣啊。我知道，您是"人在上海心在渝"，时刻牵挂着重庆呢。

陈翠贞　心在渝，人也要在渝才行啊。委员会第一次开会的时候，我就和景鉴约定，要再回重庆干一番事业，报答西南地区老百姓的深情厚谊。可现在呢？景鉴把上海的房子都交给了国家，一家子当"重庆人"去了。我还留在原地。如果组织上是担心我的身体……

钱　惪　组织上确实很关心您的身体。

陈翠贞　您放心，我的身体没问题，多休息休息就好了。

钱　惪　也不仅仅是这个原因。您留在上海，能发挥的作用更大。您还记得颜院长关于"分迁"的那个比喻吗？

陈翠贞　"母鸡下蛋"嘛。这个颜老，亏他想得出，不过还真是形象。

钱　惠　所以嘛，您是中国儿科医学的奠基人，您坐镇上海，就好比"母鸡守着鸡窝"。再说，美森同志是您一手带出来的，他去重庆，您还不放心？

陈翠贞　您说的这些我都明白。但是作为重医筹建委员会副主任，我更应该像你和景鉴一样做个表率不是吗……

钱　惠　但是上海这里更需要您啊！虽然您人不在重庆，但是那边的工作肯定也要仰仗您，没准还要请您亲临指导，只怕到时候您要劳累了。

陈翠贞　累我不怕，只要重庆有需要，我打起包袱马上出发。

钱　惠　好，一言为定。陈教授，这下可以安心喝口茶了吧？

陈翠贞　(举起茶杯)听说你马上要走了，我以茶代酒，为你践行，此去重庆，创业成功！

钱　惠　(举杯相碰)干！

第四场

[回到开场的上海轮船码头]

[舞台后区众人传递。校歌起]

[校歌声中，大屏幕上飞过413位西迁人员名字及主要人物照片]

[钱惠追光]

钱　惠　从1955年4月重庆医学院筹建起至1960年7月，上医向重医派遣人员的工作历时6年，总计调派413人。这413个名字里有临床的医生，有行政人员，也有基础学科的教师。这413个名字背后，是不计个人得失的付出和牺牲，是父母妻儿的相隔两地，是战胜一切困难的壮志豪情，是对祖国和人民最深切的爱……

[众人背过去]

众　人　我们是上医人，我们也是重医人。

钱　惠　我们都是心甘情愿为了新中国医疗事业无悔付出的——

众　人　中国人！

创建重医

扫描二维码，
观看本幕视频

[钱惠追光]

钱　惠　上医西迁重庆，是一件事情两头忙。上海这里积极地筹备，送出一拨拨的精英良将和一批批的物资；而重庆这边也同样在积极地筹备，袁家岗的教学大楼和附属医院还在建，重庆市政府就把市委办公大楼给腾了出来，交给上海来的最早一批儿科专家，在重庆率先成立了西南地区的第一所儿科医院。

第一场

[重庆市委办公大楼门厅]

[石美森、张锦、郑惠连和其他几位儿科的医生、护士们正在忙碌着：有的在往外搬原办公大楼里的旧报纸、文件、杂物等，有的在往里搬入上海运来的儿童医院的各种医疗设备，设备装在几个大箱子里，箱子表面标注着"重医儿童医院物资"的字样……]

单　人　1956 年。石美森——儿科专家；郑惠连——儿童医院院办主任；张锦——儿科专家。

石美森　我们的物资还有多少？

郑惠连　还有一车就搬完了。

石美森　小张，你也已经很久没有回过宿舍了吧？

张　锦　没事儿，袁家岗那边我们为了早点开业，也都值得。

石美森　好，那我们早点忙完，早点休息。

[一位青年妇女抱着襁褓中的婴儿，尾随着大箱子上]

妇　女　(哄着孩子)幺儿幺儿，快醒醒，咱们有救了。

[郑惠连注意到了妇女]

[医生们陆陆续续把物资搬出来]

郑惠连　您有什么事吗?

妇　女　我刚刚在路口看到这箱子,上面写着"重医儿童医院",就赶紧抱着我的孩子跟过来了。可这儿童医院在哪里呀?

郑惠连　就在这里,还没开,不过快了。

妇　女　多快?

郑惠连　差不多一个月吧。

妇　女　(绝望地)我的孩子怕是等不到那个时候了。

郑惠连　(立刻接过妇女怀中的孩子,摸摸他的额头、胸口)他怎么了,我看看。这孩子出生多久了?

[石美森抱着箱子上]

妇　女　三个月了,一直就像小猫似的,哭声小,胃口小,个头一直就没长,眼睛也张不开……去了几家医院都说没救了……

郑惠连　石院长——

[石院长走上前]

郑惠连　石院长,您给看看这个孩子。

石美森　这孩子呼吸很微弱,肚子也有点胀。几天没有大便了?

妇　女　好几天了……

石美森　小郑,赶紧准备手术,估计是肠梗阻。

[医生们上]

郑惠连　是!(对医生、护士)赶紧拆箱,准备手术器械。

[医生、护士们立刻行动起来]

妇　女　咱们这医院不是还没开吗?这就可以动手术了?

郑惠连　孩子等不及了,需要急救!

妇　女　谢谢!谢谢活菩萨!

[妇女转身就走]

郑惠连　哎!你怎么走了?先陪着孩子,不用急着交钱。

妇　女　我那个,不是,我得赶紧回去通知我嫂子,他们村好几个孩子最近都

得了怪病，我得赶紧通知他们都到这里来看。

郑惠连　哎！哎！我们这医院还没有正式开业呢！

妇　女　开不开业不要紧，不是有你们这些活菩萨在嘛。

　　　　［妇女奔下］

　　　　［一个老乡上，手里提着东西］

护　士　您好？

　　　　［老乡摆摆手］

　　　　［张锦上来核对器材］

张　锦　请问，您找人吗？

老　乡　听说咱们这里要开医院？

张　锦　对，儿童医院。

老　乡　有氧气瓶吧？

张　锦　等正式开业了就有了。

老　乡　那这里就是离我家最近的有氧气瓶的医院了。

张　锦　您住附近？

老　乡　是呀，我是在前面路口开小吃店的，离咱们医院最近的小吃店。

　　　　［众医生、护士上］

张　锦　哦哦哦，小吃店。好好，我们有空就去你店里改善伙食。

老　乡　我不是来做生意的，我老婆煮了一篮子鸡蛋，炒了一篮子花生，让我
　　　　送过来给大家伙补补身体。

　　　　［几个医生、护士好奇地围了过来。老乡把一个个鸡蛋、一把把花生硬
　　　　塞在他们手里、兜里，大家纷纷拿钱出来给他，老乡硬是不要］

老　乡　送给你们吃，不要钱。

张　锦　那怎么行？无功不受禄。

　　　　［老乡坚决不要钱，还生气了］

老　乡　说不要钱就是不要钱！送给你们吃。

医　生　那您有什么事儿吗？

护　士　要看病吗?

老　乡　我丈母娘肺上有毛病，每次发作都要接氧气瓶吸氧，但是有输氧设备
　　　　的医院太远了。丈母娘上个月又病了，半路上就咽气了，我老婆那个
　　　　哭呀。现在好了，有氧气瓶的医院开在了家门口。要是你们早点开，
　　　　我丈母娘兴许就不会这么早就走了……

　　　　　［众人唏嘘不已，纷纷安慰老乡。张锦偷偷把钱塞在了老乡的篮子里］

张　锦　东西我们收下，您的心意领了，但是就这一次，下次一定别送了。

老　乡　我没啥别的意思，就是想跟咱们这些医生、护士攀个交情。

张　锦　明白! 我们现在就算是朋友了，以后有什么需要就来找我们。

老　乡　太好了，太好了! 十里八乡的就盼着你们早点开业呢!

张　锦　一定! 一定!

　　　　　［老乡下］

　　　　　［陶煦上］

陶　煦　小锦。

张　锦　你怎么来了?

陶　煦　今天在附近办事，来看看你们。累吗?

张　锦　不累。

陶　煦　准备得怎么样了? 什么时候能开业?

张　锦　估计还要一段时间。

　　　　　［石美森上］

石美森　陶主任来了?

陶　煦　石院长，这是刚做好手术?

石美森　是呀，来重庆的第一台手术。

张　锦　袁家岗那边怎么样?

陶　煦　教学大楼、师生宿舍这些还在建，教学教研的准备工作也是千头万
　　　　绪……

石美森　那附一院呢? 什么时候建?

陶　煦　还要等一段时间。

张　锦　要不先在我们这里挤一挤吧。重庆这里的医疗条件太落后了，咱们哪

　　　　怕就内外科几十个病床呢？越早开业，越能挽救更多的生命。

　　　　［一个戴着头盔的工人着急上］

工　人　救命呀！救命呀！

　　　　［大伙纷纷出来］

石美森　怎么了？

工　人　救命呀，咱们在挖山洞，突然发生塌方事故，十几个兄弟埋在里

　　　　面了。

石美森　大家伙，先跟我救人去。

陶　煦　我也去！

石美森　张锦医生，你和小郑，你们留下来看家。

　　　　［在工人的带领下，石美森携众人下］

张　锦　（撸起袖子）小郑，咱们也别闲着，赶紧加油干吧！

郑惠连　对！（也撸起袖子）加油干！早一天开业，早一天治病救人！

　　　　［音乐起，两人兴高采烈地忙碌着……］

　　　　［片刻后，众人上，也都纷纷撸起袖子热火朝天地干了起来：铺病床、

　　　　准备输液设备、给器材消毒……］

　　　　［钱悳追光］

钱　悳　1956年6月1日，国际儿童节这一天，在大家的共同努力下，重医儿

　　　　童医院顺利开业了！同年9月1日，重医首届434名来自四川省内外

　　　　的学生汇集一堂，开始了新的学习生活。 10月27日，学校隆重举行

　　　　了"庆祝重庆医学院成立暨首届开学典礼大会"。从此，一所新型的

　　　　医学院在祖国的大西南诞生了！

　　　　［众人走位站定，抽象呈现开学典礼现场。有一些学生上，老师们给他

　　　　们别校徽……］

同学甲　同学们，我们的校训是——

同学们　严谨、求实、勤奋、进取。

　　　　〔陈同生、颜福庆、陈翠贞等代表上医上场〕

颜福庆　重庆医学院的诞生，壮大了医疗卫生战线的队伍。

陈同生　我们深信，你们定将以茁壮的力量，坚强的步伐，在消灭疾病，维护
　　　　人民健康的伟大事业中为国家培养出更多更好的、德才兼备的医药卫
　　　　生干部。

陈翠贞　并在向科学进军，提高医学科学水平的战线上取得伟大的胜利。

三人合　重庆医学院的同志们，让我们在共同的事业中携手前进！——上海第
　　　　一医学院全体同志。

重医人　让我们在共同的事业中携手前进！——重庆医学院全体同志。

第二场

〔钱惪追光〕

钱　惪　我的那些先期到达重庆的战友们，真是了不起。经过他们的共同努
　　　　力，重庆医学院终于在袁家岗的废墟上拔地而起，附一院和儿童医院
　　　　也因为卓越的医疗水平在百姓中树立了良好的口碑。当我自己终于在
　　　　1958 年夏秋之际带着全家坐船奔赴重庆时，内心的感慨无以名状：路
　　　　漫漫其修远兮，吾将上下而求索。

〔1958 年，夏〕

〔重庆医学院食堂〕

〔众人欢欣鼓舞地准备着晚餐：搬桌子的、摆椅子的、擦桌子的、铺台
布的、端冷菜的、端瓜果碟的……大家热得汗流浃背，纷纷扇扇子，拿毛
巾擦汗〕

〔郑伟如把吴茂娥拉到一边〕

康格非　郑伟如——内科专家。

康格非　吴茂娥——血液病学教授。

［甘兰丰拿着酒上，坐下］

郑伟如　你不要忙了，把炉子看看好，今天这顿饭非常重要。

吴茂娥　晓得啦，你放心吧，今天绝对不会让你失望的。

郑伟如　快去吧。

［司徒亮站起来］

司徒亮　毕医生。

毕婵琴　主任。

吴祖尧　司徒亮、毕婵琴——妇产科专家。

司徒亮　昨天手术的病人和婴儿怎么样？

毕婵琴　您放心，产妇和婴儿现在情况稳定，我们会继续观察的。

康格非　陶煦——外科专家。

陶　煦　真没想到，钱院长真的来了，就是来重医做副院长，真是委屈他了。

石美森　本来以钱院长的资历过来肯定是要当院长的，但是四川这里另有安排了。据说为这事，陈同生院长在上海专门找钱院长谈话，意思是如果他选择留在上海，组织上也会理解，结果他说不管担任什么职务，一定要来。

郑伟如　我了解他，他说来，就一定会来。

［众人感慨，钱院长就是说一不二］

［左景鉴独自上］

陶　煦　左院长，你怎么一个人来了？钱院长没接着？

众　人　钱院长不来了？

［左景鉴热得喘不过气，众人七手八脚拉来椅子让他坐，围着他扇扇子，端水给他喝］

左景鉴　咱们钱院长呀！他的船到了武汉，等着换小轮船进入川江，准备在武汉医学院招待所歇脚，刚安顿下来——

张　锦　怎么啦？出什么事了？

左景鉴　刚安顿下来，就接到了一封函电。

郑惠连　吓死人了，不就收到一封信嘛，有什么好大惊小怪的！

李宗明　哪里发的函电？什么内容？

左景鉴　那封函电是中央卫生部发的。

众　人　哦？

左景鉴　中央卫生部打算调我们钱院长去，还说如果他本人认可，可以直接从武汉进京——

众　人　啊！

左景鉴　还说重医方面的善后工作由中央卫生部出面协调处理。

众　人　完了！

康格非　钱院长来了！

[钱惠上。众人看到了，纷纷激动地围了上去。钱惠热情地和他们一一握手、拥抱]

钱　惠　跟大家伙儿说好的，一起来重医，一起并肩战斗！我怎么能食言呢？上海不留，北京不去，这辈子就跟大家一起扎根重庆了！

[众人欢欣鼓舞，有的偷偷抹眼泪]

左景鉴　我正要说呢，你就来了。家里安顿好了？

钱　惠　家里人还在收拾，我等不及先过来了。

[大家拉钱惠坐到桌子旁，让他喝酒吃菜]

钱　惠　大家伙客气了，这里工资比上海少了很多，这么破费，让我怎么过意得去？

陶　煦　破费啥，有钱也没处买。

龚之楠　这不，我们每家出一个菜，马马虎虎凑了一桌。

毕婵琴　钱院长别客气随便吃点，就当是给您接风了。

钱　惠　我今天刚到，左院长去接我一路上也聊了聊。大家有什么困难都说说，都是自己人，别藏着掖着，能解决的，我一定想办法解决。

[众人纷纷摆手，齐声说"没困难""挺好挺好"]

钱　惠　伟如，郑医生，咱们是老朋友了，你跟左院长最早来打前站的，你先说说。

郑伟如　要说困难肯定有，但是来的人都是有思想准备的，没什么克服不了的。

钱　惠　你这腿，在日本人轰炸的时候受过伤，重庆山多，不好走吧？

郑伟如　当初我就是靠这条腿从重庆走回上海的，习惯了。倒是大家伙儿，很多住在儿童医院，到袁家岗上班，路上要折腾个把小时，非常辛苦，特别是女同志们？

吴茂娥　没有没有，不折腾，钱院长，别听我们家老郑瞎说。

张　锦　对对对，我们还就喜欢在路上的感觉——坐坐车、走走路、看看风景、背背教案——不要太惬意哦！来，给大家伙走一个。

　　〔张锦、郑惠连、毕婵琴、吴茂娥等人两两并排，雄赳赳气昂昂地走了一段正步，逗得大家大笑不止。

李宗明　她们女人都不怕，我们就更没关系了，就算不坐车，纯走路也没事，就当野营拉练了——锻炼意志品质！

钱　惠　大家能这样想太好了，这倒是早晚就能解决的事，等教师宿舍都建好了，大家生活工作都在袁家岗，那就方便了，也不用都挤在儿童医院住了。

李宗明　在儿童医院蛮好的呀，虽然挤是挤了点儿，但是热闹。

毕婵琴　特别是孩子们哭的时候，真是，这些孩子们，要么不哭，要哭就一起哭，跟大合唱似的。

张　锦　原来在上海，医院和家是分开的。现在工作在儿童医院生活，在儿童医院，时间长了，我的业务水平突飞猛进。

郑惠连　还真是，我跟张医生都发现，我们现在居然可以根据孩子哭声的高低、缓急、音色和音质等来判断他们得了什么病了，十个有九个准。

钱　惠　哈哈，根据孩子哭声辅助临床诊断，这个有意思。

张　锦　我们也是被逼的。病孩表达不清楚影响临床诊断是普遍现象，全世界

都一样，但问题是我们这些上海医生到了重庆，连家长说的话我们也经常听不懂，这可就麻烦了。

左景鉴　对的，不光是儿童医院，我们附一院也是同样的问题，总之一帮子上海人给一帮子重庆人看病，常常是鸡同鸭讲，没办法，只好动手比划——

［几个老乡一起表演、肢体加表情。左景鉴说，众人做，动作不一，但是意思都一样］

左景鉴　你哪里疼啊？——疼几天啦？——胃口好吗？——大便正常吗？

［钱惪带头，大家笑得人仰马翻］

钱　惪　好嘛，在上海我都没空去看滑稽戏，没想到来重庆看到了，太精彩了！

左景鉴　钱院长，时间长了，你不仅会看还会演呢！

钱　惪　好好好，看到同志们克服困难的意志这么坚定，方法这么多，我就放心了。

龚之楠　但是，吃辣这件事还真是克服不了。

毕婵琴　还有孩子们每天早上念叨着要回上海喝豆浆，吃大饼、油条、粢饭糕——

［众人纷纷被勾起了馋虫，击鼓传花似的回忆起上海的美食：大壶春的生煎馒头、国际饭店的蝴蝶酥、沈大成的小笼包、城隍庙的五香豆、梨膏糖、光明牌冰砖、凯司令的掼奶油……］

［吴茂娥端了一个大碗上］

吴茂娥　在上海，大家最欢喜吃我烧的红烧排骨，今天我特意让我们家老郑去镇上买的新鲜排骨，还问老乡借了个大铁锅小火炖了大半天了。钱院长还有大家伙都来尝尝看，味道怎么样？

［大家纷纷上来夹排骨吃］

吴茂娥　我用的酱油和冰糖都是上海带来的——

［大家纷纷扇嘴巴，表示太辣太辣］

吴茂娥	辣吗？我一点辣椒都没放呀！怎么会辣呢？（自己试吃）真的辣！
郑伟如	酱油和冰糖都是上海带来的也没用，在重庆你烧不出正宗的上海排骨。
吴茂娥	为什么？
郑伟如	因为你用的是重庆的锅！

［众人笑］

众　人	开饭吧！
吴茂娥	吃完我们跳会儿舞吧。
郑伟如	对对，我们找来一台留声机，吃完了就去搬过来。
朱祯卿	吴医生，你又要在重庆办舞会啦。
吴茂娥	好不容易等到了钱院长，开心呀。
郑伟如	先吃饭，先吃饭。
众　人	吃饭吃饭。

［热热闹闹地，大家开始吃饭］

［主桌三人干杯定格］

［钱惪从人群中出来，看着大家追光］

钱　惪　告别有"东方巴黎"之称的大上海，来到当时极为落后的重庆，工作和生活以及心理的落差之大难以想象。我在船上七天七夜，一直在想，来到重庆后要怎么鼓励和安慰大家，没想到，被鼓励和安慰的人恰恰是我。那一晚，我问大家有什么苦，大家对我说有什么乐，这比跟找诉苦史让找难受。同志们，我的好战友们呀，我要做什么、怎么做，才能不辜负你们所有人、你们的家人和你们这辈子为西迁所做出的牺牲啊！

当我还在苦思冥想如何更好地建设重医之时，我的同事们早已经在各自的岗位上积极行动起来了。1958年9月，司徒亮调任重庆医学院副院长。重庆附一院的妇产科被誉为西南地区最好的妇产科之一，在这里，无数的新生儿呱呱坠地。

第四幕

创业维艰

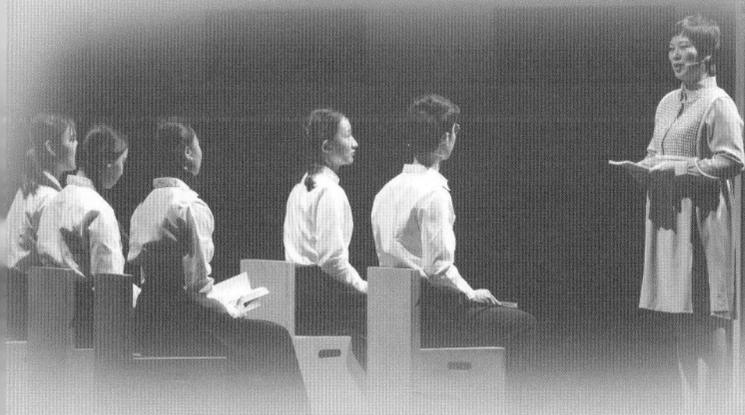

扫描二维码，
观看本幕视频

第一场

［重庆附一院妇产科］

［两个男人用门板抬着一位危急的产妇上，其中一人是她的丈夫，男人着急地用重庆话喊着"救救我婆娘，我婆娘生孩子，大出血了，快点儿快点儿！"跟来的亲戚："来咯来咯，救下我嫂嫂！"］

［值班医生和护士围了上来，一起把产妇抬到病床上，医生火速检查了一下产妇的情况］

医　生　什么情况？

丈　夫　大出血了。

医　生　你媳妇几岁了？

丈　夫　25 岁。

医　生　几个月了？

丈　夫　9 个月。

医　生　之前生过孩子吗？

丈　夫　没有。

医　生　赶紧去请司徒主任。

杨护士　好。

　　　　［司徒亮奔上］

医　生　家属让一下。

司徒亮　产妇什么情况？

医　生　25 岁初产妇，已经临产了，难产，大出血，处于休克状态。

司徒亮　胎儿情况怎么样？

医　生　胎心听不见了。

司徒亮　家属？（对丈夫）你老婆？

丈　夫　嗯。

司徒亮　在家生了多久了?

丈　夫　两天两夜了。

司徒亮　怎么才来?!（对医生、护士）赶紧准备手术。（对丈夫）你要有思想
准备,孩子可能保不住了,产妇也很危险。

丈　夫　不是,你们这么大的医院就没有女大夫吗?给我婆娘找个女的接生
行不?

杨护士　这位司徒亮大夫是我们妇产科主任,上海来的大专家,你不找他做找
谁做?

丈　夫　不行,不行,甭管什么主任专家,是男的就不行,我就想来你们这儿
找个有点能耐的接生婆。

医　生　人命关天,救人要紧。

丈　夫　不行!

杨护士　放手!不要你媳妇和孩子的命啦?

　　　　［护士把丈夫拉到一边］

　　　　［值班医生和杨护士推活动床,丈夫和另一个男子死死拽住不让推。双
方展开拉锯战,产妇情况更加危急］

丈　夫　你穿着白大褂呢,要不你来接生?

杨护士　我也去,你放心吧!

　　　　［手术室门口的灯亮着,时钟的嘀嗒声］

　　　　［产妇丈夫:"推进去了不会出什么事儿吧?"帮手:"去看一下。"产妇
丈夫看了看里面:"看不到,也不知道里边是什么情况。"］

　　　　［手术进行场景可以用剪影的方式,或者仅用画外音表现。值班医生:
"像这样的情况,子宫得切除了吧?"司徒亮:"压迫两侧髂内动脉,再
观察一下,尽可能保留子宫。"值班医生:"好的。"］

　　　　［丈夫和男子蹲在地上焦灼地等待着］

　　　　［司徒亮和值班医生从手术室出来］

医　生	主任太厉害了，这套抢救产妇大出血的技术是怎么练出来的？
司徒亮	产科大出血的处理关键就是手术果断处置，抓住时机，分秒必争。这就好比跟魔鬼斗法，谁抢到先机胜利就归谁。

[女人的丈夫犹豫着走上前]

医　生	哎，老乡，手术结束了，是我们司徒主任亲自手术，你媳妇的命保住了。
司徒亮	产妇是胎盘早剥大出血，不过已经脱离危险了，回去多煮点红枣红豆汤给她喝。
丈　夫	那娃儿呢？
医　生	孩子……你们来得太晚了……不过你媳妇的子宫保住了，以后你们还能有孩子。
丈　夫	啊！（腿一软差点跪在地上，司徒亮赶紧扶住了）活菩萨啊！谢谢！谢谢！
司徒亮	下次生孩子还是来我们医院吧，在家生不安全。
丈　夫	好，听您的。
医　生	产前检查也要定期做。
丈　夫	好好好。是我有眼不识泰山，只知道咱们附一院妇产科有"五朵金花"，没想到还有这么厉害的男医生！
医　生	"五朵金花"就是五位男医生，我们司徒医生是"五朵金花"之首！
丈　夫	那就是个"花魁"哦。
司徒亮	我们女医生也有很多也很好的，毕婵琴、凌岁达她们，以后也可以找她们给你媳妇接生。今天情况特殊只有我在，对不住了老乡。

[丈夫惭愧得说不出话，产妇推出，丈夫跟着进病房，告别下]

[毕婵琴上]

毕婵琴	主任，2号床产妇产程受阻十几个小时了，我们想给她做剖腹产，她不肯，非要等瓜熟蒂落。
司徒亮	等一下我去看看，无论是什么手术，都要有明确的手术指征，不然不

能做。

毕婵琴　好。有几位实习医生今天来报到了。

司徒亮　先让他们把我们妇产科的一整套工作制度背熟，三天后考试。

毕婵琴　好嘞！　（欲下）

司徒亮　哦，对了。学校那边，高年级的"月经生理"课安排了一个年轻的教师去上，结果学生不满意，说老师照本宣科，而且根本没听懂，要求重上。

毕婵琴　还有这事？

司徒亮　我想了想，只有你去才能压得住阵。

毕婵琴　好，我准备一下。

［钱悳追光］

钱　悳　司徒亮在妇产科主任岗位上一直工作了 21 年，在这里他带出了包括毕婵琴、凌萝达、卞度宏、吴味辛等一大批优秀的妇产科专家。上课也是各科的专家在重庆医学院工作的很重要的一部分。

第二场

［重庆医学院教室］

［课前，学生们聚在一起聊天］

学生甲　我们跟着钱院长去重庆市第六人民医院巡回医疗，当地的老百姓听说上海来的大专家一级教授来坐诊，都争着抢着来看病。

学生乙　钱院长不是治疗血吸虫病的专家吗？他领导研发的血防- 846 被认为在血吸虫病治疗史上具有划时代的意义。真羡慕你啊！

学生甲　钱院长什么病都能看，什么病都能治！真牛！

学生丙　我们郑伟如教授才叫牛呢！在临床诊断上，通过"视、触、叩、听、嗅"就能准确地诊断，简直是神医！

学生丁　郑教授的课我印象很深，他可以双手在黑板上同时描画人体解剖

图……

学生甲 对对对！他夫人血液专家吴茂娥教授也很厉害，无论什么病只要一看骨髓片、血片就能分辨。

学生乙 哦……诶，今天重上"月经生理"课的，不知道是哪位上海来的老专家？

学生丙 老师来了！

［上课铃响］

［毕婵琴提着包风风火火地走进教室，走上讲台］

毕婵琴 同学们好！

众学生 老师好！

毕婵琴 同学们请坐。我是毕婵琴。

［同学们窃窃私语］

毕婵琴 听说你们"月经生理"没有听懂，我今天重讲一遍，我尽量讲清楚，你们也尽量记好笔记。

［毕婵琴拿出讲义、图册］

毕婵琴 我们现在的教科书是有些简单，从文字上不容易看懂、弄明白。

［话音未落，毕婵琴将一张示意图挂在了黑板一角。她边讲边指着挂好的图，还用粉笔在黑板上画着］

毕婵琴 月经的生理变化是一个非常复杂的过程，这里简单地介绍这种周期性的变化……

［音乐起］

［毕婵琴讲得清楚，同学们听得入神，定格］

［毕婵琴在给三位青年教师上小课］

毕婵琴 学生是一张白纸，你不要说几句念几句就完了，要站在他们的角度，体会他们能不能把你讲的内容搞懂。我的体会是，医学教学一定要用好图，有现成的就多挂，没有现成的就当场画，一边画一边讲解，就

形象生动，听的人更容易接受。

医生甲　好的，我知道了，一定多多练习。

毕婵琴　比方讲到骨盆倾斜度，光是讲理论或者上一个图还不行，要用道具。你把骨盆拿起，入口的那个平面和地平线的夹角，就是骨盆的倾斜度。

医生乙　好的，把道具也都用上。

毕婵琴　再比方讲到宫颈成熟度，宫颈质地分为硬和软，可谁懂什么叫硬，什么叫软？我建议你可以用类比的方式跟学生讲。比如硬的话，就像人的鼻尖；软的话，就像人的嘴唇。这样讲，学生就不难明白了。

医生丙　对呀！这个类比太形象了。

毕婵琴　我们做老师的，要对学生严格，更要对自己严格，教学上要特别讲究方式方法。医学是关乎人的生命健康的学科，来不得半点马虎。今天我们对学生负责，实际上就是对今后的病人负责。

众　人　明白！

［钱惪追光］

钱　惪　我们上海来的这批专家教授来到重庆，无论是医疗还是教学，参照的都是上医创建以来的最高标准，大家伙无不是在自己平凡的岗位上兢兢业业、孜孜以求、勇于开拓、追求卓越。

第三场

［舞台分三个区域，左前方、右前方和后方，同步进行表演］

［舞台左前方亮灯］

［一位背部弯曲十分厉害的病人上。吴祖尧带着三位医生迎上］

病　人　我要找吴祖尧吴医生。

吴祖尧　我就是。

病　人　吴医生，我听说您已经治好了好几个驼背了，您也给我治治呗，我这

辈子也想有一天能直起腰杆、挺起胸膛走路。

吴祖尧　好！我们一定尽力而为！

[吴祖尧带着几位实习医生给病人做检查]

[剪影收]

[舞台右前方亮灯]

[电话铃急促地响起。值班医生接电话]

医　生　朱医生，刚刚第三人民医院打来电话，说有一位颅内感染的急诊病人
　　　　需要紧急手术。

朱祯卿　告诉他们，我们马上到。

医　生　好的。

[光收]

[舞台后区亮灯]

[长江边上的鹅公岩]

[王鸣岐和吴亚梅打着两把手电筒在寻找痰迹]

吴亚梅　王老师，王老师！王鸣岐老师！这里有痰！

王鸣岐　太好了！小心不要污染了，我来吧。

吴亚梅　没事，我来！王老师，这个是今晚收集到的第12号标本，咱们还要继
　　　　续找吗？

王鸣岐　米都米了，咱们今天到20个怎么样？

吴亚梅　好！听您的！标本越多，研究越顺利，越早出成果，这么多肺结核病
　　　　人就多点盼头！走，咱们赶紧找下一个。

[光渐暗，二人继续寻觅痰迹]

[舞台左前方亮灯]

医生甲　吴老师，重庆的驼背案例比较多，这是为什么呢？

吴祖尧 多种原因：营养不良导致骨骼发育不良；有的是骨结核病造成的；还有恐怕就是重庆是山城，挑担负重的工作比较多，长期脊柱受压，也容易导致驼背。

医生乙 明白！

吴祖尧 这个病例比较复杂，你们几个实习医生一定要好好珍惜这次难得的学习机会。张医生，你负责整理相关病例。李医生，你来协助我做手术预案，三天后我们讨论手术方案。

医生们 好的。

　　［光渐暗，诊疗继续］

　　［舞台右前方亮灯］

　　［医生将医疗箱递给朱祯卿］

医　生 这重庆的脑外伤病例也太多了吧，三天两头都会接到会诊电话。

朱祯卿 谁让重庆是山城呢，塌方事故这么多，我一个人还真忙不过来。这样，让他们把神经外科的医生都找来看我做手术，术后，我会专门做一次针对性的教学讲解。

医　生 好。其实您每次外出会诊，当地医院神经外科的医生都会来观摩学习的。

朱祯卿 好，那我走了。

　　［光渐暗，朱祯卿和医生在赶路］

　　［舞台后区亮灯］

　　［两人边喝水边聊天］

王鸣岐 小吴，我们先休息一下，喝点水吧。

吴亚梅 王老师，听说国家卫生部和解放军总后勤部要组织高山病研究小组，领导决定还是派您去？

王鸣岐 是呀，跟随进藏部队实地考察一下那里的医疗卫生情况。

吴亚梅　是不是还要在青藏高原缺氧区建设铁路?

王鸣岐　是的,所以在研究高山病的同时还要进行"大规模建设人员长期入住高原恶劣生存环境下的可行性"研究。

吴亚梅　这一去估计得很久吧?

王鸣岐　是要几个月,但是我不在,你们关于肺结核的研究还要继续。

吴亚梅　王老师放心,我一有空就会出来收集痰液标本,回去好好研究,保证不辱使命!

王鸣岐　走,我们继续去找下一个吧。

　　　　[舞台后区暗灯]

　　　　[舞台左前方、右前方同时亮灯]

　　　　[吴祖尧和朱祯卿都在紧张的手术中,一个背部、一个开颅。周围都有若干实习医生或者低年资的医生围观学习]

　　　　[助手给吴祖尧递来吸管让他喝牛奶充饥]

　　　　[助手给朱祯卿擦去额头上的汗水]

　　　　[驼背病人奇迹般地挺直了腰杆。吴祖尧和实习医生们十分欣慰]

　　　　[病人坐直了身子,朱祯卿亲自将她头上的纱布层层摘下……]

　　　　[钱惪走到舞台左前方]

钱　惪　吴祖尧医生治愈了很多驼背的病人,术前他和研究团队反复研究做预案,手术难度高、强度大,一做就是十几个小时,他都扛下米了。病人们都说:袁家岗医院的大门太神奇了,驼背走进去,挺直了走出来。这比芝麻开门那个门还厉害!

　　　　[钱惪走到舞台右前方]

　　　　[朱祯卿讲解开颅病人术后注意事项,其他几位医生认真地记笔记]

钱　惪　朱祯卿医生是著名的神经外科专家,重庆开颅手术第一人,被当地的百姓亲切地称为"朱脑壳"。他每次开颅手术,无不是分秒必争地与

死神较量，把病人一个个地从死亡线上拉了回来。与此同时，他还主持开办了面向整个四川省的脑外科进修班、护士培训班，为四川和祖国西南地区甚至全国医学界培养了大批脑外科专家。

［朱祯卿等人下］

［王鸣岐上场］

王鸣岐　钱院长，我回来了。

钱　惠　鸣岐，高山病研究进展如何？

王鸣岐　报告钱院长，这次研究收获很大。

钱　惠　好！我说鸣岐呀，你刚从藏区回来，本该让你好好休息几天的，可是这件事有点急……

王鸣岐　院长您说，要我做什么？

钱　惠　心内科专家林琦医生，就是朱祯卿的夫人，她参加全国青年大会的时候为我们争取来了第四人民医院作为我们的教学医院，现在正式更名为重庆医学院附属第二医院。

王鸣岐　我知道，这是大好事呀！

钱　惠　目前学校已从附一院抽调了各科骨干去加强二院的教学和临床力量。但在院领导班子层面还缺一个人，我觉得你去最合适。

王鸣岐　钱院长，听您的，我去！您放心，搞不好附二院，我绝不回来见您！

［钱惠送别王鸣岐］

［钱惠追光］

钱　惠　王鸣岐医术过硬，管理和教学水平也都是一流的，附二院的同志很快被团结带动起来，还破天荒地施行 24 小时全天候接诊。经过几年的努力，附二院成为渝中半岛最有名的医院之一。

砥砺前行

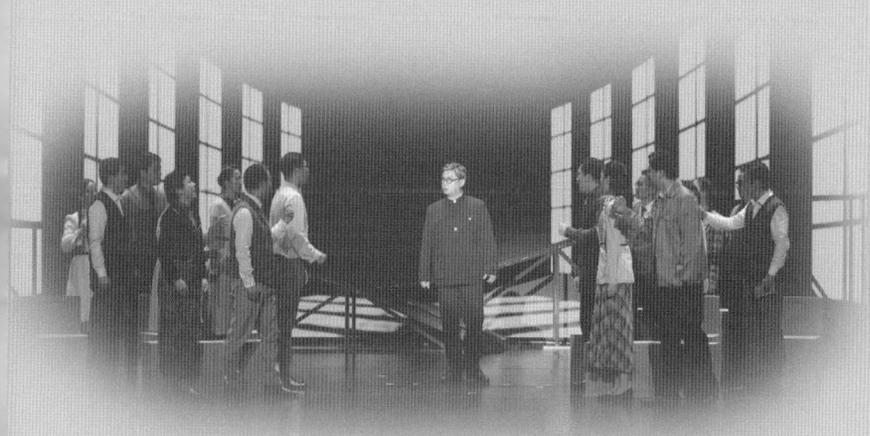

［钱惠追光］

钱　惠　正当我们这些重医人怀揣着梦想准备大干一场的时候，一场史无前例的风暴来了，所有人被裹挟其中，有些战友再也没有回来，有些好不容易挺过来了，但是……

［光暗。低沉的音乐背景。空台三分钟］

第一场

医生甲　手续办好了吗？什么时候回上海？

医生乙　快了，你呢？

医生甲　还没找到门路。

医生丙　康格非老师，您妻子那边又来信了？

康格非　是呀，我老婆都在那里替我联系好医院了，天天写信催我去。

医生丁　中山、华山的科室都满了，进不去呀。

医生戊　大不了不做医生了，这重庆我是再也不想待了。

医生乙　先别说了，钱院长——

医生甲　哦哦。

医生丙　钱院长——赶紧把信收起来。

医生丁　走走走，别说了……

［看到钱惠不少人低下头，绕道而行……］

钱　惠　当时的我真不知道该怎么办。在最绝望的时候，我想到了我们的前辈医学家们，再人的困难他们都遇到过，经历过，也跨越过。如果他们是我，他们会怎么做？

［陈同生、颜福庆、陈翠贞上，与钱惠超越时空对话］

［钢琴版音乐起——］

陈同生　钱院长！这些年，你带着大家在重庆，辛苦了。

钱　惠　陈书记，不辛苦。

颜福庆　钱院长，为重医的发展这么多年你费心了。

钱　惠　颜院长，应该的。

陈翠贞　老钱啊，你瘦了。

钱　惠　陈院长……唉，又是三年自然灾害又是"十年浩劫"，活着就是胜利了。

陈同生　听说，三年自然灾害时，你把每月要交的党费主动从 50 元增加到 100 元。

颜福庆　山城武斗最厉害的时候，学校的薪资来源中断，你将家里的全部积蓄都拿了出来，帮助大家渡过难关。

陈翠贞　老钱啊，你顾大家，也要顾自己啊。

钱　惠　当初我去做工作，同志们那么爽快就答应跟我来了，我要对得起他们。再说，钱能解决的问题都不是问题，最怕的是——

三　人　人心。

钱　惠　怎么才能稳定人心，留住人才？

陈同生　当初你是怎么劝大家来的，现在就怎么劝他们留。

颜福庆　当初大家为什么跟着你来了，现在也会因为同样的原因和你一起留下。

陈翠贞　一把钥匙开一把锁。

三　人　以心换心。

钱　惠　好，我明白了！陈书记、颜院长、陈院长，你们——放心吧！

钱　惠　冥冥中，是这些前辈医学家们给我指明了方向，让我看到了一线希望，也给予了我力挽狂澜的勇气和力量。我知道靠名和利这些留不住大家，只有敞开心扉，以心换心。

第二场

［重医大礼堂］

［钱惠主持召开全院教职员工大会］

钱 惠 大家还记不记得，当年是为什么来到重医的？

［台下沉默不语］

钱 惠 至少上海的同志我是了解的，不就是支援内地，建好重医，为山城和四川人民造福吗？当时大家所抱定的是什么决心呢？不辱使命，不当逃兵，不给上海人民丢脸！是吧？……这些年，大家作出了不少贡献，不少同志也遭受了这样那样不公平的待遇，受了一些委屈，但难道这就可以成为我们自食其言的理由吗？何况是在委屈得以纠正，苦难成为过去的今天！退一万步讲，这些委屈和苦难能够怪罪重庆人民吗？上海和全国其他地方不也一样经历过这些劫难吗？为什么要以离弃重庆作为"报复"？重庆人民当年可是有恩于我们的啊！大家都还记得抗战时期，上医内迁重庆的那段历史吗？

［音乐《西迁》（大提琴版）起］

［歌乐山时代的上医］

［一个老乡追着一个医生给他扇风］

医 生 你干什么？

老 乡 你们太辛苦了。

医 生 不用不用。

老 乡 您忙您的，不用管我。

［老乡追着医生下］

［空袭音效］

［《西迁》（大提琴版）持续放］

医 生 快，把东西搬到防空洞。

老 乡 杨医生，你们先走，搬东西我们来。

医　生　这怎么行?

老　乡　要不是你们救了我爹的命，他老人家都看不到我娃娃出生。你们留着命还能救更多的人，快走……

医　生　不行……

老　乡　走，快走……

[舞台另一侧]

老　乡　(重庆话)恩人啊，这是俺家母鸡刚下的蛋，给学校的学生娃娃补补。

医　生　不行，你当家的刚动完手术，需要营养。

学生们　是啊是啊，你留着自己吃。

老　乡　不成不成，你看娃娃们都瘦成啥样了，天天吃霉米饭，哪有力气救人? 你们一定要收下，吃饱了才能救更多人。

[重医大礼堂]

[钱惠主持的教职员工大会还在继续……]

钱　惠　我们上医当时就是这样被重庆人民接纳的啊! 如果上医没有熬过那几年，恐怕早就不存在了! 同志们，我们要知恩图报，不要忘记过去啊! 在座的不是共产党员也是接受党多年教育的同志，历史的使命和机遇已经摆在面前，我们不扛起来谁来扛呀! 我个人先在这里表态: 坚决留在重医! 也希望大家都留在重医，我们一起秉承从上医出发时的初衷，把重医办好!

[大家被钱惠的一席肺腑之言深深感动。朱祯卿站起来带头表态]

朱祯卿　生是重医人，死是重医鬼! 我现在当众表态: 从今往后，绝不再提离开之事!

[李宗明、毕婵琴站起来]

李宗明　上医内迁时期，我俩在重庆歌乐山相知相恋，解放后又西迁到重庆，一起白手起家创建重医，现在袁家岗就是我们的家，我们这辈子都是重医人!

[王鸣岐站起来]

王鸣岐 在歌乐山求学三年，那里的村民对我们流亡学生可好了，待我们就像亲生儿女一般，我要留下来治病救人，回报他们的恩情。

[康格非站起来]

康格非 不瞒大家，我太太已经定居香港，并且已经在那里为我找到了对口的工作，待遇很好，她一次次写信来让我去香港。但是，为了创建重医的医学检验系，我愿意听钱院长的话，留下来。

[陶煦站起来]

陶 煦 钱院长都七十好几的人了，他不想落叶归根不想上海不想回家吗？这副院长一当就是二十多年，做的却是院长的事，要说走，他的理由是头一份，但是今天，钱院长这样表态了，我们还有什么理由不留下！钱院长，重庆——

[所有人站了起来]

众 人 钱院长，重庆——我们和你一起留！

[所有人无比激动，互相握手，互相勉励……]

钱 悳 这次大会开得很成功，很多人留了下来，并且充满斗志，大家憋着一股劲儿，要把失去的时光追回来。果然，伴随着改革开放的春风，重医开始了跨越式地发展！在祖国的西南地区，建设一所高水平的医学院的愿望终于实现了！

[*Hymn to the rising sungolden anchor*，从 56 秒开始放]

[所有人在场上开始积极行动起来]

[有的在实验室做实验]

康格非 这个实验一定要在低温状态下进行，每三十分钟记录一下数据。

学 生 好的，明白！

[有的在手术台上做手术]

左景鉴 开腹后，发现晚期肝癌已经扩散至周围脏器，该怎么处理？

学 生 根据手术预案有几种方案：按照既定方案施行整肝切除后，施行合并

相关脏器部分切除术；也可以选择保守治疗……

［有的在辅导学生写论文］

王鸣岐 凡是画波浪线的，说明表达不够准确清晰；旁边打了三角的，说明案例不够充分，还要补充。

学　生 好的，我回去仔细改，辛苦老师了。

［朱祯卿、吴祖尧、李宗明在国际医学学术会议上用英文做报告……］

钱　惠 重医在改革开放之后不断发展壮大，各科室在西迁专家的引领下取得了让世人惊叹的成绩！一系列的科研成果、书籍刊物出版，重医毕业生逐年增加。与此同时，上海医学院也在不断发展壮大，两所同根同源的医学院校一东一西遥相呼应，携手并进！我们当初的梦想终于实现了！

尾

声

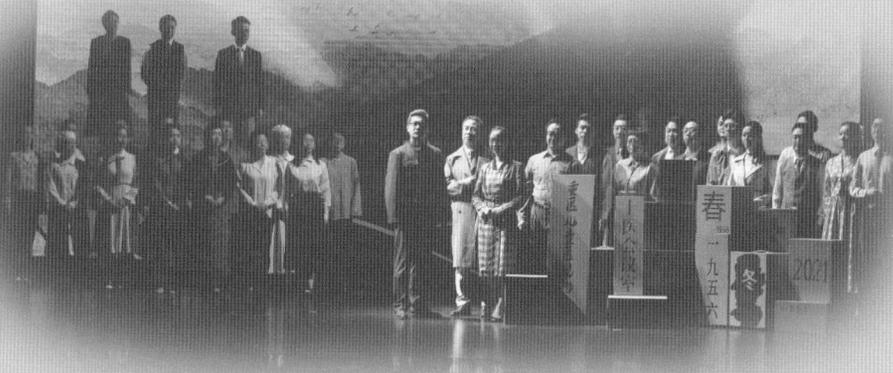

扫描二维码，
观看本幕视频

［所有人上场。每人手捧一块砖或者由教科书、奖牌等做成的几何模块，相互叠加……］

［所有人分成舞台左前方和右后方两个队伍］

［相机咔嚓声］

龚之楠　钱院长，西迁重庆，你们后悔过吗?

钱　惠　我这一生无愧无悔。无愧，我对得起党和人民；无悔，投身西部、建设重医，我从没后悔过!

所有人　西迁重庆，为人群服务，为强国奋斗，我们此生无悔!

［众人下］

［接历史资料短片］

［收光］

［剧终］

主题曲

院史原创话剧《我们的西迁》主题曲

《西迁》

作词／作曲／主唱：李发红

编曲：毛覃愉

和声编配／合唱指导：郑雨薇

合唱／和声：应天雷、陈迪、虞惟恩

录音／混音：王正基

摄像：殷方成

剪辑：马楚涵

从东到西，一路走，需要走多久。

古塔朝阳，别故园，前方路漫长。

大河向东，一声唤，你逆流而上。

平地起，高楼万丈。

山城有雾，

雾中有路，

心中无尘，

脚下有土。

行医的路，

手中的书，

岁月无悔，

日夜浇筑。

生命大河，奔涌山间村落。

述说你的日夜，衬托你的巍峨。

白色巨塔，谱写生命的歌。

枫叶染红了故园，永不褪色。

你是我心中一首最美的歌！

上医西迁重医
教师名单

向西迁前辈致敬

* 各学科内按姓氏笔画排序

基础医学部

解　剖：王永豪、吴允明、张我华、张宝庆、林亦卿、姜均本、翁嘉颖、颜文俊

生　物：王淑仪、朱安淳、沈默、陈世騠、郑增淳、胡鸿仪、姚允玖、蒋久华

组　胚：马长俊、李维信、沈瑞菊、陈园茶、黄似馨、蒋采娟、谢小云、管必隆

寄生虫：包鼎成、李树华、张国祥、荣云龙、裘明华

微生物：朱仲勉、许月如、李万琼、李庆贵、李培碧、何宛玲、余传林、陈仁溥、林世芳、郑国权、胡宏、裴润方

病　理：马国钧、匡调元、严家贵、李储懋、肖颐、邱国蕊、钱韵兰、苗德林、徐国明、章高炎、程德成

卫生学：杜剑云、吴学英、吴逸人、张如玉、张照寰、范广昌、郑衍森、倪福明、崔长安、谭振球、翟为雷

生　理：刘佩丽、杜瑚、吴乐君、沈秜芳、张荣棠、陈慧、范维正、金淑然、周立中、周保和、郑修文、殷文治、黄仲荪、董泉声、鲍安铮

药　理：全钛珠、刘文清、陈明辉、郑明祺、袁玮、龚旭龄、薛春生、戴广钧

生　化：王征泰、王雪英、吕懿娟、朱伯明、李文婉、李韵笙、陈聪秀、胡献珍、徐书绅、康格非

物　理：王英彤、吕昌祥、杨胜明、李元怀

化　学：王鼎年、吕余庆、朱传锦、严怡怡、严燊和、李家声、沈顺福、宋学梓、居秉菁、胡锡华、姜靖亚、袁宛如、钱瑶君、徐昌喜、彭大泳

病　生：王霞文、韦克、申功述、杨英英、余懋棠、邹焕文、张雪玲、陈燧康、范维珂

外　文：张子卿、贺恩慈、夏粤生、郭北海、盛皆英

体　育：杨以仁、沈昆南、荣振华、姜兆璜

医学系

传　染：马映雪、王其南、王敏霓、甘梅村、刘约翰、杜继昭、沈玫棣、张定凤、钱悳、屠继陶、缪鹤章

内　科：丁淑贞、马才骊、苏安生、李宗明、李德旺、吴茂娥、邱鸿鑫、沈鼎明、陈运贞、陈萍生、林琦、郏济芳、郑伟如、钮振、俞瑞霞、倪济苍、徐文成、徐葆元、黄宗干、黄蕙、章仁培、蒋慧钧、程树槃、童镜聪、舒昌达、蔡定栋

肺　科：王鸣岐、王宠林、王福荣、吴俊秀、张治、陆少图、蒋秀贞

精　神：田寿章、张永芳、张逢春、周惠章、袁廷干、凌永和

神　经：汤云鹏、沈鼎烈、徐越、董为伟、傅雅各

麻　醉：唐伟玲、董绍贤、蒋夏

皮　肤：刘禧义、江云玲、孙盛航、汪淑坦、张法听、周永华、袁承晏、董绍华

外　科：方开先、左景鉴、叶达智、李仕英、时德、沈维礼、陈伯煊、林春业、郁解非、胡永昌、姚榛祥、钱文治、高根五、黄钟越、黄崇本、韩文妙

泌　尿：何士元、何梓铭、陈汝棠、陈家骊、屠业骏

骨　科：王馨生、吴祖尧、陈启亮、陈秉礼、谭富生

神　外：朱祯卿、邹永清、陈复仁

胸　外：林尚清、袁景伦、程明德

妇　产：卞度宏、叶之美、司徒亮、毕婵琴、刘伯宁、吴味辛、宋亚卿、周明娟、郑惠芳、顾美礼、倪乐明、凌萝达、曹荃孙、戴钟英

五　官：石义生、刘永慈、汤鼎华、孙自宜、余延龄、汪湘琳、陆家熹、

陈公洁、周韵芬、施殿雄、谭惠风

放　射：王静波、甘兰丰、李秀珍、李鼎寰、张克随、陆凤麟、陆文碧、单真、戚警吾、粟宗岱、程耀焱

护　理：王文溪、王齐灏、卢惠清、叶依里、朱苕华、朱建中、朱曼珍、朱琰华、朱蕴玖、刘珍、李剑影、肖昆玉、吴爱文、余德坚、汪明玉、沈珍林、张聿秀、张谷卉、张春娟、张莹洁、陈振麟、陈曼丽、陈敦明、周瑾心、林翠英、赵世婷、俞国英、钱婉贞、钱惠芳、钱锦、倪凤茜、徐方、徐维云、黄瑶琴、曹银墀、龚之楠、韩惠廉、程学英、潘秀春、濮存滋

检　验：刘之仲、杨淑和、沈苹姑、陈宏础、俞兰英、唐文淦

药　剂：严守愚、宋玫玫、胡立达

儿科系

于锁槐、万嘉禾、王永龄、王赛珍、王赞尧、石美森、朱明、任增堉、刘华、刘爱莲、阮一尘、孙大伟、孙伊璘、孙国良、严康成、杜连波、李超雪、吴仕孝、吴宁、吴祖安、吴继明、时路德、邱琪宝、何志毅、沈建庸、沈惠珠、沈锦、张三宝、张永仪、张仲花、张锦、陈文龙、陈申义、陈季方、陈培涛、陈慧瑟、罗棣华、罗锦云、周品珍、周彩菊、郑惠连、孟金梅、孟慧言、胡修瑾、胡景楣、胡熹云、俞志德、姚帮垣、姚贵宝、钱志文、徐谷、徐承泰、涂喜梅、黄秉衡、曾均国、赖克华、樊敬奎、薛希珍

学院党政后勤

王玉康、王乾、王增源、韦学禹、毛兴红、方秀娟、包佩秋、吕延山、乔耀根、刘侠涛、刘恩泳、刘海旺、孙黛珍、杨丹、吴汝和、邱学珍、张定国、张美英、陈宗汉、邵大米、邵大保、赵巳生、俞俊分、袁陵、倪忠民、陶煦、景用仪、蔡勤、戴佩仙

图书馆

王永瑛、卢寒存、皮士辉、孙亚鹭、杨明鸣、胡兰英、曹惠白、彭大沁

绘图室

张本、曾庆善

西迁故事

1955 年 4 月 7 日，上医得到原卫生部关于迁院的指示后，立即开展筹建工作，成立了重庆医学院筹建委员会。时任上医副院长颜福庆担任筹建委员会主任。

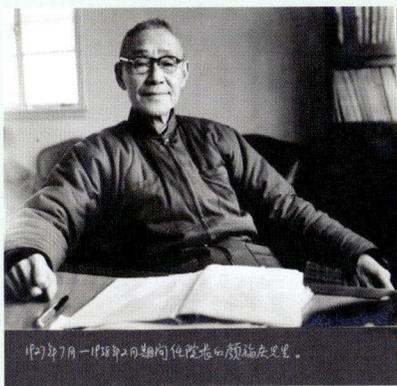

颜福庆

颜福庆（1882—1970），著名医学教育家、公共卫生学家、国家一级教授、中国现代医学教育和公共卫生事业先驱。湘雅医学院（今中南大学湘雅医学院）、国立上海医学院（今复旦大学上海医学院）、中华医学会创始人之一。1909 年毕业于美国耶鲁大学医学院，是耶鲁大学第一位获得医学博士的亚洲人。先后担任湘雅医学院院长、中华医学会首任会长、北京协和医学院副院长，1927 年参与创办第四中山大学医学院（1932 年独立为国立上海医学院）并任院长。新中国成立后任上海医学院副院长。

"母鸡下蛋"

面对中央作山"上医内迁重庆，建立重庆医学院"的决定，上医的院领导和教师职工一方面胸怀全局，服从中央战略部署，积极准备在重庆的建院工作；另一方面，考虑到将上医连根拔起迁往重庆，不仅使之失去中山医院、华山医院等附属医院的重要支撑，也将让这所创办于上海的医学院失去为上海人

民继续培养医学人才的机会，大家不免对学校的发展心存担忧。 1955 年 6 月，中央任命原华东局统战部副部长陈同生为上医党委书记兼院长。在广泛听取了颜福庆及广大教师的意见后，上医党委提出了"母鸡下蛋"的分迁办法。1955 年 8 月，上医党委正式向上海市委、中央高教部党组、卫生部党组提出了"全迁"和"分迁"两个方案，并提出"分迁"方案更为合理。

陈同生

陈同生（1906—1968），四川营山人，长期从事左翼文艺、新闻工作。1926 年加入共产党，1927 年参加广州起义。1932 年后曾在上海中央特科、新四军挺进纵队、华中和华东军区政治部、第 3 野战军政治部工作。建国后曾任华东局统战部副部长。1955 年 6 月任上海第一医学院党委书记兼院长（1955 年 10 月—1957 年 1 月兼任重庆医学院院长），1963 年任上海市委统战部部长、市政协副主席。

　　1955 年 10 月，高教部党组、卫生部党组提出了《关于抽调上海第一医学院部分力量在重庆建立重庆医学院的方案》，上报中央。 1955 年 11 月 5 日，中央向上海市委并四川省委、重庆市委发出《复关于上海第一医学院在重庆建院或迁院问题》的 01731 号加急电，同意"抽调上海第一医学院部分力量在重庆建院"的方案。至此，"分迁"方案正式确定。

　　1955 年 12 月 29 日，原卫生部正式批准重庆医学院一期基建工程的建设计划。经过不到一年的紧张建设，1956 年 9 月，一期基建工程南北教学大楼、3 幢教师宿舍、4 个阶梯教室、2 幢学生宿舍以及食堂等工程基本竣工。

建院初期的建设者们

建院初期的建设者们（1958级学生在挖鱼塘）

建院初期的南大楼

人员分迁

1955 年 11 月，上医成立重庆医学院师资配备委员会，确定了重庆医学院 2/3 的师资、 1/3 的行政人员由上医配备。自 1955 年 4 月重庆医学院筹建起至 1960 年 7 月，上医向重医派遣人员的工作历时 6 年，总计调派 413 人（含少量照顾亲属关系者），其中不仅有钱悳等 20 余位功成名就的著名专家教授，还有一大批已经在学界崭露头角的骨干和风华正茂的青年才俊。他们不仅是重医的创校功臣，也是西部医学教育事业和医疗卫生事业的开拓者。

物资支持

建校初期，重医开展教学、科研迫切需要的图书、标本、教材、切片等物品，几乎全部由上医支援。凡上医有两套的图书资料、教学科研仪器，都支援重医一套。仅 1956 年 7 月到 12 月，上医无偿地向重医赠送了价值 11 万多元的仪器设备 1378 件（台）。

重医早期校园全景 1

建成开学

1956 年 8 月 8 日，学校完成医学和儿科两个本科专业 434 名本科生招生。9 月 1 日，重医正式开学授课，首届来自省内外的 434 名学生汇集一堂，开始了新的学习生活。 10 月 27 日，学校隆重举行了"重庆医学院成立典礼暨第一届开学典礼大会"，宣告重庆医学院正式成立。

1956 年，重庆医学院校门

重庆医学院成立典礼暨第一届开学典礼大会纪念

医院建设

（一）附属儿童医院

陈翠贞

1956 年，上医儿科系成建制整体迁到重庆，成立重庆医学院儿科系，并创建附属儿童医院。同年 4 月，上医调派儿科系、附属儿科医院 58 名教师、医护人员前往重庆医学院工作。 1956 年 6 月 1 日，重庆医学院附属儿童医院正式开业。中国儿科学先驱、著名儿科学家、国家一级教授陈翠贞担任医院首任院长。上医附属儿科医院副院长石美森任重医附属儿童医院副院长、儿科系主任。

（二）附属第一医院

1957 年 1 月，医院建设工程启动。同年 6 月 10 日，附属第一医院借儿童医院场地开设门诊，设有内科、外科、妇产科、眼科、耳鼻喉科。 1958 年 7 月，附属第一医院建成开业，有病床 400 张，成为当时重庆地区科室齐全、设备较好的大型综合医院。上医附属中山医院副院长、外科学专家左景鉴教授担任首任院长。

建院初期，上医从其附属中山医院、华山医院、妇产科医院、耳鼻喉科医院等单位共计调派了182 名医师、医技和护理人员。

左景鉴

（三）附属第二医院

根据学校人才培养需要，1962 年 8 月，重庆市委决定将重庆市第四人民医院划转重医，更名为重庆医学院附属第二医院。耳鼻喉科专家吕钟灵担任院长。医院划转后，重医选调一批精干的医疗业务、行政人员到附二院工作，充实技术力量，加强领导班子，使之逐步达到教学医院标准。

重医早期校园全景 2

演职人员

编剧、导演介绍

编剧：张燕

毕业于上海戏剧学院戏剧影视编剧专业

上海戏剧家协会、上海戏曲家协会、上海戏剧文学学会会员。
曾创作《沧海桑田》等多部作品。

"西迁众人，每一位都是一面旗帜、一座丰碑！"

编剧：杜竹敏

毕业于复旦大学中文系

文学博士，中国文艺评论家协会、上海戏剧家协会会员。曾创作
《红色娘子军》等多部作品，获第26届田汉戏剧文学奖剧本类一
等奖等荣誉。

"从上海到重庆，重走前辈们西行的路，我感觉他们离我并不遥远，
他们的精神永远和我们在一起，激励我们前行。"

导演：陈天然

毕业于中央戏剧学院导演系

曾导演《时代糖厂》等十余部作品，参与创作的儿童剧《红孩
子》曾获中宣部第十一届"五个一"工程奖。

"整个戏剧的排演过程，是我更深刻了解西迁精神的一个过程，
也希望观众们在看完这部剧的时候，和我收获一样的力量与感动。"

副导演：毛音恬

现就读于上海戏剧学院戏剧影视导演系

"很高兴看到西汀前辈们的耕耘，在今天的沪渝两地结出硕果。
上医重医，一起加油！"

首场演出演员介绍

汪鼎鼎 饰 钱 慇

眼耳鼻喉科医院
麻醉科主治医师

苏秦宇 饰 陈同生

眼耳鼻喉科医院
党委办公室科员

张沛骅 饰 颜福庆

华山医院
宣传部科员

韩春林 饰 陈翠贞

儿科医院
原院办主任（退休）

陶 力 饰 左景鉴

中山医院
＜逸仙医院＞总经理

叶尘宇 饰 龚之楠

中山医院
心理医学科副主任医师

罗 钰 饰 左焕琛/
重医学生等

华山医院
2020级硕士生

王政民 饰 甘兰丰

中山医院
临床医学五年制2016级本科生

高一丹 饰 王永龄/
医生等

公共卫生学院
预防医学2018级本科生

张碧莲 饰 潘秀春/
重医学生等

儿科医院
新生儿科护士

傅 金 饰 石美森/
朱祯卿的病人等

儿科医院
医务部副主任

栾 骁 饰 陶 煦

中山医院
工会办公室主任

齐韩宇 饰 郑惠连

儿科医院
急诊科高年资护师

郦梦南 饰 朱祯卿

中山医院
科研处科员

周 皓 饰 司徒亮

徐汇医院（筹）
骨科主治医师

王继江 饰 吴祖尧

基础医学院
生理与病理生理学系副教授

石晶晟 饰 李宗明

华山医院
骨科副主任医师

王 艳 饰 毕婵琴

口腔医院（筹）
主任医师、院办主任

陈飞雁 饰 郑伟如

华山医院
骨科副主任医师

王 怡 饰 吴茂娥

上海医学院
医院管理处科员

周昌明 饰 康格非/
医生等

肿瘤医院
肿瘤预防部主管医师

张 羿 饰 王鸣岐

儿科医院
儿科研究院助理研究员

金序伦 饰 吴亚梅/
护士等

中山医院
康复医学科技师

朱金苗 饰 张 锦

上海医学院
机关党委科员

李 娜 饰 护士等

上海市影像医学研究所
2019级博士生

李金铭 饰 工人/重医学生/
吴祖尧的助理医生等

华山医院
临床医学五年制2016级本科生

王 芸 饰 抱孩子的妇女/产妇/
医生/老乡等

眼耳鼻喉科医院
宣传文明办公室科员

王心童 饰 重医学生/
医生等

华山医院
临床医学八年制2015级本科生

魏咏琪 饰 重医学生/
医生等

华山医院
临床医学五年制2017级本科生

赵彧锋 饰 重医学生/医生/
产妇家属/老乡等

华山医院
临床医学五年制2016级本科生

郑冰馨 饰 护士等

眼耳鼻喉科医院
主管护师

杨 丹 饰 医生等

妇产科医院原副教授、
中山医院原主任医师（退休）

杨子辉 饰 老乡/
产妇丈夫等

肿瘤医院
抗癌协会与杂志社办公室科员

主 创 人 员

指　导：张艳萍

监　制：陆柳、毛华

编　剧：张燕、杜竹敏

编剧顾问：杨现洲、裴鹏

导　演：陈天然

副导演：毛音恬

制作人：刘志豪、陈思宇

舞美设计：王铭悦

灯光设计：周燚

多媒体设计：王梓楠

音效设计：王正基

服装造型设计：赵垦芸

执行制作：杨柳、陈琳、张晓磊、张沛骅

舞台监督：戴怡芳

舞监助理：陈茂祥、王一然

道具助理：陶晶晶、黄依璐

多媒体、音效、音控助理：琚海昕、蔡丽萍、熊赢

服化执行：张雪倩、张晓莉、柳婷、吴凯林

服化助理：郑芳莉、徐欣茹、叶林、储金霓、周芳

宣传组：张欣驰、马楚涵、徐朝阳

主题曲作词/作曲/主唱：李发红

主题曲编曲：毛覃愉

主题曲和声编配/合唱指导：郑雨薇

主题曲合唱/和声：应天雷、陈迪、虞惟恩

主题曲录音/混音：王正基

主题曲摄像：殷方成

主题曲剪辑：马楚涵

演职人员感想

医者之光，烛照我心

——追忆话剧《我们的西迁》的剧本创作

2020 年，上海剧协副秘书长戴颖引荐我和杜竹敏老师共同参与上医话剧《我们的西迁》的剧本创作。 8 月 5 日，在上医宣传部几位老师的带领下，我们从上海出发到重庆，开启了为期四天的采风活动。从那一天开始，一直到话剧首演结束已然三年多的今天，剧里剧外，西迁众医者犹如一盏盏明灯、一支支火炬、一颗颗星辰——璀璨光芒，烛照我心。追忆话剧《我们的西迁》的创作历程，值得抒写的有很多，我想还是提炼几个关键词，从几个"最"说起吧。

最浩繁的调研

剧本创作前期的调研准备工作，历来是我最重视的环节，也是耗费时间和精力最多的，而话剧《我们的西迁》堪称我的编剧生涯之最。

上医曾有两段西迁史，一次抗战迁渝，一次筹建重医。虽然，我们的话剧着眼于第二次西迁，但是第一次也是调研的重点。事实上，从 1927 年上医初创开始一直到当下，整个上医和重医的历史都需要梳理清楚，这是所有调研的出发点。第二步就是对西迁医者个体的了解。西迁医者共有 400 多位，对此不可能做穷尽性的研究。但是重要人物也有几十位，但凡有个人传记和著作的，我都通过上海图书馆参考借阅或者直接在孔夫子旧书网上购买，精读和泛读结合，详细地做笔记。在这里要特别提到的是重庆出版社出版的《溯江而上 一路高歌》一书，其中详细记录了十几位西迁医者的故事，因为都是作家创作的，内容真实丰富生动感人，为我们的剧本创作提供了丰富的养料。除了纸质资料的阅读，调研内容还囊括了网络渠道，特别是重医和上医相关网站和公众号的文章，还有实地考察、展览参观，以及在上医和重医宣传部的组织联络下，对几位当事人的现场采访和电话采访。通过多种渠道、多方了解，互相补充、互

相参照，我比较充分地掌握了整个上医西迁的历史，深入了解了几十位西迁医者的生命历程。整个调研过程虽然浩繁、艰辛，但为更好地讲述那些人那些事，更生动地展现西迁精神，打下了坚实的基础。

<center>最艰难的取舍</center>

当前期调研基本结束的时候，我心里很清楚，这将是一次最艰难的创作，难在我们需要把可以承载系列连续剧容量的素材，浓缩进仅有 90 分钟时长的一方话剧舞台；既要全方位呈现上医西迁的整个过程，放大重要的历史节点，让线性叙事自然流畅，又要生动地竖起一个个鲜活的人物，以点带面地展现西迁众人在不同历史时期和境遇中的精神风貌。

幸好这一次是我和杜老师合作，两个人可以有商有量。我们第一次开会主要议题就是确定框架、取舍人物、裁定详略。虽然作为职业编剧，我俩都明白人物和事件越分散戏越不好看，但这一次，我们似乎达成了共识——不管戏难不难写，好看不好看，这些伟大的医者，能上舞台的尽量上！这才有了人物表中最后有名有姓的 24 位主人公。其中戏份最重的如钱悳院长，又是剧中角色又要兼做旁白，是贯穿始终的一号人物；戏份少的，仅出场一次仅有一句台词，那就是西迁众人中最年少的邵大保。除了这两个极端案例之外，我们在人物生平故事的取舍上，遵循的原则是：从线性叙事的功能性出发选取最有代表性的人物故事片段，再从个体人物的生平经历出发截取其最值得纪念的高光时刻，再尽可能将两者有机结合。

颜福庆和陈同生，一位是上医创始人，一位是重医第一任院长，在西迁历史中，他们最重要的价值就在于促成上医从"全迁"到"分迁"的转变，作为二人在西迁历史中的高光时刻，这场对手戏被安排在了剧作伊始。当分迁方案尘埃落定，最要紧的就是表现医生们听从党的指挥，告别家乡上海远赴重庆，这几乎是所有西迁医者共同的高光时刻。为此，我们选取了左景鉴一家作为代表，通过父女间的争执和一家人从此天各一方的离别，展现左教授夫妇一心扎根重庆、建设重医的毅然决然。西迁重庆之后的故事，重中之重在于表现来自

上海的各科医学专家的高超医术和伟大医德。为此，我们集中力量通过几场手术，正面展现了儿科专家石美森、妇产科专家司徒亮、骨科专家吴祖尧、神经外科专家朱祯卿等的医者仁心。为了表现专家们在教学中的细致认真，我们选取了毕婵琴教授重讲"月经生理"事件作为典型代表。实际上，来自上医的专家，绝大多数都既是良医又是良师，他们在课堂上的风采，限于篇幅，很多只能通过医学生们的议论来侧面表现，或者蜻蜓点水地在台词中提到。

还记得初稿完成后，我给相熟的业内朋友看剧本，预料之中遭到了嘲笑——人物和故事也太多了！张老师这回是怎么了？——怎么了？被感动了呗。说实话，我当时的心态就是，那么多伟大的医生，抛下上海的一切，远赴重庆干了一辈子，奉献了一生，他们每个人都是一面旗帜、一座丰碑！不在剧本里提到他们，这也太说不过去了！他们中很多人都故去了，如果后人能在台下看到听到自己父母的名字，看到他们的身影，该是多么幸福的事啊！所以，这是我的创作生涯中仅有的一部不遵循舞台剧创作规律，不以艺术审美作为旨归的剧本，它更像是一套影集、一本纪念册。

最感动的创作

记得在阅读《溯江而上 一路高歌》一书时，我曾几度落泪。我至今还清晰地记得骨科专家吴祖尧教授人生最后一刻的画面。在重庆的家里，他坐在椅子上安然离世，手里正拿着一份《新民晚报》。这份报纸伴随着吴祖尧夫妇在重庆度过了 40 个春秋，每天晚上无论工作多么劳累，阅读这份满载着乡音的报纸是他们生活中必不可少的内容。

在 400 多位医者中，绝大多数都是像吴祖尧教授夫妇这样举家西迁，一辈子扎根重庆，再也没有回到故乡上海的。平时，他们在家里依然说着上海话，闲暇时听沪剧和越剧，一辈子吃不了辣。但如果问他们这辈子西迁重庆后不后悔？他们的回答是："西迁重庆，我们此生无悔！"——这是我在剧本结尾时所写的最后一句台词。首演的时候，当听到台上传来这最铿锵有力、激情豪迈的声浪，我的心如潮涌动。这一句，绝对不是有意拔高。因为我知道他们是如何

度过的这几十年：病人一个一个地看，手术一台一台地做，课一节一节地上，学生一茬一茬地带，论文一篇一篇地写，课题一个一个地攻，困难一个一个地战胜，在医学的神圣殿堂里，永无止境的台阶，他们一级一级地上！这样伟大的一生，怎么会后悔呢？！

说到感动，除了被剧里剧外西迁的众医者感动，在这次话剧的创作过程中，我还常常感动于：上医和重医宣传部众多老师对待工作的认真负责；扮演剧中角色的上医相关附属医院的医生们对于排练和演出的热情执着；导演和各部门主创老师对于最终精彩的舞台呈现所付出的智慧和才情。

说了这么多"最"的最后，我还想说，这次话剧《我们的西迁》，对我而言也是一次最遗憾的创作。因为400多位医者，最后写进剧本的只有24位，对于这个前无古人后无来者的群体之伟大，最终在话剧舞台上得以展现的终究只是冰山一角。而且，很遗憾，在剧本创作到排演的过程中，又有好几位西迁的医者离开了我们，很多故去的和远在重庆的人物原型都没能亲临现场观看我们的演出。虽然有那么多遗憾，但作为编剧，我还是深感荣幸和幸运的。如果说在中学教书的那几年是教学相长，我要深深感谢那些可爱的学生们教会了我很多，那么如今的我，更要感谢每一个人物原型和每一个角色，他们对我的启迪。这一次，从这些伟大的西迁医者的身上我领悟到：无论身在何处，心在哪里，你都要尽可能地用好有限的生命，能发多少光就发多少光，绝不吝惜！因为只有每个人都努力发光，才能照亮彼此和整个世界。如此，人生无悔！

——编剧

上海戏剧家协会、上海戏曲家协会、上海戏剧文学学会会员　张燕
毕业于上海戏剧学院戏剧影视编剧专业

火热的年代　热血的我们

——话剧《我们的西迁》创作回忆

2020 年春天，我接到上海市剧协戴颖副秘书长的电话，说复旦大学上海医学院计划创作一部关于二十世纪五六十年代上海医学院西迁建立重庆医学院的校史话剧，邀请我和青年编剧张燕老师共同参与。我曾是一名复旦学子，从 20 岁到 30 岁，人生最美好的青春十年在邯郸路校园中度过，作为复旦校报的学生记者，也曾经采访过闻玉梅院士等医学院资深教授。此次受到母校召唤，有幸参与校史剧的创作，自然是欣喜万分。这一次创作，也成为我最珍贵的回忆。

今天，纵然时隔三年，再次打开话剧《我们的西迁》剧本，许多记忆的细节已经变得模糊，但字里行间蓬勃而出的感觉却依然如此熟悉而鲜明。这种感觉，就是——火热！是的，是如火的热情。

这份火热，是山城重庆八月的骄阳。

在接到电话后不久，我们两位编剧随上医宣传部与上海市剧协的老师一同前往重庆采风。第一次来到这座魔幻的山城，我惊讶于解放碑、洪崖洞串流的人潮，热辣滚烫的重庆火锅与天街活色生香的夜生活。这座城市所释放的魅力与活力令人心折。

为了寻找那段一个多甲子前的往事，我们穿行于市中心的袁家岗重医老校区。频繁的上坡下坡令生活在上海、习惯平地行走的我们汗流浃背，也感受到当年初到重庆的开拓者的不易。在绿荫如盖的黄桷树下，我们抚摸岁月的沧桑变迁；在崇医楼、尚医楼前，我们感悟上医和重医之间血浓于水的血脉亲情。虽然是暑假，校园中依然随处可见捧卷阅读、骑车而过的莘莘学子，他们自信的笑容足以与灿烂的阳光媲美。

为了了解重庆医科大学的发展，我们来到位于沙坪坝的重医缙云校区。占地广阔的校区流水淙淙，绿荫片片，宛如一座美丽的花园，一排排教学楼、实

验楼昂然挺立。由于是新建，小树尚未长成，阳光无遮无拦地洒落下来，亮得晃眼。行走在水泥道路上，脚心滚烫的感觉至今记忆犹新。那尊气势恢宏的毛主席雕像，更是令人难忘。

这份火热，是西迁人回忆中燃烧的青春。

"西迁"，对于 80 后生人的我们而言，是一个熟悉而又陌生的字眼。说它"熟悉"，是因为在我们的成长年代，或多或少都从祖辈、父辈口中听到过相关的故事。那个火热的年代，一群青春的少年，打起行囊，告别家乡，奔赴祖国最需要的地方。说它"陌生"，毕竟这段岁月离我们的现实生活很遥远。故事中的人和事，细节都是模糊的。

为了走进那个年代，走近那一群"西迁的人"，我阅读了大量历史资料。颜福庆、陈同生、钱悳，还有左景鉴、朱祯卿、司徒亮、陶煦、石美森、吴祖尧、李宗明、毕婵琴、郑伟如、吴茂娥、康格非、王鸣岐……前辈们的形象在眼前渐渐清晰起来。在重庆采风和回到上海后，与西迁亲历者之间的交流，更让"西迁"从一个名词变成了一组组真实的画面。在重庆，我有幸结识了邵大保老师，这位曾经西迁队伍中最年轻的小伙子，如今已是耄耋老人。大保老师清晰的思路、详尽的回忆和对待后辈的关怀和热情着实令人钦佩。回到上海后，大保老师还通过网络电话与我们交流，为我们的创作提供思路，补充信息。回忆起往事，老人仿佛又回到了少年时代，当他充满热情地提到"陈书记""颜院长""钱院长"时，语气仿佛仍是那个仰视前辈的热情男孩。在他的讲述中，我仿佛看到了六十多年前的上海十六铺码头，一群群意气奋发的上医人登船远渡，逆流而上，也由此牵起了上医与重医跨越岁月的亲情。

这份火热，是当代上医人对生活的热爱。

《我们的西迁》演员阵容全部由上海医学院各大附属医院的医务工作者和上医在校学生组成。最初听到领导的这个决定时，我颇有些惊讶和忐忑。校史剧特邀一些明星或专业演员担任主要角色是时下同类题材创作经常采用的手

法。上海医学院的这一决定，颇有些令我意外。那些在大众眼中严谨、严肃、甚至刻板的医务工作者，能否演好台上的悲欢离合？我也存疑。

犹记得那个春天，绵绵的春雨中，我们在枫林校区召开了《我们的西迁》建组大会。会议室中坐满了来自上医和各大医院的老师、学生，他们中有刚加入上医的本科生，有硕士、博士研究生，也有踏上工作岗位多年的资深专家。其中还有几位本科就读于重医，现在又来到上医深造。这些"主动举手""竞争"剧中角色的老师、同学们表现出来的热情让我瞬间就对这部剧有了信心。随之开始的剧本围读中，他们对角色的理解、把握更是让人惊讶。排练场总是充满了欢声笑语，脱下白大褂，走出实验室，"白衣天使"幽默欢脱、妙语连珠，充满了对生活的热情与热爱。

2021年6月27日，《我们的西迁》在中山医院福庆厅首演。那又是一个炎热的夏天。福庆厅的剧场外，人头攒动，不少观众是陪着父母，带着孩子一同来观看的。坐在观众席中的我，欣赏着台上的表演，听到耳边不时传来的唏嘘声和偶尔小声的议论："我们那时候……"我觉得，这一刻，我也融入了西迁的队伍，成为跋涉求索的一员。

西迁，是一段难忘的峥嵘历史。

西迁，更是一种火热的奋斗精神。

西迁是前赴后继地奉献、牺牲，继承、创新。当前辈的身影隐入历史，更多人加入了这队伍的洪流。

其中，有你，也有我。

——编剧

文学博士，中国文艺评论家协会、上海戏剧家协会会员　杜竹敏

毕业于复旦大学中文系

《我们的西迁》导演笔记

2021 年 4 月，我接到复旦大学上海医学院陆柳老师的电话，问我愿不愿意给学校新创作的话剧《我们的西迁》做导演。当时我刚生完孩子准备复工，又逢建党 100 周年，看了剧本后，觉得这是一个非常有意义的题材，就接受了陆老师的邀约。

在落地排练前，我先跟两位编剧老师张燕、杜竹敏开了剧本会，了解了她们一度创作的过程。编剧老师们告诉我，剧本创作长达两年，其间她们走访了许多当年西迁的相关人士，阅读了大量相关资料，所以剧本里的一切内容都是真实发生过的。我自己也被剧本中翔实的史料和细节打动。但作为导演，我认为当时的剧本对于不曾了解西迁历史的观众有一定的门槛。如何让所有观众都自然地、怀抱兴趣地了解那段轰轰烈烈的历史呢？在我们几次讨论之后，我们决定，调整原剧本的部分结构，让事件的衔接更流畅，去除一些朗诵性的台词而增加更多人物的行动和事件，让观众能更有兴趣地了解当时的故事。

剧本修改非常顺利，我们开始了第一次的剧本朗读。全剧中有名有姓的角色就有二十多个，在见到即将扮演他们的医生和医学生时，我的内心是忐忑的。可当他们一开口，担心就被消减了。来参与排练的虽然不是专业演员，但大家都怀抱着极高的热情，并且乐于学习和尝试。同时，剧本里的角色与演员们真实的生活也有着千丝万缕的联系，有些医生甚至是当年去重医的医生的徒弟或者直系后辈，这让他们在人物塑造上可以很快就进入那个角色。

全剧由西迁人物的代表钱悳承担讲述者的角色，有大量的独白，扮演这个角色的是汪鼎鼎老师。在《我们的西迁》之前，他已经在多部大师剧中担任主角了。汪老师普通话标准，对于剧本文字的理解也非常精准。虽然他在一开始也表示了对记忆大量台词的担心，但在他的努力下，最后的呈现效果非常好。

演员们准备就绪，主创们也在熟悉题材及历史背景后开始了密集的创作会议。

首先是舞台美术方面，因为场地条件限制，考虑到未来方便去不同剧场演出，我和舞美设计王铭悦决定舞台以意象化为主，不做过多的实景，靠多媒体完成地点的变化。但同时因为场景众多，不仅有家这样的常规场景，还有医院会议室、重医的食堂这样的大场面，舞美也需要为演员提供足够的支点。最终，我们想到了桥梁这个意象，从上海到重庆，西迁是连接两地的桥梁，将上海的医生和资源，运送到重庆，人们在桥梁上告别，也从桥梁上走向新的方向。与此同时，桥梁还可以有起伏，作为舞台高点运用。在具体的支点上，我们设计了许多大小不一的方墩，一个是方便转景，另一个也方便组合，同时每一个方墩的背面都写上了不同的年代或者地点，可以在不同场次交代时间地点，方便观众理解时间的流逝和空间的转换。最终，当演员们站在一起，在他们面前的是这些年具体的数字，一个个具体的地点，那个像纪念碑的画面也是全剧非常感人的落点。

多媒体方面，最主要的任务是交代不同的场景，但多媒体设计王梓楠否定了实体照片或者画像的方案，决定自己手绘一套既有空间描述又能统一审美的画像。使得整体视觉画面始终保持着真实中的诗意。在离开上海那段戏中，我们还通过一段星空的视频，将那些医生们的名字做成万点繁星，配合演员们抬头仰望的姿态，以表达我们对前辈们无私付出的敬意。结尾，我们运用原创歌曲结合历史照片和画面剪辑了一段影像，让观众们更直观地感受到真实历史带来的冲击性。

视觉的另一方面就是服装，服装设计赵艮芸首先了解了剧本和舞台视觉的方向，再根据总体的色调和质感，为每一个角色设计、搭配了演出服装。在演出前一个月，演员们已经试妆完毕，并拍摄完定妆照，有了造型的帮助，演员们在表演上的把握和自信也增加了许多。

在声音方面，音效设计王正基为这出戏原创了所有的配乐。因为演员都是非专业的，所以音乐不仅可以帮助他们渲染气氛，同时也可以帮助他们掌握舞台上的时间流逝。这部剧的主题曲《西迁》是由上医的校友李发红原创的。当时听到这首歌，我脑海中就出现了许多画面，最终跟编曲老师毛覃愉共同探

讨，在全剧中使用了这首歌的多个版本。我们还组织了上医的一些拥有声乐特长的医生们为这首歌录制了一个合唱版本，用作全剧结尾的小片配乐，让温暖、感动与力量由后辈们的歌声传递出来。

5月，当前期创作有了初步的模型，我们便进入了每周两次的排练阶段。虽然剧组人员众多，但氛围却很好。每一位老师都在自己繁忙的工作中挤出时间尽力配合着排练。剧本后半段在重庆的部分，需要一些演员扮演重庆的老乡。演员们就自发找到认识的重庆伙伴，学习重庆话。在排练急救部分的戏剧时，医生们更拿出了自己的专业知识，互相指导如何做得更加逼真。叶尘宇、张沛骅等几位有过表演经验的"老演员"也在排练期间一直帮助第一次参与演出的新演员们训练台词，设计调度。随着后期道具、后台部门的加入，每一个人都越来越"专业"。有时我都会恍惚，觉得这是一个非常默契的剧团正在进行创作。

6月底，我们进入剧场开始合成。合成工作是剧场工作最枯燥乏味却也是最重要的，但在西迁剧组，我没听到过一声叫苦，一声抱怨。我想也许比起医生们平日的工作，剧场里的这些消耗根本不算什么；也可能，在两个多月的排练中，我们耳濡目染，也有了"西迁精神"。为了理想，为了自己要成就的事业，一些苦难挫折又能算什么呢？！

最终，在所有人的努力下，《我们的西迁》顺利上演。坐在观众席的最后一排，看着当年上海医学院的医生们凝望着去重医开荒的人们，看着那一个个名字汇入星海，看着一年年一个个无悔的灵魂，听着"岁月无悔，日夜浇筑"，我非常感谢陆老师当时找到了我，让我也可以更身临其境地了解这一段奉献的历史，为那些无私的人们做些什么。希望这部剧可以多多演出，给更多的观众带来感动和力量。

——导演

陈天然

毕业于中央戏剧学院导演系

一曲唱响我与两个母校的缘分

2024 年 9 月的第一天，上医宣传部的老师联系我，让我写一份当时为《我们的西迁》话剧做和声编配与合唱指导的体会，忽然发现，距离这首歌的制作录制虽然已经过去了那么久，但是记忆依旧鲜活。

感谢上海医学院与发红的邀请，给了我机会让我参与这次制作过程，彼此间的信任与支持永远是令人向往的正能量。我还记得录制之前，发红跟我说，这首歌的雏形已经具备，发了录制的小样给我。我本人刚好是重庆医科大学 2006 级临床医学（生殖医学方向）专业的学生，上医 1956 年响应祖国号召西迁重庆建立重医的历史，从我入学开始就被无数重医的老师们提及，现在的重庆医科大学缙云校区还留有国立上海医学院的纪念碑。在我 2011 年进入上医读研之时，上医的老师们也跟我说，重医与上医的情谊就像是双生姐妹，一个在长江头，一个在长江尾。所以于我而言，能够得到邀请参与《我们的西迁》这部话剧主题曲的录制工作，具有很大的纪念意义。开个玩笑说，重医是我的母校，上医也是我的母校，参与《我们的西迁》，这是给我两个亲妈做事，那怎么可能拒绝得了？得，一拍即合，遂开心且激动地加入了本次录制的团队。

说一下听到小样的感受吧，听完第一版伴奏小样的第一时间，我联系了编曲的师弟，跟他说，这首歌像是给纪录片做的主题曲，有历史变迁的沧桑与厚重之感，但是又不失年轻与鲜活，就像一个历经磨砺却不忘初心的坚韧行者所写出的曲子，境界上有"远离颠倒梦想，究竟涅槃""出走半生，归来仍是少年"之感。他说你的感觉是对的，伴奏里加入了很多可以体现时间流逝的元素。联想到西迁的历史与责任感，我觉得他对曲子的处理是贴切且得体的。在跟发红确定了最终录制的注意事项和具体和声要求之后，我开始着手编写和声和合唱部分。

参与录制工作的大多是临床医生、医学院教职工及在读医学生，基本都是在学习工作之余进行，沟通一番，选择了周末进行最终录制。我记得那是个下

着雨的周日，但每个参与者的热情丝毫没有受到影响，能够感觉到每个人都带着极大的热忱与敬意在完成这件事，这令我备受鼓舞。我大概为这个作品编了3版和声，最终现场实际演唱后决定，在主歌的第二部分，采用部分轮唱的方式进行合唱。这个想法来源于在重庆的生活经历——众所周知，重庆是山城，也是雾都，地形起起伏伏，层峦叠嶂。这种轮唱的处理方式，既可以体现重医的地理特点，又能够反映出上医前辈们积极响应国家号召，到祖国最需要的地方去的不畏艰险、坚韧不拔的西迁精神。

虽然包括我在内的大多数参与者都并非专业音乐工作者，但大家表现出来的对待作品的认真态度与钻研精神令我印象深刻，每个人都愿意在自己力所能及的范畴内进行各种尝试与学习。大家会就某一句的唱法、换气气口这样的细节不断调整，直至达到理想的效果，也会为某一个可能略高的音进行和声替换。合唱部分的3位同学更是表现出非常惊艳的声音把控能力，音准与节奏感都非常好。后面得知，他们都是合唱爱好者，能够坚持爱好并精进，这本就令人敬佩。主唱李发红则是把这种坚持体现到了极致，非专业人士愿意花费十几年时间在热爱的音乐上，这种精神令我非常受鼓舞，也非常感动。

接下来就是等待视频的时间了，效果很震撼，片头的几个主要时间节点的剪影运用得很到位。离开重庆10年，再从视频中看到本科母校的景象，我感觉很是亲切。记得在我2006年入学重医之时，学校还专门举行了重医建校50周年，也是纪念上医西迁建立重医50周年的系列庆祝活动。如今，我在上海，再次参与上医主办的纪念上医西迁建立重医的主题活动，于我而言是无与伦比的缘分与机遇。再次感谢上医与发红的信任和邀请，我将带着西迁精神对我的鼓舞与激励，在未来的行医道路上，不断前行。

——和声编配/合唱指导

复旦大学附属肿瘤医院病理科　郑雨薇

医者的初心

2020 年，我参演了上医的大师剧《颜福庆》，并饰演主角颜福庆。演出很成功，也让我从一个菜鸟成长为一名业余话剧演员。这段经历对我生活上的影响是潜移默化的，除了成功减肥 20 多斤外，更重要的是让我在工作和生活中更加自信了，同事们都说我的气质不一样了。

没有想到的是，上医的下一部大师剧这么快就来了。这部剧讲述的是上医的另一段非常重要的历史，就是建国后为了支援祖国西部的医疗事业，上医把近一半资源分迁到重庆，成立重庆医学院的故事。故事的名字就叫作《我们的西迁》。

由于在《颜福庆》剧中稳定的表现，剧组和观众都认可了我的表演，而《我们的西迁》的故事中也有颜福庆的戏份，不出意外，剧组在招募我时让我继续饰演颜福庆，然后和前剧一样，从组织读本会开始。但这次导演团队的要求和之前不同，并没有直接让我们读剧本，而是让所有的演员都即兴表演一小段才艺，然后再根据大家的表现来决定在本剧中出演的角色，我和《我们的西迁》的故事就是从这里开始。

作为一名麻醉医生，我的"才艺"都是专业上的，最大的才艺就是给患者实施软镜清醒插管。当然，这个在现场没有办法表演。思前想后，我就把前剧中颜福庆的一段大概 5 分钟的演讲又复演了一遍，想着反正还是让我演颜福庆，止好借此机会再找找感觉。没有想到的是，导演只问了一句："汪医生，你背这段台词需要多长时间？""一晚上吧。""要么你这次别演颜福庆了，演钱悳吧。""啊？"

钱悳，我国著名传染病学家和医学教育家，曾任上海中山医院内科主任，上海第一医学院内科学院副院长、院长，上海第一医学院副院长等职。1958 年率领部分上医教职员工支援内地，来到重庆创办重庆医学院（现重庆医科大学），任副院长、院长。《我们的西迁》实际上就是以钱悳带队西迁的经历为主

线，讲述上医西迁，建设重医的故事。

在这部剧中，并没有像《颜福庆》剧中有一位讲者来读旁白，而是以钱悳在每个历史阶段的内心活动来交代当时的剧情和时代背景。这就对表演提出了更高的要求，因为通常是讲完背景后马上进入后一幕戏，或者是一幕戏结束后，别的演员都退场了，但钱悳还要留在台上继续表演内心活动。对我来说，这挺难的，因为有时候很难从剧目表演时的感情中一下子抽离出来，然后要接着稳定的旁白。另外，旁白的内容特别多，除了考验我的普通话水平外，所有的时间、地点、人名、专业名词不能出一点点差错。难怪导演当时问了那个问题："汪医生，你背这段台词花了多长时间？"

好在，只要花时间，台词的问题总是能解决的。从一开始读，到后来尝试背，再把自己的声音录下来，上下班的路上反复去听，纠正自己的前后鼻音，琢磨每句话的抑扬顿挫，可能是有了《颜福庆》的表演经验，这次在台词上倒是没有给导演添太多的麻烦。

这次表演搭档的其他演员，大多都是参加过前剧的老朋友了，所以合作起来相当默契，剧组的氛围一直非常好，每次排练都非常愉快，也让我卸去了很多压力。在演出前夕，陆柳老师特地陪我去参观了位于复旦大学图书馆医科馆的"大道践德——钱悳教授捐赠纪念展"，看到那么多具有浓厚历史底蕴的书信、照片和实物，我颇受震撼，也更加坚定了我一定要把这部剧演好的决心。

这次的演出，是在同一天下午和晚上各演一场，还挺考验体力的，我带了不少润喉糖。

伴随着上医校歌的音乐背景，剧目开始了。"人生意义何在乎？为人群服务。"这是上医的校歌，也是医者的初心。每当熟悉的旋律响起时，我的脑海中总会浮现出这样的画面：滚滚东去的长江水，溯流而上的上医人，还有一颗颗赤诚的医者仁心……我可能永远也不会忘记这些台词，两场演出都很成功。

让我很开心的是，我们全家来看了表演， 3岁的女儿终于知道爸爸连续很多周末不在家都去干什么了。有意思的是，在演出中钱悳有一个特型装扮，一夜之间白了头，还增加了很多皱纹，女儿在看到这幕时一直在和妈妈说："我不

要爸爸变老！"

很荣幸又一次参与了上医历史的见证，人总是会变老的，但有些事情却永远值得铭记。

——钱惠　扮演者
复旦大学附属眼耳鼻喉科医院麻醉科主治医师　汪鼎鼎

梦回《我们的西迁》

每次坐在电脑前打开这个文档，字数并不会有什么成效性的增加。并不是因为对码字有什么恐惧，而是觉得写完这篇感想，这部剧对我来说就画上了句号，每每想起这点，内心都会萌生几分抗拒。但毕竟"DDL 是最终生产力"。这次决心下笔，是因为上医宣传部的老师给我的截稿时间快到了。

《我们的西迁》这部剧是我参加的第二部由医学宣传部、教工部策划的系列原创剧，第一部是 2020 年 11 月 22 日在中山医院福庆厅上演的《颜福庆》，我在剧中饰演苏德隆教授一角。也是因为《颜福庆》这部剧，系上了我与上医的独特缘分。

先简单说一说《颜福庆》。 2020 年 9 月中下旬的某一天，那时我还在华山医院宣传部工作。当时被通知：上医的大师剧需要一名演员，已经安排好了角色，饰演苏德隆教授。看了苏德隆教授的生平与照片，我仔细思索了一番，觉得这个让我饰演的决定做得似乎有点潦草。但既然是组织交予的任务，那必然是全力落实并要演好这个角色的。

到了剧组见了导演，我也就明白让我饰演苏德隆教授的这个决定为什么来得那么突然。这里必须要提一提编剧、导演王启元先生。王启元先生是一名非常有才的上医护理学院招收的第一届男学生。作为中华古籍保护研究院副教授的他，对颜老的生平历史研究得十分透彻。但导演不同于学术研究，导戏需要敏锐的舞台艺术感觉，这块他稍有欠缺，但是他最大的优点是对演员和剧情有着超乎常人的"感觉"，而他让人难以理解的缺点亦是那飘忽不定的"感觉"。对于很多戏中的细节问题，他的口头禅都是"这不重要，感觉对了就可以了"。以至于在接下来的排演中，我与中山医院的叶尘宇老师成为了此剧的"副导演"，协助将他的"感觉"翻译成剧组成员能理解并表现的语言。这段经历让我在《我们的西迁》中能够更好地领会角色精神。

为何说《颜福庆》这部剧让我和上医结了缘？因为正是在这部剧的排演过

程中，大家相互了解，彼此熟知，当时的医学宣传部陆柳部长（现新闻学院党委书记）希望我可以到上医挂职，在再三考量以及和部门领导沟通之后，我来到上医宣传部进行了为期一年的挂职锻炼。

因为《颜福庆》的成功，《我们的西迁》也被安排上了日程。在这过程中，我也从一名附属医院的演员，变成了一名工作人员兼演员。

《我们的西迁》讲述了 20 世纪 50 年代，为响应党中央、国务院支援大西南的号召，钱悳、左景鉴、石美森等 400 余名上医前辈，溯江而上，来到重庆，创建了重庆医学院及附属第一医院、附属儿童医院。

对这段历史有所耳闻，是因为钱悳教授曾任上海第一医学院附属内科学院（现华山医院）院长一职，华山医院的红会老楼（哈佛楼）一楼挂着钱悳教授的画像，每当有外院人员来参访，都会介绍他的西迁故事。钱悳教授是本剧的男一号，贯穿故事的主要人物。这个男一人选毫无争议，由《颜福庆》中饰演颜福庆的来自附属眼耳鼻喉科医院的汪鼎鼎来扮演。原因有二：一是读本会后导演觉得合适；二是台词甚多，也就他能记住，这在《颜福庆》中大家有目共睹。

这里再提一下读本会吧，读本会上定角的导演，并不是最终本剧的导演。由于一些突发原因，原本的导演的档期与本剧的排演时间有所冲突，因此话剧艺术中心的陈天然导演，最终成为了《我们的西迁》话剧的导演。

起初我是饰演陈同生书记，但由于参与了中国红十字会的救援演练，与一段排练时间相冲突，因此陈天然导演将我与原本饰演颜福庆的演员角色进行了调换。一夜之间，"我"的年龄增长了近 30 岁。这对我来说是一个不小的挑战，毕竟那时的我只是一个刚三十而立的青年小伙，这七十的老大爷怎么演，着实令我烦恼不已。除了语言动作上的转变，妆容的变化最令人头疼，因为我是一个不喜欢在脸上涂化妆品的人，但这岁月的痕迹必须通过一部分的上妆来完成。以至于女儿见到妆后的我时哭了起来："我不希望我爸爸变老！"老父亲也不得不感叹化妆师的水平之高。

排演的过程是快乐的，虽然需要一遍又一遍重复台词和动作走位去磨合，

但快乐占了主导。除了宣传部为大家安排的惊喜下午茶和水果，还有剧组中的许多趣事。例如，《我们的西迁》剧组是以《颜福庆》剧组为班底，有一对俊男靓女，大伙都想促成他俩，并且他们在剧中有一段亲密戏，每每到此，吃瓜群众总是满脸姨母笑，有的上前指点，有的瞎起哄，原本的劳累也都被抛之脑后。剧组中很多角色的扮演者都是附属医院的医务人员或部门负责人，除了必要的医疗活动，他们放弃了休息的时间，兢兢业业，全身心投入剧中，这种敬业精神也是《我们的西迁》前辈们的映射……

当站上舞台，那一个个鲜活的西迁人物形象仿佛重现在大家面前。

感动、惊喜、景仰……西迁精神哪能那么容易就用言语来表达！

舞台上越是饱满的情绪，到了谢幕的那一刻却越感空虚。顺利完成演出的喜悦却并不能填补那一刻带来的空白。结束后，我坐在台下，看着空空的剧场，心中莫名有一种无法言说的孤独感。

两个月的朝夕相处，大家早已成为了家人。在剧场门口与"家人们"道一声"再见"，相约下一次相聚……但敲击下这字的时候，我知道，告一段落了。

世间分分合合，不会有人永远在同一个地方，正如起初与大师剧相识的我还在华山医院工作，而写这篇感想的时候已经到了妇产科医院。

感谢这期间遇到的人和事，尤其是在挂职期间，张艳萍副书记、陆柳老师、毛华老师，以及医学宣传部的小伙伴们，这一切的一切都是难以磨灭的记忆，就如同《我们的西迁》那样留下了历史的印记。

文字有些感伤，但精神与大家同在！

——颜福庆　扮演者
复旦大学附属妇产科医院长三角一体化示范区
青浦分院党委办公室负责人　张沛骅
2023 年 6 月 30 日于医学宣传部办公室

一次演出，终身受益

　　三年来时不时会打开手机观看《我们的西迁》话剧的视频，便会回想起三年前话剧排练和演出的情景。我和复旦大学上海医学院的师生、兄弟附属医院的同仁共 40 多人一起，经过 3 个多月紧锣密鼓的排练，于 2021 年 6 月 27 日，在中山医院剧场，参演了我人生中唯一一次正宗的话剧表演，那场演出除了演员是业余的，舞台、灯光、音响、舞美、道具、化妆、服饰等一切的一切都是专业的，特别是编剧和导演那可都是上海滩上的大牌。舞台上聚光灯照着的兴奋，演出结束后收获粉丝的得意，剧中扮演儿科泰斗的自豪感，让我意犹未尽，回味无穷。然而，让我振奋起来的不仅是这些表面的光鲜，更多的是剧中真实人物的感人事迹，以及伟大的西迁精神。

　　话剧《我们的西迁》讲述的是，建国初期新中国百废待兴，根据国家战略部署，由沿海地区搬迁部分医院、学校、工程到大西北、大西南，其中，原上海第一医学院 400 多位医学大家和学术骨干搬迁到重庆，组建重庆医学院和附属儿童医院的真实故事。

　　剧中我扮演陈翠贞，她是复旦大学附属儿科医院首任院长，出生在北京的宗教职业者家庭，受父母影响从小聪慧又刻苦，学习能力强，考进大学的第二年即以优异成绩考取清华公费留美，成为清华留美的第一批女生。在美获得理学学士的同年被著名的约翰·霍普金斯医学院录取，4 年后获医学博士学位，因其优异的成绩，该学院授予她金钥匙，成为学校荣誉学术团体成员。陈院长不仅聪明智慧，同时保有一颗爱国之心，学成后她考虑到当时的祖国正处在苦难深重中，立志要把自己学到的本领献给祖国人民，放弃了美国优渥的工作、生活、学习条件，选择回国致力于祖国的儿童医疗保健事业发展和建设。回国后几经辗转，来到了原上海第一医学院。创建中国人自己的儿童专科医院，是陈院长多年的梦想，终于在 1951 年开始筹划，1952 年成立上医儿科医院，实现了陈院长的心愿。

　　1956 年，上医响应中央号召，西迁至缺医少药的西南山区重庆，建设医学院和儿童医院，造福当地百姓，这也是陈院长多年的愿望。她被任命为重医筹建委员会副主任，对在祖国西南建设儿童医院充满期待和信心。与此同时，上海儿科医院也处于建院初期，同样需要陈院长投入大量精力，她选派医院临床过硬、管理经验丰富、工作热忱的最优秀人员，前往重庆做前期筹备工作。她人在上海心系重庆，开业当天，陈院长风尘仆仆，亲临重庆儿童医院现场指导工作。但是隔三岔五去一次重庆的模式让陈院长觉得远远不够，她完全不顾自己年龄大、身体状况不好的具体情况，几次三番向领导争取常驻重庆。虽然派往重庆的名单最终也没有她，可她还是随时准备着，一声令下打起背包就出发。陈院长是一位抱负远大、工作忘我、有崇高爱国情怀、对病人充满爱意的医学大家，要在舞台上展现这些优秀品质，从台词的语声语调，到眼神的表达、肢体动作、走位步态，都需要仔细琢磨。在导演的设计和指导下，我反复练习。剧中，陈院长看到钱悳院长遇到困难时对他说："老钱啊，你瘦了……你不能只顾大家不顾自己啊。"这句话，字面有些责备的意思，通过情感的处理，还说出了陈院长对同事的肯定、怜惜和鼓励，得到导演和同事的认可。

　　我在院长办公室工作时，有编写院史的经历，了解到当年儿科医院前后近60 位前辈，到重庆参加重医、重庆儿童医院建设的历史，被他们的事迹深深感动。剧中的郑惠连、甘兰丰等前辈，他们放弃上海刚刚熟悉稳定的工作和生活环境，毅然决然、爽快答应并奔赴大西南的儿科医学事业的建设当中，一去就是一辈子。那时的他们年轻有为、风华正茂，在激情燃烧的岁月，抱着以国家利益为重、以民族大义为念、舍小家为大家的坚强信念，将青春和才华无私奉献给中国儿童健康事业的建设和发展。剧中重医儿科医院院办主任郑惠连老师，接受筹建任务后就做足了艰苦奋斗的思想准备，可到了重庆，看到的情形远比她想象的更糟糕无数倍，心差点都凉了，可一辈子要强、心气高、干事靠自己的性格，让她从没有过退缩的念头，上医传授的为人群服务、艰苦奉献的初心牢记在心，克服了语言、饮食、山路等生活不适，以及选址、设备、人员等意想不到的难处。在时间紧任务重的情况下，重庆儿童医院准时开业。当她

回忆西迁重庆的经历时说："我为祖国儿童健康事业奋斗了一生，感到充实和快乐，内心无怨、无悔、无憾。"甘兰丰教授退休后回到上海儿子的家。有一次我和同事一起代表医院去探望他，听他讲述西迁故事，当我们问起他有没有后悔过呀，他和蔼地微笑着回答，作为儿科影像人，响应党的号召奔赴需要的地方，带领一批批热爱儿科放射医学的医生们，白手起家，经过不懈努力和辛勤积累，将重庆儿童医院放射科建设发展成为集临床、教学、科研为一体的综合性科室，为一方儿童健康事业做出辉煌成就，没有后悔，有的只是坚定和自豪。

陈翠贞、郑惠连、甘兰丰以及他们那个时代所有的西迁前辈们这种爱国、敬业、奉献、不怕牺牲、勇往直前的精神不仅闪烁在那个火热建设新中国的年代，同样鼓舞着一代又一代的建设者。正如习总书记指出："'西迁精神'的核心是爱国主义，精髓是听党指挥跟党走，与党和国家、民族和人民同呼吸、共命运，具有深刻现实意义和历史意义。"

虽然演出只有一次，好在我们演员都有话剧视频，还可以随时随地在网上看看。每次观看都有新的感触和感慨，在欣赏话剧艺术的同时，也成为我获得克服人生各种困难的力量源泉。一次演出终身获益，在西迁前辈们西迁精神的感召下，我将退休不退志，一如既往做好公益心理帮扶志愿者工作，传承西迁精神并发扬光大。

<div style="text-align: right">

——陈翠贞　扮演者

复旦大学附属儿科医院退休职工　韩春林

</div>

西迁带来的数度感动

其实在三年前大师剧《颜福庆》首演时，医学院领导就来跟我们几个演员"吹风"，已经有编剧在采访创作了，准备将上医西迁重庆的故事搬上舞台，问我们有没有兴趣继续参加演出。当然有兴趣！从 18 岁考入上医随后在中山医院工作，20 多年来我就没有离开东安路超过 15 分钟步程的范围，能深度参与学校的活动我当然是乐意的。

不久我便拿到了剧本初稿，看完略失落，人物多，故事多，感觉交代个背景都要两幕了；台词多，每个人的台词都那么多，显得絮絮叨叨，片段还比较感人，简直就是一本感人的流水账，这太不符合话剧演出的要求啦。我也没有隐瞒自己的真实感受，很直接地跟宣传部的老师反馈了。几个月后当我再次看到剧本顿时耳目一新，完全被剧情吸引，其中几度泪目，看来这几个月里编剧老师没少花功夫。

这回我扮演的是左景鉴的夫人、左焕琛的母亲龚之楠，之所以选择这个角色，是因为本来女性角色就比较少，而且很多是年轻的女性，不适合我。中年妇女就这么两三个，我挑了个台词最多的。和《颜福庆》中的宋霭龄相比，龚之楠层次更丰富：对党的忠诚、对国家的热爱、对丈夫的依恋还有对女儿的牵挂，各种情绪交织在为数不多的台词里，对演技的要求比较高。好在这回我们排练请的是专业导演，她怎么说我就怎么演，总体还算胜任。

排练过程中最让我感动的是突然有一天拿到一张被修改得密密麻麻的剧本页，原来是复旦大学附属中山医院原副院长、西迁教授左景鉴之女，上海市原副市长，复旦大学上海医学院教授左焕琛亲自修改了关于自己父亲的那幕剧。看着这些隽永的字迹，从说话的方式到标点符号，仿佛就是老师在给学生修改论文。我顿时眼眶湿润了，到底是上医一贯的严谨作风啊，就连修改剧本都是那么一丝不苟。

还有一段"小插曲"也算是见证历史了。排练最紧锣密鼓的时候恰逢我的

儿子中考，为了排练我几乎周末都不能在家。虽说我也帮不上什么忙，但孩子在复习迎考，老妈在外面"浪"，内心总是有点愧疚的。可能是我无意中"抱怨"过几句吧，有一次排练时，剧组的小赵同学突然拿了一张印有复旦 logo 的卡片给我。原来他正好从毕业班被保送为研究生，拿毕业礼物的时候发现里面多了张校长寄语卡，便带来送给我儿子祝他考出好成绩。儿子拿到后非常开心。于是我突然有了一个主意，拿了一本小册子，让剧组的每一个成员给孩子写一段话，给他加油打气，算是表达我的歉意吧。儿子中考的那天，我没有去陪考，因为我还在排练现场。好在，最后不论是演出还是考试，结果都不错。

演出那天我邀请全家人来观赏。其实我的父母一开始并不感兴趣，他们年轻时都是文艺爱好者，退休后更是经常去观摩各种话剧、舞剧，参观博物馆的各种展览，我们的历史剧完全入不了他们的"法眼"。用我妈的话来说："一个草台班子演的剧有啥可看的。"不过"宝贝女儿"上台，好歹要给三分面子，老两口按时前来。

没想到演出结束时我父母看得泣不成声。"实在太好看了，太感人了！"我父母抹着眼泪评论道。当钱熹的扮演者汪鼎鼎去观众席的时候，我妈还跟个"小迷妹"一般拉住他不停地夸奖，弄得鼎鼎怪不好意思的。在之后的好几个星期里，我一回家，父母就围着我追问剧本的创作，询问导演和幕后人员，打听每个演员的情况，评论各种八卦，俨然成为狂热粉丝之一。其实我也挺惊讶的，平心而论，咱们确实就是一个"草台班子"，正式演出时还出了不少状况，但母亲告诉我，她在看这部剧时，那年轻人略带鲁莽的激情，中年人万般不舍中的决绝，都是他们的亲身经历啊，怎么会不感同身受呢？

最有意思的是，我问一起来观剧的儿子，在他看过的剧中，《我们的西迁》能排第几，要知道他平时看的剧也不少，其中不乏《白鹿原》《推销员之死》《玩偶之家》《十二怒汉》这样的经典名作。他没有直接回答我，只是开始"批评"我演技浮夸，表演没层次，台词功底差，不是压着嗓子说话就是在大喊大叫。不过，他居然很自觉地写了一篇观后感，洋洋洒洒近千字，要知道之前再精彩的剧他也是惜墨如金，只字不写的啊。

《颜福庆》也好，《我们的西迁》也好，抑或是以后的各种剧，上医的昨天、今天和明天，我都想参与。

——龚之楠　扮演者
复旦大学附属中山医院心理医学科副主任医师　叶尘宇

坚定地走在信仰之路上

"从东到西，一路走，需要走多久。古塔朝阳，别故园，前方路漫长……"脑海中闪过熟悉的旋律，将我的思绪带回了筹备《我们的西迁》话剧的那段日子。

在上海医学院近百年的历史上，总共进行过两次西迁，都意义非凡。抗战时期，上医师生从上海出发，到云南昆明白龙潭，再辗转迁至重庆歌乐山，保存上医火种；1956 年，为响应党和国家的号召、支持西部卫生健康事业，上医人再次整装待发、背起行囊，将部分院系和相应的重点学科西迁重庆，组建重庆第一医院、重庆儿童医院和重庆医学院。而在 2021 年，正值建党百年之际，上医人根据第二次西迁师生的经历，筹备原创话剧《我们的西迁》，以此为献礼，向无私无畏的上医前辈们致敬。

漫漫西迁路，悠悠西迁情。作为参演的一分子，我很荣幸能够拥有这次还原前辈经历、深度感受西迁历史、切身体会西迁精神的机会。剧中核心人物钱惪教授作为西迁主要负责人，无愧于党和人民，无悔地投身西部，建设重医。他带领并动员一大批上医前辈举家西迁，促使雄厚的师资力量聚集于重医；去往重庆的前夕，他被告知重医已有院长，自己可以留在上海，但他认为重庆比上海更需要人才，毅然决定赴渝；"文革"之后，重医遭受巨创，人心涣散，此时年逾古稀的钱老召开职工大会，以一番慷慨激昂、鼓舞士气的讲话表明了扎根重庆的决心，赢得了　众教授的支持，为重医留住了骨干力量。钱惪教授为重医的发展奉献出了自己的智慧和力量，是上医和重医学子永远值得敬佩的榜样。

从陈同生书记和颜福庆院长确定"母鸡下蛋"的分迁方案，到各学科专家积极报名西迁、调节西迁与亲情和爱情的矛盾、克服语言和饮食等困难，再到由于各种原因想返回上海的纠结，最后无怨无悔地投身西部卫生健康事业，在重复上医前辈走过的路的同时，我为前辈们毅然决然迎难而上、胸怀大局无私

奉献、鞠躬尽瘁投身西部的西迁精神和家国情怀所震撼，也立志要尽自己最大努力继承和发扬西迁精神。

在这部剧中，我有幸出演了王永龄教授一角，被甘兰丰教授和王永龄教授的爱情及甘王两位教授携手共赴重庆、立志在祖国最需要的地方挥洒青春的决心深深感动。同时也深感责任重大，因此在排练过程中一遍遍地揣摩角色的情感，了解角色的内心世界，希望能够在最大程度上还原王永龄教授的形象，能让观众们更好地认识王永龄教授并且感受她对于西迁事业的热情和决心。十分幸运的是，在演出后不久，我收到了医学宣传部老师发给我的一张照片，照片拍摄于甘老师和王老师现居上海的家中。看到两位老人白头偕老的画面，我不禁感动落泪，希望之后能够有机会亲自去拜访两位老人，亲耳聆听他们讲述西迁路上的种种经历。

"……生命大河，奔涌山间村落。述说你的日夜，衬托你的巍峨。白色巨塔，谱写生命的歌。枫叶染红了故园，永不退色。"熟悉的旋律还在回荡。参演《我们的西迁》这部话剧让我受益良多，对我意义非凡，前辈们的事迹和精神将永远烙印在我心中，他们的形象也会继续在上医和重医的历史中熠熠生辉。我想，在今天以及遥远的未来，西迁精神都会在一代代上医人中流传、继承和发扬，并引领一代代上医人坚定地走在信仰之路上。

——王永龄/医生等　扮演者

复旦大学公共卫生学院预防医学 2018 级本科生　高一丹

与郑伟如教授同行

2021 年 4 月初，春暖花开却是乍暖还寒的时节，医院工会苏家春主席发微信通知我，说上医正在打造大师剧《我们的西迁》，展现一代医学大师形象，弘扬上医精神，目前还缺两位角色人选，推荐我和科里另一位同事进剧组扮演角色。上医的前辈们许多都是我辈崇拜学习的楷模，如果能在剧中扮演一位上医前辈，是一种无上荣光。参加演出，既能协助医院工会完成任务，又能体验当年前辈走过的历程，是丰富自身经历体验的一个好机会，工作就是再忙也要克服！于是，我欣然接下了任务。至于自己能演哪个角色，倒是有些期待：我们华山医院骨科的吴祖尧教授，是当年西迁团队的重量级人物，我大学时期学习的人卫版《外科学》第三版，他担任图书副主编及骨科篇的主编，不知道自己有没有机会演绎这位同医院同科室的前辈大师呢？

既然决定了参演，首先得熟悉剧本及自己需要演绎的人物。《我们的西迁》剧本客观精要地展现了当年上医西迁的点滴始末，那是上医一段重要的光辉历史，400 多位上医前辈溯江而上，创建了当初的重庆医学院、如今的重庆医科大学。上医人秉承"为人群服务"的精神，响应国家的召唤，哪里需要就到哪里去，是那个时代上医人精神风貌的展现。同时，当年的上医，有许多专家教授毕业于国立上海医学院，抗战时期西迁重庆歌乐山学习生活，对重庆的山水和人民是有感情的，西迁重庆也是对重庆这方水土的一种感恩和回报。

有一点小遗憾是，我所青睐的吴祖尧教授一角已有合适人选，分配给我演绎的角色是之前并不熟知的郑伟如教授。郑教授是上海人，西迁之前是附属中山医院的内科主任，当时的年龄是 40 多岁。年龄上与现在的我倒是相仿，大概可以不用化妆本色出演了？我心里暗想。郑教授在抗日战争时期上医初次西迁歌乐山期间，在战乱中曾被炮火累及，腿部受伤留下了跛行的残疾。一名生活条件相对富足、医疗和研究平台条件优越、眼界开阔的上海大专家，放弃上海

的生活和工作条件赴渝重新创业，背后必然是坚定的理想信念在支撑。出于对人物的感动与认同，我从内心接受了这个角色的演绎任务。

郑教授是内科主任，关于他的生平和成就，我查阅了一些资料，应该是一位博学、温文尔雅、举止稳重的学者；外形上，他腿部受过伤，有轻微的跛行。因此，从排练开始，我就模拟瘸腿行走的形象。没料到初次排练后过了没几天，在一次日常锻炼中我不慎扭伤了脚踝，一下子成了真瘸。（难道天注定我要演这个角色吗？）在整部剧中，郑教授的戏份并不多，但也是不可或缺，从头到尾上场5次，台词主要在到了重庆之后迎接钱惪校长的聚餐上，关于腿伤行走山路、红烧排骨的口味问题。短短数语，体现出郑教授在艰苦条件下的坚定和幽默的乐观主义精神。导演陈老师提出的用简短沪语交流食物的建议，让场面显得活跃，也体现出了鲜明的上海特色，颇有点睛的味道。

因为工作原因，排练日程难免会与值班、手术、学术活动等有冲突的时候，遇到这种情况，只能克服困难尽量两头赶，实在克服不了只能下次排练多琢磨多练习，尽量把缺失的补上。演出队伍人员来自医学院和各附属医院各部门，一部《我们的西迁》让原本不相识或不熟悉的同仁们得到了近距离互相认识与了解的机会。排练期间，大家团结互助，配合默契。尤其值得一提的是，剧中扮演我伴侣的小王，和我的本色出演不同，她是位20多岁的医学院管理人员，在剧中饰演40多岁的中年女医生，需要克服年龄差距和职业差别，还要与我这位大叔在剧中扮演年龄相仿的恩爱夫妻。她竟然演绎得像模像样，与我配合毫无违和感，其表演天赋和敬业精神值得赞许！

辛苦排练磨合将近两个月后，到6月27日演出的那天，中山医院礼堂观众席座无虚席，除了领导及同仁，还有一些当年西迁专家的后辈家人也来观看了演出。当舞台上《我们的西迁》的一幕幕点点滴滴展现在观众面前的时候，无数上医人被感动了，我们这些演职人员自己也被感动了……

《我们的西迁》演出成功的背后，是身为上医后辈的我们对上医前辈的敬仰和上医精神的诠释。参演话剧，让我体验了前辈的艰辛与理想追求；同时感受了校领导，尤其是医学宣传部领导和老师的支持和关心、演职团队同伴们的

互相关爱。何其有幸参演与体验了《我们的西迁》，其精神将鼓舞并伴随我今后的工作与生活。

<div style="text-align: right">

——郑伟如　扮演者

复旦大学附属华山医院骨科副主任医师　陈飞雁

</div>

一个人、一段往事、一种精神

"……山城有雾，雾中有路。心中无尘，脚下有土。行医的路，手中的书。岁月无悔，日夜浇筑。……"参演完《我们的西迁》后的很长一段时间里，脑海中时常会回荡起这首充满温暖和希望的主题曲，感念上医先贤们西迁山城重庆时"逆流而上"的坚定，以及创建重庆医学院时"躬体力行"的付出。

2021 年，在建党百年之际，我有幸加入上医原创话剧《我们的西迁》剧组，饰演上医西迁专家之一——吴茂娥。"安徽人，著名血液病学专家。 1943年毕业于国立上海医学院，曾任上医附属华山医院检验科副主任。 1958 年赴渝，任重医附一院内科教研室副主任，血液内科主任，是国内最早将化疗应用于白血病治疗的专家之一。"三句百来字的人物简介和一张黑白老照片便是我对吴教授的初印象，但对于演好角色本身是远远不够的。慢慢地，通过一遍遍地排练演绎、一次次地搜寻人物背后的故事，我对吴教授有了更深的认识。剧中展现吴教授的画面并不多，但却是多面的、立体的。

她是一位满怀爱国之情、心存报国之志的中国人，没有私心、甘愿放弃国外优渥的生活，拒绝了研究室继续深造的邀请，不顾家人的担心和反对，毅然决然回到了更需要她的祖国，"我生在那里，长在那里……祖国需要我们这些学有专长的人"。

她是一位严谨求实、专业精进的医者，为患者生命健康付出了巨大努力，剧中吴教授"无论什么病只要一看骨髓片、血片就能分辨"，她教学生的秘籍就是每个病的血片看上 50 到 100 张"，她常常将"病人的生命"和"看片子的严谨性"放在一起，并提出"每个从医者都该如此"。

她是一位有着坚定的政治信仰、理想信念的上医人，西迁援建，事关国家发展大局，事关西部人民生活福祉，当国家需要时，她毫不犹豫站了起来，向西而歌，甘当"血液拓荒牛"，把一切献给了深爱的祖国和人民。剧中有一段

去往重庆前的画面，没有话语，我在其中设计了一个回头看的动作，想再看一眼上海，表达"不知何时才能回上海"的不舍，而后又毅然向前走，表达"哪怕一辈子扎根重庆，都要把重医建设好"的决心。

她是一位艰苦奋斗、乐观向上的重医人，剧中吴教授的主要戏份是一幕充满欢声笑语的生活片段：当钱惪院长问大家有什么困难时，大家都说"没困难"；吴教授的丈夫郑伟如也是上医建设重医队伍中的一员，他的腿曾在日本人轰炸的时候受过伤，但他却说"习惯了"；面对艰苦遥远的上班环境，像吴教授一样的女同志们却说"我们还就喜欢在路上的感觉"；面对看诊时的语言障碍，大家使出浑身解数，通过肢体和表情，比划着同病人沟通；面对食物太辣吃不惯的挑战，大家也是一笑而过。不管面对什么问题，所有上医西迁人都乐观积极地面对，不言苦、不言累，因为那时的他们有了一个共同的称谓：重医人！

吴茂娥教授只是上医西迁群体的一个缩影，她同 400 余位上医西迁人一起，用爱党爱国的坚定信念、胸怀大志的责任使命、扎根西部的无私奉献、倾尽全力的艰苦创业，为重医的发展奠定了坚实的基业，为西部医学教育和卫生健康事业的发展作出了巨大贡献，共同谱写了伟大的"西迁精神"，值得我们新一代的上医人学习、传承和弘扬。

《我们的西迁》就是一场生动的主题党课，让我们能够用一部剧感受一个人、重现一段往事、传递一种精神，何其有意义！感恩遇见《我们的西迁》剧组，致敬每一位上医西迁前辈！致敬每一位为此剧默默付出的人！

——吴茂娥　扮演者

复旦大学上海医学院医院管理处科员　王怡

上医人的选择

确认过眼神——是一家人

2021 年的 4 月，非常荣幸受到医学宣传部的邀请，和我院杨子辉老师共同进入《我们的西迁》剧组。我俩本是肿瘤医院 1931 影剧社团的骨干，有一定的舞台经验，才得以被推荐。4 月 23 日是第一次读本会，我印象特别深刻。其他的演员之前有过共同参演大师剧的经历，故而已经非常熟悉，一进门互相之间就特别热络。我俩却是生面孔，对于其他人是什么性格，大家是否能愉快地相处，一开始我俩是有一定顾虑的。

很快这个顾虑就被打消了。正所谓"不是一家人，不进一家门"，各位演员的专业素养立刻就随着剧本的开读而显现。每一句话里重音要落在哪几个字上，哪句话对应怎样的情绪，甚至有几句台词，已经很明显代入了情绪，有一些桥段，甚至已经开始飙戏了——而这仅仅是第一次读剧本。

可以说：整个上医大部分的"戏精"们都集中在这个房间里了。

无论之前认识与否，通过剧本的朗读，我们已经产生了交流和互动，在角色中找到彼此。这是之前都接受过同样专业训练的人，才能拥有的"演员的情趣"。

于是我转过头来对着我们老杨说道："确认过眼神——是一家人"。

在之后的排练过程中，我也发现演员们还真是来自各种专业、各个年龄层的"上医一家人"——有医生，有护士，有老师；有二十岁刚出头的学生，也有德高望重的大教授。大家也是克服了各种困难，从繁忙的工作和学业当中挤出时间，目的只有一个，就是排好这一场大戏，展现好上医西迁这一伟大壮举。

格物致知，非凡人生

我在剧中饰演的角色是康格非。尽管戏份并不多，但是既然演了，还是必

须采用一切可以获得的手段，来尽可能了解这个人物的一切，以求尽可能地代入这个人物。

康格非出身于医学世家，受家庭环境的熏陶，康格非在少年时就坚定了学医的志向。一个家境优渥、天资聪颖的青年，以总分第二的成绩考上了上海第一医学院。之后满怀一腔热血，响应国家号召，从繁华的上海溯江而上，前往当时还一穷二白的祖国西南援建重医，并最终在重庆扎了根，从此成了重庆人。这是大部分西迁上医人的缩影，也是康格非最激情燃烧的岁月。

这段故事我们现在看来，不过是一段文字，若我们遇上同样的时代，要做同样的抉择，我们是否也会选择义无反顾？

剧本中，最令人动情的情节无疑是正当重医人准备大干一场的时候，一场史无前例的风暴来了，所有人都裹挟其中，有些并肩作战的战友，就没能挺过去。细节就是在钱院长挽留大家留在重医开会的那一幕，石美森教授已经不在了。就是在这样的环境下，还有多少人会选择坚持？

在那个特殊的时代，以现代的眼光看，康格非无疑是条件最好的。他的妻子在香港为他安排好了工作，条件优渥。一个是自己创业十多年的重医事业受到冲击亟需振兴，一个是生活富足、和妻女团聚的香港工作机会，面对这样的选择，康格非是毫不犹豫地选择了前者吗？不，人非圣贤，我相信他一定煎熬过、纠结过。尤其是条件越好，做出留下来的决定就越是不容易。最终还是在钱院长的感召下，决定留下来继续建设重医。

有选择，但最终选择了坚持，这才是最不容易的。这也是我饰演的康格非教授这个角色给我最大的触动。而且从后续了解到的一些资料看，康教授还借助香港的资源引进国外先进技术设备，建设了一批教学基础设施，借此机会联合香港中文大学建立了暑假学习班，让检验系的老师和同学获得新的学习渠道。最终康教授率先在全国建立了检验医学本科教育，成为中国医学检验高等教育的开拓者，将重医的检验医学教育提高到了新的高度。

本次参与《我们的西迁》的排练和演出，不仅是一次收获友谊的机会，更让我们代入到了那个时代，代入到那批先辈的生活和事业，让我们在精神上经

历了一次西迁之路的灵魂荡涤之旅。

　　《我们的西迁》首演大获成功，而再高的评价和荣誉都不及谢幕时走上舞台的西迁老专家和他们家属们热泪盈眶的脸庞。

<div align="right">

——康格非/医生等　扮演者

复旦大学附属肿瘤医院肿瘤预防部主管医师　周昌明

</div>

感 恩 遇 见

有天中午看到复旦上医公众号推送招募话剧演员的通知，我当即报了名，期待又激动。

我爱话剧！

与剧组里许多上医毕业的老师不同，我毕业于南京医科大学。因为有京剧特长，大一便加入了校艺术团的话剧团。每周三晚上的话剧训练课、年度汇报演出《立秋》、大学生艺术展演《病房的婚礼》，与话剧表演相关的点点滴滴都是我喜爱的、珍贵又美好的回忆。

我一度以为毕业后再也没有机会参与话剧表演了，直到遇见了"西迁"剧组。我是多么幸运啊！竟然可以再一次与话剧结缘，这简直就像是做梦一样！

参演话剧《我们的西迁》的都是复旦大学各大附属医院的医护人员以及上医的老师、同学等。第一次线下剧本试读、定角色的时候，我一个人也不认识。我刚开始觉得自己虽然不是表演专业出身，但多少也是有点表演基础的，在这样一个业余剧组里也能算是个"实力派演员"了，不说挑大梁，至少也能挑个小梁。万万没想到导演竟然只给我分了几个小角色，说实话，我起先心里还有点不服气。在导演的破冰游戏以及之后几次排演中，大家渐渐熟稔了起来。后来我就服气了，《我们的西迁》剧组里真可谓卧虎藏龙、高手如云，大家心往一处想，劲往一处使，团结和谐又热闹。之前还总想着怎么给别人提供指导和帮助，到头来受到许多热心的指导和帮助的，恰恰是我自己。

我主要饰演的角色是吴亚梅——呼吸科泰斗王鸣岐的学生，此外还饰演了护士、医生等角色，其中大部分是鲜有台词的小配角，时不时还要兼任衔接搬道具的工作，几乎是从头忙到尾。角色虽小，但是表情、节奏、走位、调度等都马虎不得。"小小戏台，氍毹一块，容得下天高地阔。"两个多小时的话剧，道尽一辈人的背井离乡无悔奉献，既震撼又感动，这就是话剧的魅力

所在吧。

再次感谢这次难忘的"西迁之旅"，期待下一次的相遇。

——吴亚梅/护士等　扮演者

复旦大学附属中山医院康复医学科技师　金序伦

我的西迁演出记

最近接到医学宣传部的通知，说要写一下当时参演话剧《我们的西迁》的感受，有些错愕，毕竟已经事过境迁，得把记忆倒放回三年前，很多当时的画面已经开始模糊，翻开手机里沉寂了很久的相片，画面才逐渐得以清晰。

一切都缘起于 2020 年我在上医宣传部挂职的这一年。从《陈同生画传》读书分享会到亲身去重庆医科大学走访，在挂职锻炼的差不多一年的时间里，让我对这段历史有所知晓，并不断地被当年的那些人、事感动，所以在筹拍西迁话剧的时候，虽然我已经离开了上医宣传部，但仍希望有机会参与这样一部有意义的话剧，于是写了一首"打油诗"作为面试的表演节目。后来我顺利地参与到了这份有意义的工作中，在陆续几个月的排演中，我饰演了多个剧中的角色，虽然都只是一些龙套及串场角色，但对于这样一次能在大舞台表现的机会，我还是感到分外荣幸和开心。

在剧中我饰演的是一个抱着孩子求医的妇女、一个孕妇、医生及老乡多个角色。在排演过程中，对我来说有几个挑战非常大。一是要用重庆话来说台词；二是表演时需要有"乡味"，走台抱着小孩身形需要无限贴近乡村妇女的走路姿势；三是在多个角色的串场中，我需要变化四次造型，时间上需要"候分掐数"，不能有半点差错。这些对于一个话剧外行来说，都是不小的挑战。

记得当时我拿到话剧台本的时候，得知剧中左景鉴女儿的扮演者罗钰老师是重庆人，于是第一时间请她帮我录了重庆话发音的台词，之后的每次排演，我都会拉着她听我说剧中的台词，请她帮我纠正发音，在这里也对罗老师表示感谢。在表演的身形上，由于我自己的造型比较走中性风，平时穿搭也很随性，所以当定妆那天化妆师帮我戴起马尾辫假发，穿上粗麻格子衫，脚上蹬着布鞋，手里还抱着小孩的时候，我瞬间感觉都不知道自己是谁了，连走路都觉得奇奇怪怪。那段时间，只要一排练，我就开始揣摩孕妇、抱小孩的妇女各种神态、走路姿势，希望能贴近角色本身的需要。再后来，就是四个角色之间的

串场了，我记得当时我第一个演的是抱小孩的妇女，之后说完台词下场需要在后台即刻戴上孕妇的假肚皮，候场到舞台另一边，没几分钟后就又要上场接演第二个角色——临产的孕妇，好在该角色没有台词需要讲，两人"大轿"抬上舞台，躺到病床上晕厥就行。再后面就是表演完后下台疯狂脱掉假肚皮，卸掉大麻花辫，换上白大褂和新潮的皮鞋，进入到饰演小医生的环节，整个过程在台下看戏可能不觉得，但对在台上不停换装串场的龙套来说，就只能用一阵风般兵荒马乱来形容当时的心情了。好在经过几个月周末的排演，演出还算顺利。现在有时候我还是会回想起当时排演、表演的情景，也算是人生道路上一种不一样的体验了吧。

最后，我很想感谢，感谢西迁的那些老前辈们，钱悳、左景鉴、石美森、邵大保、郑惠连等一大批去重庆的上医前辈们，是他们用青春铸就了今天的重庆医学院，为祖国的西部医疗事业开拓新的土壤，留下了深刻而有意义的人生故事，也为今天的我们留下了宝贵的精神财富。

我也很感谢上医宣传部，让我有机会在这一年多的时间里参演了《颜福庆》《我们的西迁》两部有意义的话剧。在上医的这一年，我认识了一群有才气、有学识、富有有趣灵魂的小伙伴们。跟他们一起，我学到了很多，做了很多以前没有做过的工作，感受到了工作的乐趣。我们就像一个大家庭一样，每天在一起快乐地工作学习，培养起了深厚的感情，这样的感情是我人生当中最为宝贵的财富。但是天下无不散之宴席，剧起总有剧落，回望过去，一幕幕都充满了美好的回忆，这些回忆、感情，都是我人生道路上重要的剧目，带着这些成长的记忆，也让我不断成为全新的自己。最后，我想放上我为西迁话剧面试写的一段小小的"打油诗"，以纪念这段美好的时光。

去年盛夏，川渝之行，
初时到来怀忐忑，寻访之中渐生情。
黄槐树下，玉兰花前，
故人往事涌心头。

袁家岗前，医学裙楼渐立起，

窗外鸟声啼鸣，屋内琅琅书声。

筚路蓝缕，矢志不渝，

为人群灭病苦。

时光易逝，青葱岁月从此抛。

春去秋来，蓦然回首，

西迁往事渐消逝。

十年树木，百年树人。

上医重医，同源同宗齐奋进；

西迁精神，值得我辈永铭记。

——抱孩子的妇女/产妇/医生/老乡等　扮演者

复旦大学附属眼耳鼻喉科医院宣传文明办公室科员　王芸

难忘《我们的西迁》

那是 2021 年 3 月，在同学微信群里看到一则消息，复旦大学上海医学院招募话剧《我们的西迁》演员。在二十世纪九十年代初我曾撰写、编剧一级教授王淑贞生平——《奉献的一生》，并且获得原卫生部优秀医学教育三等奖。1994 年妇产科医院自 1949 年以来首次院庆即建院 110 周年，由我撰稿、编剧、编辑电视片《回首百年》，这两次的经历使我几乎阅尽上医的历史，对于西迁这一段历史也有了了解。是母校的培养才有了会看病受人敬的杨医生，报答母校恩泽成为我退休后时常挂在心里的念想。少年时期有过舞台经历的我动了心。机会来了，报名！负责的老师和导演没有嫌弃已步入老年队伍的我，并立刻开始了《我们的西迁》紧张而有序的编排。

二十世纪五十年代的上医西迁是上医永恒的话题，代代相传，深深印刻在每一个上医学子的脑海里。记得十几年前赴渝讲课，课间一位中年女子急步走到我面前，满脸通红，眼含泪水，紧紧握住我的双手说："我父母是上医西迁的，我是上医子弟，看到上医人就是看到了亲人，一家人哪！"说着双眼泪直流。这感人肺腑的话语怎能不令人动情，我们流着泪拥抱着，如久别重逢的家人，上医、重医基因传承血脉相连！有幸的是我曾见过或接触过其中的几位前辈，1985 年王淑贞教授从医执教 60 年，司徒亮教授前来祝贺；1987 年凌萝达教授来妇产科医院月余，亲自传授产程图；1993 年我获得全国妇产科首届中青年优秀论文奖，给我颁奖的正是卞度宏教授；在上海第六人民医院的戴钟英、刘伯宁教授是我熟悉并且经常请教的前辈。排练中，西迁前辈熟悉和不熟悉的姓名一次次被提起，他们平凡而踏实，朴素而伟大的点滴事迹筑起了上医西迁的不朽精神，成为上医世代传承的宝贵财富！这种无形的上医精神铸就了上医的高贵灵魂！

为了在舞台上表现重庆山城的特色文化，我建议以滑竿儿为道具替代抬着孕妇的门板；儿科第一台外科手术的患儿以急腹症肠梗阻出现，饰演儿外科医

生的演员是附属医院从事行政的，便手把手教他触诊、听诊，追问病史几天未有排便，果断确诊，手术处置；表现产科大出血的情景，特地请教了参与西迁的戴钟英教授，询问司徒亮前辈的临床处理方法，增加了手术台上的对话："像这样的情况，子宫得切除了吧？""压迫两侧髂内动脉，再观察一下，尽可能保留子宫。"……这些改动为话剧演出献上了真实、生动的舞台表现力。最后一场是留下还是离开的交锋，铿锵有力的台词撞击着台上台下每一个人的心灵，第一场演出至此，人人眼含热泪，难掩的泪水乃至于我竟然抽泣起来。前来观看的妇产科医院程海东教授止不住热泪满面，在疫情后朋友的聚会上她还提及《我们的西迁》是部好剧，建议大家有演出的话一定不要错过。是的，这的确是部好剧，上医的朋友们期待着，重庆医科大学的朋友们期待着，期待着复演的那一天。

——医生等　扮演者

退休教授、主任医师　杨丹

新闻报道

复旦上医原创话剧《我们的西迁》即将上演！主题曲 MV 今日首发，一起来看！

1955 年，新中国百废待兴，党中央、国务院作出了支持大西南的决定。为响应号召，钱惪、左景鉴、石美森等 400 余名上医前辈，毅然溯江而上，远植巴山渝水，创建了重庆医学院及附属第一医院、附属儿童医院，为大西南的医学教育和卫生健康事业书写了壮美篇章。

难忘史诗气韵，秉承家国情怀，在中国共产党成立 100 周年之际，复旦上医创排了原创话剧《我们的西迁》，将于 6 月 27 日上演，让我们一起回望和致敬那段不凡的历史，纪念西迁前辈的大义奉献，铭记一代代上医人教育救国、教育报国和教育强国的初心使命，品悟上医"为人群服务，为强国奋斗"精神的生动实践，传承上医红色血脉，接过时代重任的接力棒，唱响西迁主旋律。

复旦大学上海医学院党史学习教育院史原创话剧《我们的西迁》即将启幕

1956 年，上海第一医学院首批西迁人员从上海登船启程，目标——重庆。从此拉开了上医西迁的序幕，也开启了上医与重医、上海与重庆之间长达 60 多年的血脉情缘。

话剧展示了复旦上医"为人群服务，为强国奋斗"的精神传统，全剧包括序幕、"母鸡下蛋"、启程之前、创建重医、创业维艰、砥砺前行等 6 幕 13 场，全剧 50 余个角色全部由医学院师生和附属医院医护人员出演。

观剧过程中，观众们将与演员们一起重走前辈西行之路，重温西迁精神，汲取西迁力量。

主题曲《西迁》发布，师生、医护、校友共同参与创作

本首歌曲由华山医院感染科医生李发红担任词曲创作与主唱，由肿瘤医院病理科医生郑雨薇担任和声编配与合唱指导。基础医学院研究员应天雷老师与

两名复旦大学合唱团成员——来自临床医学专业的陈迪、虞惟恩同学共同参与了合唱演绎。虽然主创团队并非音乐科班出身，但受到老一辈上医人西迁精神的感召，大家在演唱每句歌词时都满怀深情，每一个音符中都饱含对上医西迁开拓者们的崇敬。

主创团队成员们希望聆听者能从曲目中汲取西迁精神的力量。以音乐为媒介，在话剧呈现之外，通过旋律起承，让大家看到前辈们当年斗志昂扬的青春风貌，感受其守护生命的本心、奔赴祖国需要的斗志。

让我们跟随歌词，一起聆听创作者们的心声吧。

从东到西，一路走，需要走多久。

古塔朝阳，别故园，前方路漫长。

对于这一颇具历史情怀的创作，本曲的主创、华山医院感染科医生李发红一直希望能将情感自然地融进词律。曲目开篇，"从东到西" 4 个字点出全曲背景，"古塔朝阳，别故园"描绘出了 400 余位上医人倾力西迁的画面。西迁之路，要走多久？有多漫长？李发红在首句为聆听者抛出了一个好问题。谈及答案，李发红笑言："我觉得是开放性的。可以理解为是从上海到重庆，也或许是从割舍繁华到拥抱清贫，甚至是从那个年代走到今天、走向未来，因为这一路，我们始终都在前行。"

大河向东，一声唤，你逆流而上。

平地起，高楼万丈。

始于 1955 年的西迁，老一代上医人是乘船渡江至重庆的。大河向东，从黄浦江畔到巴山楚水，自是"逆流而上、溯江而去"。参与合唱的基础医学院研究员应天雷表示，"一声唤"虽轻描淡写寥寥 3 字，但其中隐喻的家国情怀令人思之动容。"当年的前辈们，始终把自己放在党和人民最需要的位置，只要国家一声需要的召唤，他们就能放弃优越的生活环境投身祖国大地。"把个人命运和祖国呼唤融为一体，是当年西迁的诠释，亦是今日上医的传承——让青春之花绽放在祖国最需要的地方。

山城有雾，雾中有路，心中无尘，脚下有土。

李发红是重庆人，她笑言写到"山城有雾"时心中尤有亲切："重庆是多雾的，但老前辈们的西迁之行一定是有路的。"主副歌段衔接部分，参与和声演唱的同学、2017级临床八年制专业学生陈迪和2017级临床五年制专业学生虞惟恩一直在录音棚里反复习唱，两人对后句印象尤为深刻："'心中无尘，脚下有土'太有画面感了！前辈们躬行前进、心中坚定的模样跃然眼前。"纵使前路浓雾，我心不染阴晦之尘，笃然前行，脚下厚土自有路。

行医的路，手中的书，岁月无悔，日夜浇筑。

一首歌的创作，总要有些专属的特征。在前句提及重庆"山城、雾"的地理特征后，李发红认为"应当突出这是一段医学教育的史诗"，随即简洁而不失详实地述说了行医持书、学者浇筑的岁月记忆。无悔日夜，倾力付出，一方医学碱地，便在上医前辈与当地人民的一起精心耕耘中得以日渐丰沃。肿瘤医院病理科医生郑雨薇在编配和声时，特意将这段副歌设计为轮唱。在主唱高歌昂扬之后，一众和声分赴而至——让人们在旋律中感知先贤们在西迁前方高歌前行，代代后人接力秉承的画面。西迁难忘，传承继来。

生命大河，奔涌山间村落。

述说你的日夜，衬托你的巍峨。

写至副歌部分，李发红落笔医者初心："我们行医做的事是和生命息息相关的，但不应是神化的、非常高空的。当年的重庆很穷，是山城，我不想把当年的医护人员神化成无所不能的天使，他们也是凡人，也是接地气的，是踏踏实实行走在山间村落为生命奔忙的人。"生命之河奔腾向前，医者救治的日夜奔赴也如大河般涌然不息。正是那份为生命的执着奔赴，衬出了"凡人"先贤们的仁心巍峨。

白色巨塔，谱写生命的歌。

枫叶染红了故园，永不褪色。

你是我心中一首最美的歌！

白色巨塔，是医者心中永恒的坚守。红枫满园，是西迁先贤亲切的教诲，也是对枫林上医的眷念。

这一曲目听来十分温暖。在作词时，李发红没有特意刻画前辈们西迁生活的艰苦，而是留墨于他们给予后人的温暖、仁善、传承、希望。"虽然当时西迁的生活环境和物质条件比较困难，但老前辈们的内心是富足的、温暖的。"

生命的枫叶红了故园，绚烂恒久，一如西迁前辈们的精神，仍传于今，传承上医。

——文字：刘文琳

（2021 年 6 月 7 日首发于微信公众号"复旦上医"）

迎接建党百年，传承西迁精神！
复旦上医原创院史话剧
《我们的西迁》首演

"我这一生无愧无悔。无愧，我对得起党和人民；无悔，投身西部、建设重医，我从没后悔过！"

在建党百年之际，6月27日，复旦大学上海医学院院史原创话剧《我们的西迁》在中山医院福庆厅正式上演，献礼建党百年华诞。在话剧尾声，当演员铿锵有力地说出这段西迁前辈钱惪的心声时，台下掌声经久不息。

由中共复旦大学上海医学院委员会出品、中共重庆医科大学委员会联合出品的原创话剧《我们的西迁》呈现了上医前辈的西迁故事，也是党史学习教育的生动一课。在一个半小时的时间内，观众们与演员们一起重走前辈西行之路，重温西迁精神，汲取西迁力量。

上海市教卫工作党委副书记、市教委副主任闵辉，上海市卫生健康委党组副书记、市卫生健康委副主任赵丹丹，医务工会常务副主席何园，上海市教卫工作党委党史学习教育第一巡回指导组成员张新宁，上医老领导姚泰、彭裕文、刘建中、程刚，重庆医科大学校长黄爱龙、副校长杨燕滨及重医附一院、儿童医院和有关职能部门领导，复旦大学党委副书记、上海医学院党委书记袁正宏，复旦大学常务副校长、上海医学院院长金力院士，上海医学院党委副书记张艳萍，副书记、副院长徐军，以及各附属医院领导、专家，陈同生书记长子陈乐波一家和部分西迁前辈后人，与师生和医务工作者代表们一同出席观看。

精心筹备，还原西迁前辈真实经历

1956年，上海第一医学院（现复旦上医）首批西迁人员从上海登船启程，

目标重庆，从此拉开了上医西迁的序幕，也开启了上医与重医、上海与重庆之间长达 60 多年的血脉情缘。

话剧《我们的西迁》从陈同生书记和颜福庆院长确定"分迁方案"开始，讲述钱悳副院长带头响应号召，与左景鉴、朱祯卿、司徒亮、陶煦、石美森、吴祖尧、李宗明、毕婵琴、郑伟如、吴茂娥、康格非、王鸣岐等各学科专家和众多青年教师 400 余人溯江而上，在广袤的西南大地白手起家，创建重庆医学院及附属医院的故事。

本剧的剧本筹备时间长达一年，创作人员亲赴重庆采风，剧中场景均取材自上医西迁前辈的真实经历，过程中还得到了复旦大学附属中山医院原副院长、西迁教授左景鉴之女，上海市原副市长、复旦大学上海医学院教授左焕琛的悉心指导。本剧角色全部由医学院师生和附属医院医护人员出演。来自 10 余个单位的 30 多名演员中，既有"50 后"退休医务工作者，也有"00 后"医学生，从面试选拔到正式演出的三个月间，演员们利用周末休息时间排练，只为再现西迁故事中那些难忘的历史瞬间。

钱悳的饰演者、眼耳鼻喉科医院麻醉科主治医师汪鼎鼎表示，此次出演剧中主要角色钱悳，深感自己责任重大。为此，自己做了大量功课，还特意观看了钱悳教授捐赠纪念展，更深入了解角色的内心世界。"希望把这些感情融入我的台词和表演中，能让观众们也感同身受。"汪鼎鼎说道。

对于颜福庆的饰演者、华山医院宣传部张沛骅来说，他遇到最大的挑战则是要表现出角色的年龄感。在这部话剧中，颜福庆院长已经 74 岁高龄，仍然在为西迁方案出谋划策。张沛骅表示："我会注意让自己的体态、语速和语气更贴近一个沉稳的老人，同时也要表现出颜院长面对西迁事业的睿智与热情。"

陈同生的扮演者、眼耳鼻喉科医院党委办公室苏秦宇表示，通过参演，明白了上医人为何永远怀念陈同生老领导。"他儒雅，尊重知识分子，也曾经是新四军重要人物，为上医、重医都做出重要贡献。让我在伟大的中国共产党百年诞辰之际，更加懂得了为人群服务的意义。"

话剧导演陈天然正是被复旦上医西迁的故事和人物打动，欣然参与到了话剧创制中。在她看来，上医西迁的故事跨越了大半个中国，延续了一个甲子，涉及了 400 多名上医师生，有非常多值得挖掘和展现的内容。

"当我们翻阅上医西迁资料时，呈现在眼前的是前辈们一张张意气风发的面容，他们都是天之骄子，充满了建设祖国的热情。我们希望通过这部话剧把希望的火种传递下去。"制作人刘志豪表示。

值得一提的是，为了让西迁故事的呈现更加生动，话剧在演出形式上做了不少创新。比如根据剧情量身定做了写意风格的道具、舞美和多媒体大屏；并且采用歌队的表现形式，串联人物与剧情，塑造壮观群像。龚之楠的扮演者、中山医院心理医学科副主任医师叶尘宇表示："此次话剧有着独特的表现形式，大家都不是专业演员，但都尽全力呈现了一场完美的演出。"

医学专业出身给演员们提供了助力。作为医者，他们更能还原剧中的手术、教学等场景，贴近西迁前辈的所思所想。吴祖尧的饰演者，基础医学院生理与病理生理学系副教授王继江就认为："尽管时代不同，但主题却是相通的——授课、育人、行医。"

陈飞雁、石晶晟、王艳、周昌明、周皓等复旦大学各附属医院的医生出演的也都是当年的医学大家。"走进前辈内心世界的过程，也是自己坚定医者初心的过程。当年他们在艰苦的环境下，能做出那么大的贡献，我们现在要更加努力才行。"

致敬前辈，重温西迁精神带来的感动

不少演员参演此剧，正是出于心中对于这段历史的深厚情结。已经退休的儿科医院韩春林老师在话剧中扮演中国儿科医学开拓者和奠基人之一的陈翠贞。由于曾参与儿科医院院志的编撰工作，韩春林深知儿科精神的传承离不开这位前辈，这一认识也在话剧排练中不断得到印证："西迁先贤们的奉献精神对我的震撼，一次比一次深刻。"

中山医院（逸仙医院）负责人陶力儿时曾随父母支援西部，因此对上医西

迁的这段历史格外关注。这次话剧中，他饰演外科学专家左景鉴。巧合的是，陶力在上医就读期间师从左景鉴的女儿左焕琛，有幸扮演恩师的父亲，陶力感慨道："不得不说是一种缘分。"当陶力第一次拿到剧本捧读时，好几次情不自禁落下泪来。其中，左景鉴和妻子龚之楠即将举家搬往重庆，只留下女儿左焕琛的一幕令他颇为动容。"我隐约记起儿时得知全家搬往宁夏的心情，那种忐忑不安，老师只会更甚于我。"

已经退休的妇产科医院原副教授、中山医院原主任医师杨丹曾在二十世纪八十年代的一次会议上聆听了重医司徒亮教授的致辞。她还记得司徒亮掷地有声的承诺：有朝一日，要将重庆的妇产科医院建设得与上海的一样顶尖。三十年后，这位敬仰多年的前辈出现在了话剧中，让她有机会通过排练一次次重温西迁精神带给她的感动。

通过排演话剧，演员们也在接受着西迁精神的洗礼。肿瘤医院抗癌协会与杂志社办公室科员杨子辉表示，参演话剧的三个月以来，看着历史中的人物被生动地呈现在自己面前，自己愈发感受到了传承这段历史的责任："希望我们的表演能让大家更了解西迁故事，认识到上医西迁精神的弥足珍贵。"

华山医院感染科医生李发红是重庆人，也是钱惪故事的热心传播者。为配合此次话剧的公演，她特意创作主题曲《西迁》并担任主唱，主题曲由肿瘤医院病理科医生郑雨薇担任和声编配与合唱指导，而郑雨薇本科就毕业于重庆医科大学。基础医学院研究员应天雷与两名复旦大学合唱团成员——来自临床医学专业的陈迪、虞惟恩同学共同参与了合唱演绎。公演前夕，主题曲 MV 一经发布，即引发各界强烈反响。

话剧育人，医学生收获感悟成长

话剧的排演也吸引了一批年轻的医学生加入。2016 级临床医学专业本科生赵彧锋表示，在本科毕业前夕参加话剧表演，是希望能细细体会复旦上医的历史和精神。毕业季事务繁多，但参演话剧给自己带来了更多归属感，他觉得"自己在做一件很有意义的事，同时这也是一次很生动的学习，让我对复旦上

医的历史有了更深入的了解"。

华山医院 2020 级硕士罗钰本科就读于重庆医科大学，她从大一入校起，就不断从师长们口中听到关于上医与重医的深厚情谊，此次参演话剧让她有了更深切的体会。在剧中，罗钰饰演左景鉴和龚之楠的女儿左焕琛。由于西迁故事的主要地点在重庆，话剧中也加入了不少重庆话台词。作为地地道道的重庆人，罗钰自觉担任起了方言教学工作。她会把重庆话台词用手机录下来，方便演员们平时温习。"好多演员都说，他们每天都听着我的声音入睡。"罗钰笑言。

除了台前的演员，还有十余位医学生们在幕后工作中大显身手。 2019 级临床医学专业本科生陈茂祥担任舞台监督助理，热爱文艺的他这次过足了话剧瘾。他表示，当舞台监督需要时刻关注台上的一举一动，确认演员走位，舞台道具、灯光的实时状况，所以正式演出往往是剧务人员最紧张的时刻。当看着话剧顺利演出，心里会涌出满满的成就感，"觉得之前的一切辛苦都值得"。

1957 年从上医毕业的肿瘤医院前乳腺科主任、终身荣誉教授沈镇宙是这段西迁历史的见证者。现场观演后，沈老感慨颇深："剧中的钱悳、左景鉴、吴茂娥、李宗明、郑伟如、司徒亮等西迁专家都曾是我在上医时的老师，看到他们的故事被搬上舞台，我特别感动，也非常感谢复旦上医师生和医务工作者的辛勤付出。"沈镇宙回忆，当初自己的很多老师、同学奔赴重庆。"就像剧中演的那样，那些列在去重庆名单上的人没有一个提出异议，都是义无反顾来到重庆，并且在重庆一扎根就是一辈子，后来在各个领域都做出了十分杰出的贡献。"沈镇宙表示，今天我们重温西迁精神，就是要学习西迁前辈们艰苦奋斗的精神，"当年他们西迁重庆，面临很多常人难以想象的困难，但他们都一一克服，如今当地医疗卫生和教学事业的发展正是对他们付出最大的回报。"

"优秀的演员们将我们带入到那段历史，我深受感动和激励。"基础医学院生理与病理生理学系硕士研究生林云在观演后表示："我的导师王继江副教授

饰演的是我国著名骨科学专家吴祖尧。像吴祖尧一样，在那个年代，上医的医护人员都积极响应号召，不怕吃苦，不计个人得失，他们通过切实行动表达了对祖国最深切的爱。作为一名医学生，更要向医学前辈多加学习。"

——文字：徐朝阳　张欣驰

（2021年6月28日首发于微信公众号"复旦上医"，文汇APP、新民晚报、东方网、上海教育新闻网、第一教育等平台转载）

剧照

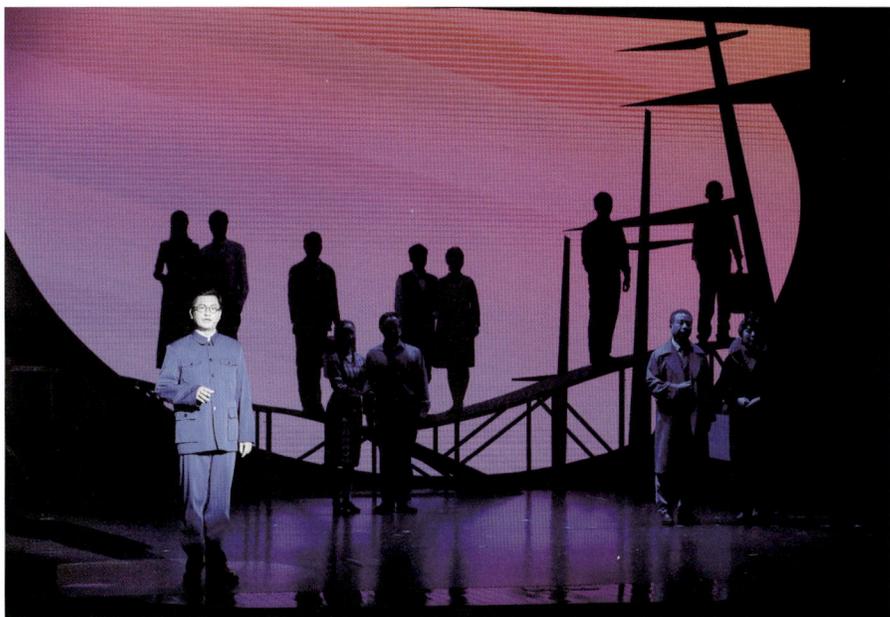

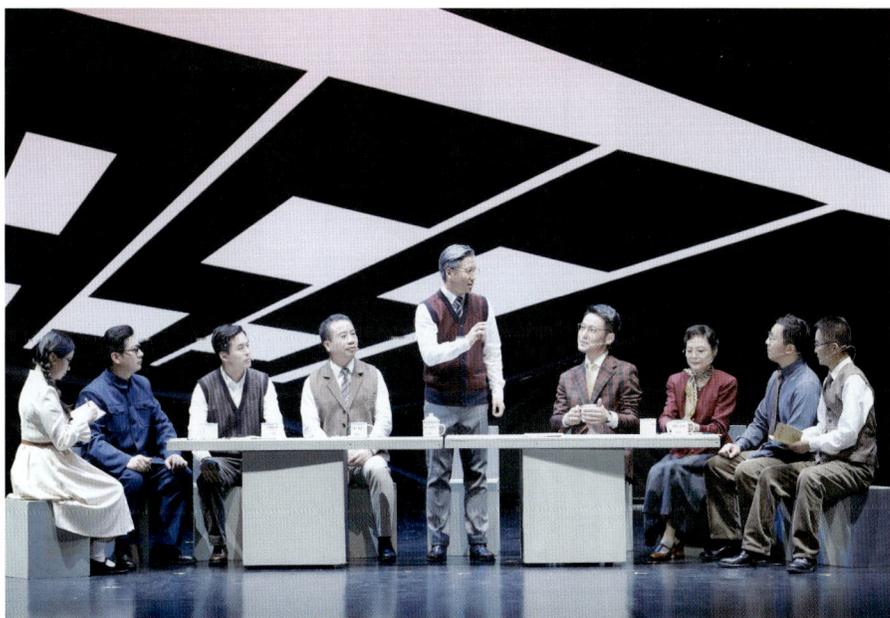

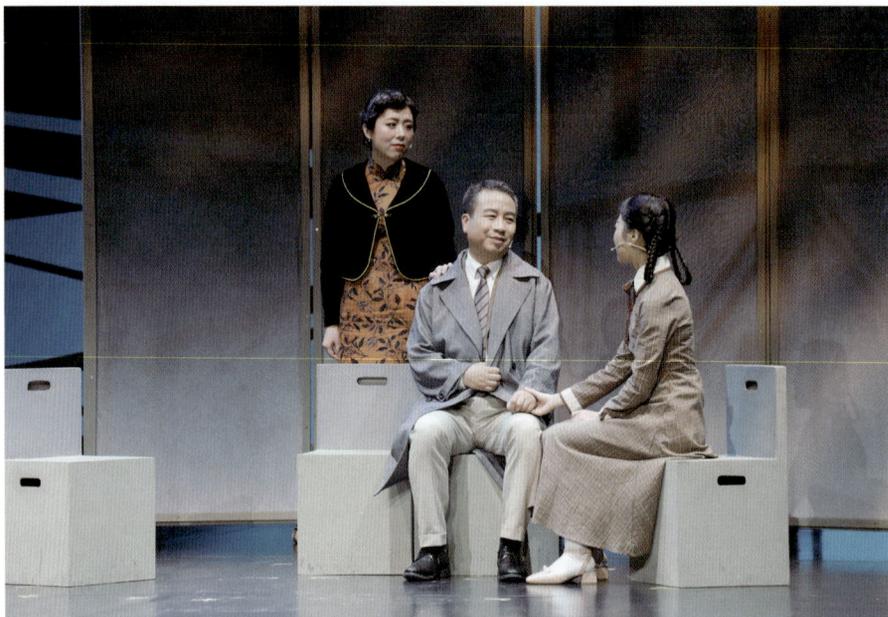

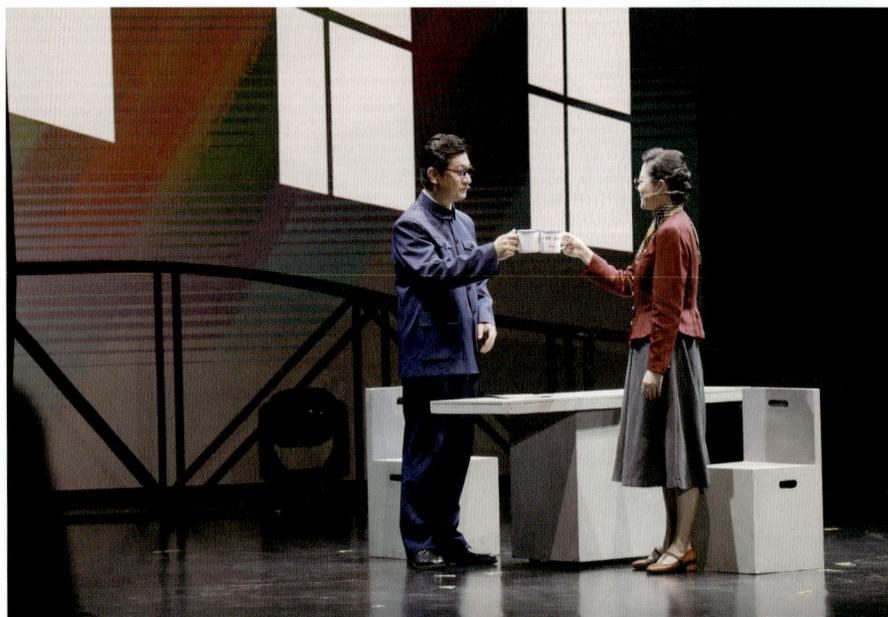

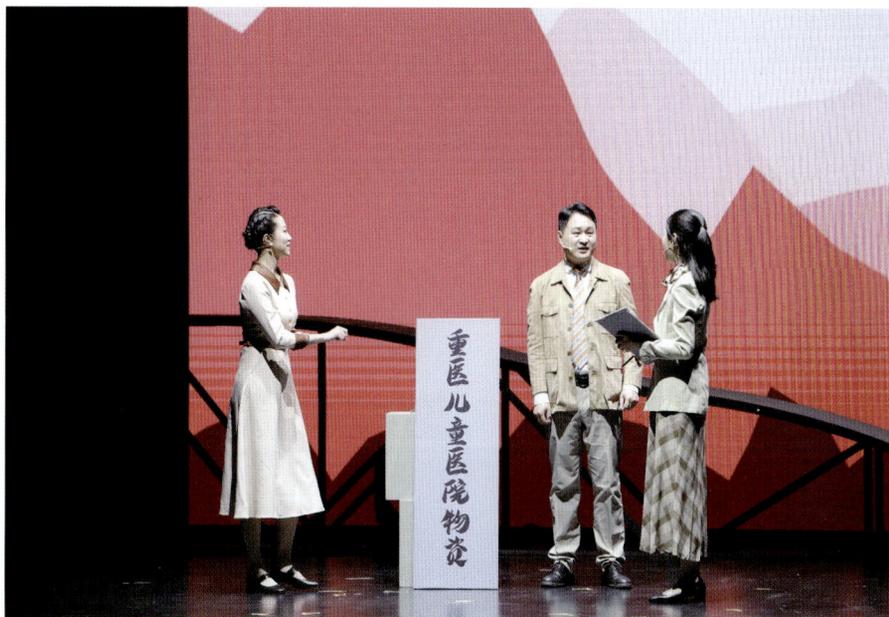

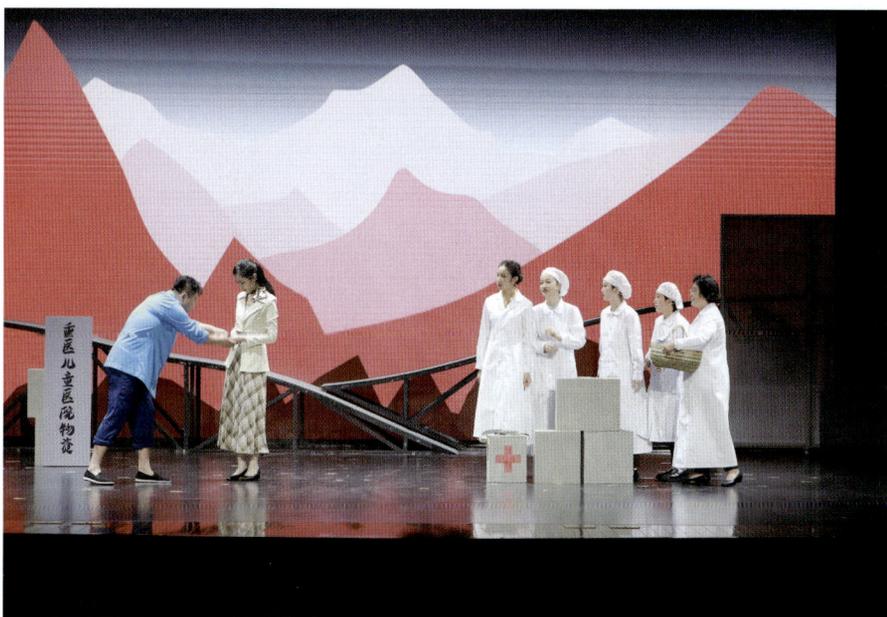

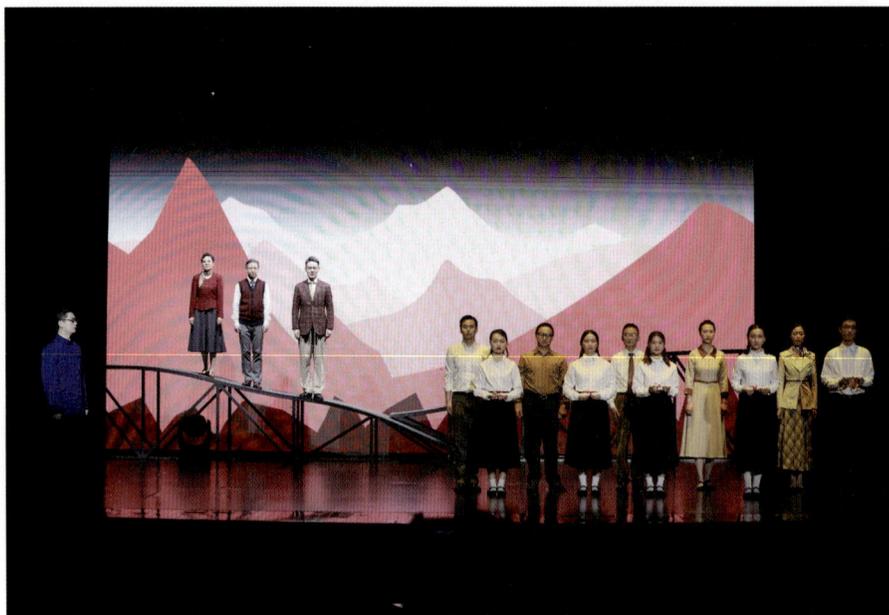

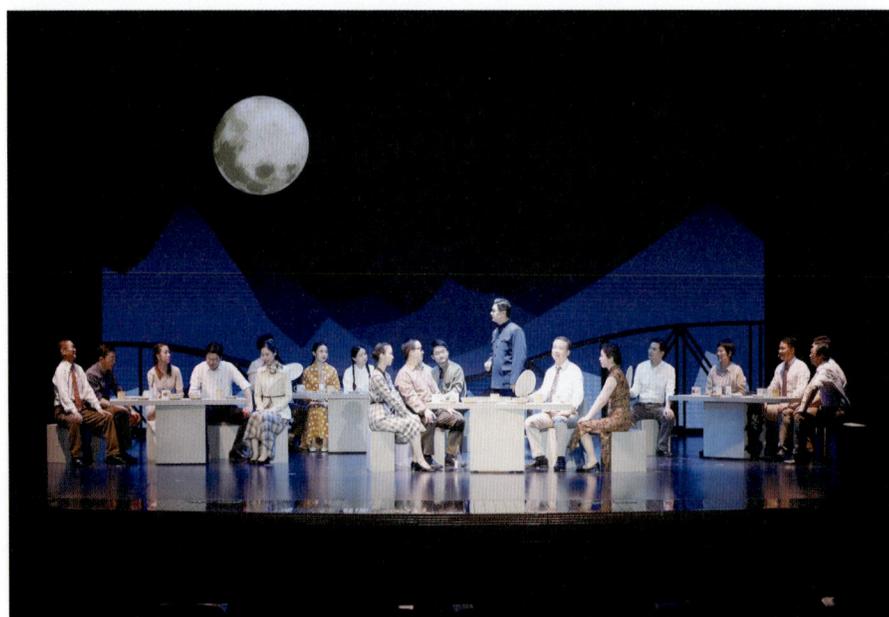

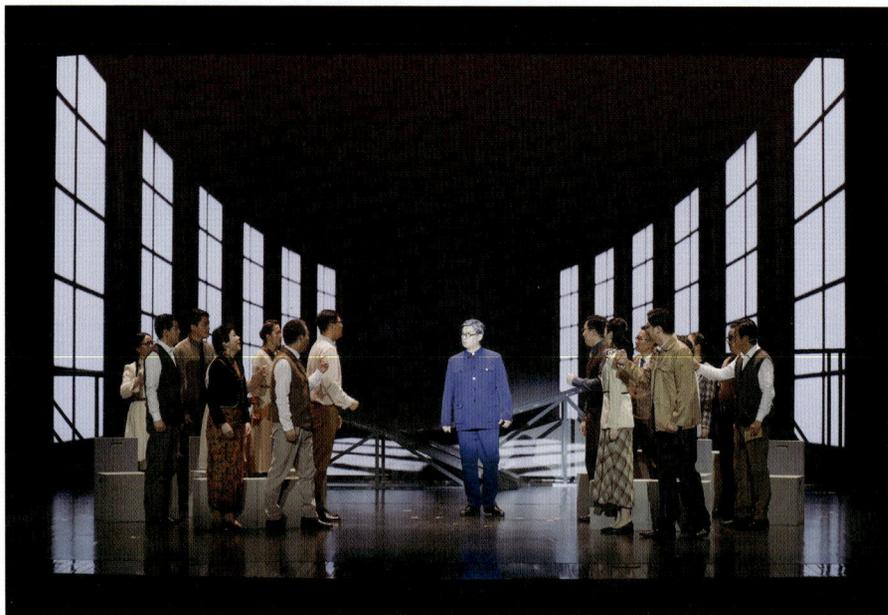

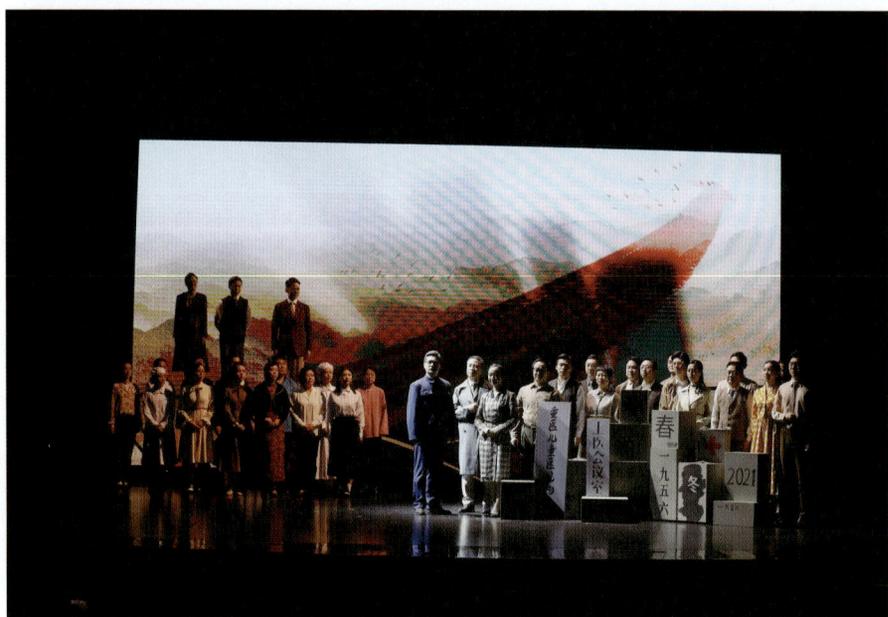

后　　记

"大河向东，一声唤，你逆流而上。平地起，高楼万丈。" 1955 年，党中央、国务院作出了支持大西南的决定，上医 400 余人响应党和国家的号召，从繁华都市迁往当时条件极为艰苦的西南山城，建设重庆医学院及其附属医院，至此扎根，成为新的重庆人。西迁人的奋斗史，是一部知识分子的英雄史诗，每一位西迁人都是一座丰碑。

上医西迁的故事是中国共产党与人民心心相印、与人民同甘共苦、与人民团结奋斗、团结和带领人民开展社会主义革命和建设的缩影。

北京协和医学院校长、中国工程院院士王辰曾这样评述上医西迁的历史："峥嵘岁月，四百上医，西迁'布道'，照护苍生，情义两长。"

复旦大学校长、中国科学院院士金力曾说："这是一曲用热血、忠诚和奉献奏唱的爱国奋斗之歌，服务人群之歌。 400 余位上医人听党话、跟党走，溯江而上，向西而行，创建重庆医学院，留下许多感人肺腑的故事，铸起'西迁精神'的丰碑。"

六十多年后的今天，这部由中共复旦大学上海医学院委员会出品、中共重庆医科大学委员会联合出品的原创话剧《我们的西迁》登台演出，再现当年波澜壮阔的西迁征途。

这部阐述"西迁精神"的原创精品话剧,从酝酿到登台演出,历时整整一年。

灵感始于一次对话:2020年6月,在复旦大学上海医学院党委的直接领导下,复旦上医党委宣传部、教师工作部牵头启动大师剧《颜福庆》的创作,与上海市文联的老师们开展剧本讨论。在听闻上医90余载波澜壮阔的历史后,老师们感动至深,其中最为打动大家的史实之一便是二十世纪50年代西迁创建重庆医学院及其附属医院的一段,老师们鼓励学校一定要将这段历史搬上话剧舞台。同年8月,创作团队赴重庆医科大学、北碚、歌乐山等地寻访先辈足迹,9月开始走访部分西迁亲历者。

经过一次次修改打磨,2021年3月,剧本大纲定稿并通过"复旦上医"微信公众号发布演职人员招募启事,4月形成剧本初稿,5月召开剧本讨论会明确修改意见、组建剧组并邀请专业导演启动排练指导。

2021年6月27日,时值建党百年华诞,《我们的西迁》在复旦大学附属中山医院福庆厅正式上演。掌声伴随着感动的泪水,话剧演出取得圆满成功。

这一年,《我们的西迁》话剧案例入选教育部思政司专报;原创主题曲《西迁》MV累计观看61.2万次,点赞、评论、分享、收藏累计2.2万次,成为视频号年度传播"顶流"。

感动源于真实。剧中场景均取材自上医西迁前辈的真实经历,过程中还得到了复旦大学附属中山医院原副院长、西迁教授左景鉴之女,上海市原副市长,复旦大学上海医学院教授左焕琛的悉心指导。为真实重现历史,两位编剧阅读了大量史料、与西迁亲历者及西迁后人面对面交流、与西迁历史专家多次沟通,以求最真实地还原上医西迁历程。所选取的人物之中,有刚毕业的青年医学生甘兰丰、王永龄,西迁成为二人新婚的见证;有把上海的房产全部交还给公家、将还在读大学的女儿只身留在上海求学的左景鉴、龚之楠夫妇,西迁是他们全家共同奏响的乐章;有年过五旬,毅然举家前往重庆并为重医的师资配备、图书资料筹集等作出卓有成效贡献的一级教授钱悳,西迁是他"一生无愧无悔"的奉献……在服化道和场景准备方面,剧组参考了大量西迁者的历史

照片以及同时期影像资料，制作、购买了一批具有时代特点的服装、道具，小到一个妆发，大到一桌一椅，均经过仔细考证和打磨，同时设计了一系列场景图作为背景屏内容进行呈现。在演员表演方面，为了更还原真实情景，不少演员自学重庆方言，他们将剧组中一位重庆演员的声音录制下来，每天有空就拿出来边听边学，甚至伴着声音入睡；演员们也对各自扮演的前辈原型进行了研究和学习，其中扮演郑伟如教授的复旦大学附属华山医院陈飞雁医生通过史料了解到郑伟如在抗战时期被日寇的空袭炸伤了腿，之后一条腿就一直有些不便，于是在演出时一直跛着一条腿缓慢地走路；陈翠贞教授的扮演者、复旦大学附属儿科医院韩春林医生了解到西迁工作启动后不久陈翠贞就因病离世，在演出时还加入了咳嗽的声音……来自复旦上医10余个单位的30多名演员中，既有"50后"退休医务工作者，也有"00后"医学生，从面试选拔到正式演出的3个月间，演员们利用周末休息时间排练，只为再现西迁故事中那些难忘的历史瞬间。

感动源于共情。本着致敬先贤的初心，剧组全体人员都力求在艺术呈现上达到最佳效果，无论是台词、面部表情、肢体表达还是光影、多媒体等写意手段，都融入了演职人员对前辈的敬意。为了让西迁故事的呈现更加生动，导演团队在演出形式上做了不少创新——根据剧情量身定做写意风格的道具、舞美和多媒体大屏，采用歌队的表现形式串联人物与剧情、塑造壮观群像……在钱悳副院长抵达重庆后问先到的同志们有什么困难需要解决的这幕戏中，大家将在重庆办学和行医中遭遇的困难转变成一个个笑话引人捧腹，背后是上医人坚韧不拔、苦中作乐的品格；在抢救一位难产妇的片段中，舞台上只留下闪烁的红色急救灯光以及由快渐缓的节奏声，象征着医生手术的分秒必争和患者家属心情的跌宕起伏，最终汇聚在成功救治患者的喜悦之中，凸显上医人心系苍生、治病救人的信念；结尾处，面对"西迁重庆，你们后悔过吗？"的疑问，钱悳道出他生前常说的那句话："我这一生无愧无悔。无愧，我对得起党和人民；无悔，投身西部、建设重医，我从没后悔过！"他的话更是感动了现场观众，台下响起持久的掌声。

本书呈现了《我们的西迁》的演出剧本，收录了部分演职人员的感想、新闻报道以及主题曲《西迁》，读者可以扫描书中的二维码观看话剧的演出影像。

本书的出版，得益于学校和医学院、附属医院各单位的同心协力，共同支持话剧的创排及书籍的出版；得益于西迁先辈及其后人的大力支持，每一个生动的故事都源于他们的回忆和讲述；得益于创作团队的全心投入，用专业的视角将感动演绎到极致；得益于演职人员的全力以赴，每一次争分夺秒的合练背后都是大家平日里加班加点地付出；得益于出版社魏岚老师、刘冉老师的鼎力相助，为本书的编辑出版出谋划策；得益于相辉艺术基金、上海复旦教育发展基金会的慷慨资助，每一笔涓涓细流汇成了汪洋大海；得益于医学宣传部、教工部同仁的全情投入，用此书带给读者文、图、声、像的全方位体验。

写这篇后记时，笔者的耳边反复回响起话剧主题曲《西迁》中的旋律——"山城有雾，雾中有路，心中无尘，脚下有土。行医的路，手中的书，岁月无悔，日夜浇筑"。上医西迁这段宝贵的历史记忆已转化为新时代精神，指引上医人继续砥砺前行。

图书在版编目（CIP）数据

剧说上医. 第二辑/张艳萍，徐军主编. --上海：
复旦大学出版社，2025.5. --（剧说上医系列）.
ISBN 978-7-309-17942-2

Ⅰ. I234

中国国家版本馆 CIP 数据核字第 2025U1W593 号

剧说上医（第二辑）
张艳萍　徐　军　主编
责任编辑/刘　冉

复旦大学出版社有限公司出版发行
上海市国权路 579 号　邮编：200433
网址：fupnet@ fudanpress.com　　http://www.fudanpress.com
门市零售：86-21-65102580　　团体订购：86-21-65104505
出版部电话：86-21-65642845
上海盛通时代印刷有限公司

开本 787 毫米×1092 毫米　1/16　印张 21.25　字数 312 千字
2025 年 5 月第 1 版
2025 年 5 月第 1 版第 1 次印刷

ISBN 978-7-309-17942-2/J·522
定价：98.00 元